高等院校人文素质教育系列教材

书法审美与基本技法
(第2版)

王力春 著

清华大学出版社
北京

内 容 简 介

本书是针对汉字书写技法和书法启蒙的一本教程，强调以书法审美指导基本技法。本书内容分为十章：第一章是笔画理论，主题是永字八法与五种笔势。第二章为结构理论，主题是主笔与结体规律。第三章是偏旁理论，主题是偏旁八系列。楷书技法教程的科学层面，体现在本书的第四章，主题是偏旁学习法。从第五章到第八章，是对书法美的微观分析和专题讲座，使前面的宏观理论更加丰满，更具说服力。最后两章，主题分别是行草元素和篆隶古法。

本书面向大学各专业学生中的书法学习者及社会书法学习者，对中小学生学习书法也有一定的指导作用。

本书封面贴有清华大学出版社防伪标签，无标签者不得销售。
版权所有，侵权必究。举报：010-62782989，beiqinquan@tup.tsinghua.edu.cn。

图书在版编目(CIP)数据

书法审美与基本技法/王力春著. —2版. —北京：清华大学出版社，2023.8（2025.7重印）
高等院校人文素质教育系列教材
ISBN 978-7-302-64308-1

Ⅰ. ①书… Ⅱ. ①王… Ⅲ. ①汉字—书法美学—中国—高等学校—教材 ②汉字—书法—中国—高等学校—教材 Ⅳ. ①J292.1

中国国家版本馆 CIP 数据核字(2023)第 145537 号

责任编辑：陈冬梅
装帧设计：李　坤
责任校对：吕春苗
责任印制：沈　露

出版发行：清华大学出版社
网　　址：https://www.tup.com.cn, https://www.wqxuetang.com
地　　址：北京清华大学学研大厦 A 座　　邮　编：100084
社 总 机：010-83470000　　邮　购：010-62786544
投稿与读者服务：010-62776969, c-service@tup.tsinghua.edu.cn
质量反馈：010-62772015, zhiliang@tup.tsinghua.edu.cn
课件下载：https://www.tup.com.cn, 010-62791865

印 装 者：北京同文印刷有限责任公司
经　　销：全国新华书店
开　　本：185mm×260mm　　印　张：12.5　　字　数：304 千字
版　　次：2019 年 11 月第 1 版　2023 年 8 月第 2 版　印　次：2025 年 7 月第 10 次印刷
定　　价：39.80 元

产品编号：098188-01

前　言

习近平总书记在中国共产党第二十次全国代表大会上的报告中明确指出，要办好人民满意的教育，全面贯彻党的教育方针，落实立德树人根本任务，培养德智体美劳全面发展的社会主义建设者和接班人，加快建设高质量教育体系，发展素质教育，促进教育公平。本教材在编写过程中深刻领会党对高校教育工作的指导意见，认真执行党对高校人才培养的具体要求。

书法是一门极具中国特色的传统艺术，有人称其为"艺术之艺术"。中国书法肇始于汉字产生阶段，是一门至少有3500年历史的艺术。简而言之，书法是汉字的书写艺术。

为了更好地从书法启蒙的角度描述汉字笔画、结构和偏旁的审美规律，进而总结书写的基本技法，我们提出科学习字的理念。书法是一门艺术，如何用科学的对与错来描述艺术的美和丑呢？

一方面，用科学方法描述书法的美是有必要的。书法的审美固然有其主观的感性存在，但从总体来说，书法是有其相对客观的美丑标准和内在规律的，而客观标准和内在规律是可以进行理性说明的，这就为我们用科学方法描述书法美提供了可能。按照书法美的内在规律写字就美，否则就不美，也是这个道理。用科学的对与错评判书写的效果，对书法教学具有极实用的价值，越是初学者、越是低年龄段，这一方法就越有意义。这里，要强调一下观念层面的问题。需要说明的是，对于书法学习而言，基本的层面不同于提高的层面，教学的层面不同于艺术的层面，临摹的层面不同于创作的层面，学习的层面不同于批评的层面。用科学方法分析书法美，效果自然大不相同。

另一方面，用科学描述书法美是可能的。例如，数学和美有着千丝万缕的联系，最著名的莫过于黄金分割，这是数学家描述美的伟大杰作。古希腊的毕达哥拉斯学派和之后的欧几里得等数学家，用黄金分割法证明了数学与美有着天然的联系，是典型的科学的美。黄金分割无处不在，就是用来衡量美的。书法也属于一种美的艺术，自然也可以用黄金分割来描述。下面对科学介入习字的几个方面展开说明。

首先，看笔画方面。笔画的灵魂就是笔锋，而笔锋就是数学中的角。在所有的笔画中，能体现笔锋的地方只有三处，即起笔尖锋、收笔、行笔与两端的连接处。一般来说，起笔全是尖锋，这个尖儿是空中落笔形成的锐角。收笔有两种，一种是尖锋的，一种是圆锋的，而尖锋收笔的尖儿是用笔越来越轻形成的锐角。行笔和两端的连接处，即行笔与起笔的连接处或者行笔与收笔的连接处，但无论与谁连接，都只能有两种形态，一种是圆转的，一种是带笔锋的，而这个笔锋就是数学中的钝角。笔锋问题之外，还有两个笔画方面的问题，也都可以用数学精确描述。其一，行笔一共有两种笔势，一种是直线，一种是带弧度的曲线。其二，复合的笔画，两部分之间的交接也只有两种形态，一种是方折，一种是圆转。以上这些问题，都可以用数学中的角度、弧度、直线、曲线加以表达。行笔和两端的连接，甚至还可以用反切来描述。总结起来，笔画由起笔、行笔、收笔构成，而其形

态不外乎方、圆两种，方是数学中的角，圆是数学中的圆，这就是笔画与数学的关系。

其次，看结构与数学的关系。数学方法最大的优点是将复杂的问题简单化，通过若干变量，把感性的问题理性化。这一方法，对书法结体的分析具有十分重要的意义。我们认为，汉字的结构就是笔画或偏旁在二维空间的组合问题，所以一定可以分解成左右关系和上下关系两个变量，这就是数学中的二元法，也相当于数学中的横纵坐标。借助于这样一种思维，结构的把握便会变得非常明确。我们提出的重心、主笔、四至、中宫等概念，都是二元思维的产物。一个字的结构之美，上下方面要抬高重心，左右方面要突出主笔。重心向上叫宁上勿下，重心向左叫宁左勿右，中宫收紧叫宁紧勿松，这"三宁三勿"是结构美的核心问题。从内部来看，宁紧勿松是核心中的核心，从外侧来看就叫突出主笔，所以说，主笔是结构的灵魂，它是可以通过数学精确描述的，精确描述的具体方法就叫作黄金分割。

再次，看偏旁与数学的关系。偏旁是笔画与结构之间的一个环节。笔画会了，结构会了，偏旁便迎刃而解了。偏旁与数学的关系，其实就是结构与数学关系的一种具体表现，还是二维组合问题。也就是说，任何一个偏旁，也都只有两个特点，一个是左右方面的特点，一个是上下方面的特点。例如，三点水这个偏旁，其特点就是中点偏左、中点偏上。再如提手旁的特点，叫作提偏左、提偏上。这是一种典型的变量拆分法。同时，用数学描述还可以让偏旁的细节美感具体化，还以上述两个偏旁为例。比如三点水，具体来说，中点一般要偏左 1/3、偏上 1/24；而提手旁，具体来说，提一般要偏左 1/3，而上下三层的比例关系为 2∶2∶3。当然，偏旁与数学的关系不限于以上两个方面，还有更重要的一个方面，就是偏旁的类化问题。我们将所有的偏旁分成八个系列，叫作偏旁八系列。这种系列的划分是围绕着永字八法展开的，其方法的核心原理还是变量问题。八个系列分别强调八个方面的特点，也就是书法教学过程中的八个训练要点，比如点系列偏旁侧重强调点要正反点、尖而弯，人系列偏旁侧重强调撇和捺为主笔，木系列偏旁侧重强调左侧无捺，提系列偏旁侧重强调提主笔，口系列偏旁侧重强调横折的两种变化，刀系列偏旁侧重强调弯钩问题，撇系列偏旁侧重强调短撇直、长撇弯，框系列偏旁侧重强调包围结构的匀称问题。其实，八个系列就是八个变量，偏旁那么多，也超不出这八个变量的综合运用。偏旁八系列的划分是一种数学思维的具体体现。

在本书强调的书法启蒙教学方法中，最具数学特色的是八分格的运用。八分格是我们独创的一种集方格、田字格、米字格、回宫格、九宫格等优点于一身的习字格，是完全使用数学方法制定出来的。在该习字格中，将字的大小精确为黄金分割的数学值：二分之根号五减一。格中的内框，每侧由五条短线组成，每条短线的长度为 1/12，分别组合出 1/2、1/3、1/4、2/5、3/5、1/6、1/12、1/24 等点，为精确描述任何一个楷体字提供了可能。而且，在纵向的 1/3 和 2/5 之间，形成了一个黄金分割区，占内框总宽的 1/15，这是大约 2/3 汉字左右偏旁的重合区，是对汉字结构宁左勿右、宁紧勿松的数学化描述。八分格对于初学书法者来说具有重要的启蒙意义，可使学习者对书法美有更真切的感悟，同时，也将我们提倡的科学习字法演绎到了极致。

在科学方法的指导下，我们进一步提出高效习字。传统习字方法，靠的是勤学苦练，

靠的是老师带徒弟，手把手地教。在生活节奏日益加快的今天，绝大多数练字者疲于应付各种学业或事业压力，已缺少了勤学苦练的现实基础和时间保障。在这种情况下，高效习字便极具现实意义。问题是，如何才能实现高效呢？

我们认为，科学的方法是高效习字的前提，高效是科学方法的结果。在书法学习中，科学方法有两层含义：一是宏观方面的，指练字进程的规律；二是微观方面的，指具体练每一个字时的方法。要抓住书法美的内在规律，而不是盲目地练字。例如，明白了笔锋问题，所有笔画的核心书写原理也就清楚了；明白了主笔问题，结构的灵魂问题也就解决了。同样的道理，明白了提按的原理，行草书的灵魂也就抓住了；明白了高古二字，篆隶的灵魂也就通晓了。再举几个具体的例子：比如知道了横是主笔，就涉及 1 万个字的特征；知道了两翼主笔，就涉及 3 万个字的特征；知道了无主笔和长画缩进，就涉及 4 万个字的特征；知道了笔画匀称和空灵饱满，就涉及 5 万个字的特征。这就是规律与效率的关系。

对于习字进程的规律性问题，我们强调楷书优先，这不仅涉及如何科学高效练字的问题，也涉及能否建立包含五种书体的一整套书法教学理论的问题。数学中有个概念，叫作坐标，如果有了坐标，便可以确定所有相关量的位置。楷书像坐标一样，也是静态的，它可以作为其他四种书体的坐标；楷书的笔画、偏旁、结构方面的理论，也可以作为行草篆隶理论的坐标。与楷书最为紧密的是行书，行书包括两大类，偏于楷书的叫行楷，偏于草书的叫行草。从实用的角度来看，楷书成分占 80% 的行楷最为常见。也就是说，行楷的绝大部分内容是通过楷书奠定的，我们只要再学 20% 与楷书不同的行书内容就可以了，这就是先学楷书的高效之处。以此类推，行书掌握了，再向草书过渡，一步一个脚印，步步为营，学习也就容易了。楷书的另外一个分支是篆隶，楷书的主笔关系、多数偏旁系列划分，对隶书同样适用，而隶书的笔画与楷书的笔画也可以形成一种对比关系，完全可以由此及彼。隶书掌握了，向前推，就是由篆书向隶书过渡的早期隶书，再向前推，就是各种篆书。这样，隶书和篆书之间形成了一个完整的变化脉络，在笔画、偏旁、结构方面都有迹可循，而其理论根源，也都是基于楷书。由楷书出发，一条线索是行草，一条线索是篆隶，最后殊途同归，五体兼善，从而实现五种书体的审美理论、书写技法浑然一体。

本版是在前一版的基础上，根据实际需要改进了部分习字法，并重新录制新的教学视频。

总之，书法学习的方法因人而异，但书法有其内在的艺术规律，希望本书提供的有关理论和方法，能够对大家学习书法有所帮助。

编 者

目　　录

第一章　用笔的奥秘 1

第一节　基本笔画与分解笔画 2
　　一、基本笔画 2
　　二、分解笔画 3
第二节　永字八法与五种笔势 4
　　一、永字八法 4
　　二、五种笔势 5
　　三、各种笔画的用笔 7
　　四、三组起笔和三种笔锋 11
本章小结 13
实训案例 13
实训课堂 14
复习思考题 15

第二章　主笔与结体规律 17

第一节　主笔的界定 18
　　一、四至与主笔 18
　　二、三种主笔 20
第二节　结体规律：三宁三勿 27
　　一、宁上勿下 27
　　二、宁左勿右 28
　　三、宁紧勿松 30
　　四、结构通用图 31
本章小结 32
实训案例 33
实训课堂 34
复习思考题 34

第三章　偏旁八系列 36

第一节　偏旁的系列划分 37
　　一、偏旁和部首 37
　　二、偏旁的简化 38
　　三、偏旁的系列 38

第二节　偏旁八系列(上) 40
　　一、点系列偏旁 40
　　二、人系列偏旁 43
　　三、木系列偏旁 45
　　四、提系列偏旁 47
第三节　偏旁八系列(下) 50
　　一、口系列偏旁 50
　　二、刀系列偏旁 53
　　三、撇系列偏旁 56
　　四、框系列偏旁 58
　　五、偏旁八系列的特征 61
本章小结 62
实训案例 62
实训课堂 63
复习思考题 64

第四章　偏旁学习法 65

第一节　偏旁学习法概述 66
　　一、偏旁学习法的提出 66
　　二、抽绎与推演 66
第二节　偏旁学习的重点和难点 67
　　一、偏旁四重点 67
　　二、偏旁四难点 69
　　三、八系列偏旁的掌握 71
　　四、偏旁八系列的记忆 72
第三节　独体字和合体字的编排 73
　　一、所有独体字及部件 73
　　二、合体字的编排 74
本章小结 79
实训案例 79
实训课堂 80
复习思考题 80

第五章　抑左扬右 82

第一节　抑左扬右的现象和原因 83
一、抑左扬右的现象 83
二、抑左扬右的原因 84

第二节　书法中的抑左扬右 85
一、笔画中的抑左扬右 85
二、偏旁中的抑左扬右 87
三、结体中的抑左扬右 90

本章小结 94
实训案例 95
实训课堂 95
复习思考题 96

第六章　黄金分割 98

第一节　黄金分割及其在笔画中的体现 99
一、黄金分割的概念 99
二、笔画中的黄金分割 100

第二节　习字格和八分格 101
一、习字格 101
二、八分格 103
三、八分格对主笔的描述 105
四、八分格与黄金分割 107

本章小结 112
实训案例 112
实训课堂 113
复习思考题 114

第七章　空灵与饱满 115

第一节　空灵的含义及其四种形态 116
一、空灵的概念 116
二、左连右断之空灵 116
三、左右不搭之空灵 117
四、樱桃小口之空灵 117
五、点上留空之空灵 118

第二节　笔画匀称 119
一、笔画均匀 119
二、横向笔画之均匀 119
三、纵向笔画之均匀 120
四、纵横笔画之均匀 120
五、斜向笔画之均匀 121
六、笔画对称 121
七、笔画平衡 123

第三节　饱满方正 124
一、饱满 124
二、笔画变形原理 125
三、比例精准 126
四、饱满方正的变化 127
五、结构示意图的修正 127

本章小结 128
实训案例 128
实训课堂 129
复习思考题 130

第八章　笔势与提按 131

第一节　笔势与笔顺 132
一、楷书的笔势 132
二、笔势与笔顺的关系 133

第二节　提按与笔势 136
一、行草书的笔势 136
二、草书的连带与章法 139
三、提按与节奏 141

本章小结 143
实训案例 143
实训课堂 144
复习思考题 144

第九章　行草元素 146

第一节　行书 147
一、从楷书到行书 147
二、行书元素的种类 148
三、行书元素的简化 157

第二节　草书 158
一、草书的类别 158
二、草书的识别 161

本章小结	162
实训案例	162
实训课堂	163
复习思考题	164

第十章　篆隶古法 ... 165

第一节　隶书 ... 166
一、八分书的笔法 ... 166
二、隶书的代表作 ... 169
三、早期隶书的特点 ... 174

第二节　篆书 ... 175
一、篆书的种类和特征 ... 175
二、篆隶书的字外之美 ... 180
三、篆书的识记 ... 183

本章小结 ... 187
实训案例 ... 187
实训课堂 ... 188
复习思考题 ... 188

参考文献 ... 190

第一章　用笔的奥秘

学习要点及目标

- 20种分解笔画的分类和写法。
- 永字八法的基本概念和书写技巧。
- 各种笔画的用笔技巧。
- 三种起笔组合形式和三种笔锋。

核心概念

基本笔画　分解笔画　永字八法　笔势　笔锋　起笔　行笔　收笔

28种笔画的分解

目前通用的28种汉字笔画中，有1/3是组合的笔画，这完全是一种现象而已，并不是笔画的内在规律。笔锋如何写出来才是笔画的内在规律，它是笔画力量和美感的主要源泉。越接近于笔锋问题，就越接近于笔画的内在规律。仅次于笔锋的内在规律，就是笔势问题。一个笔画的起笔、行笔、收笔及相邻部分之间有不同的笔势，这就是内在的规律。比如，短撇和提的笔势就完全相同，只不过旋转180°而已，二者形状的不同就是外在现象，而笔势相同就是内在规律。二者的笔势都是尖锋起笔、尖锋收笔、行笔要直，同时起笔和行笔都有一个钝角夹角，这就是二者笔势的内在规律。

(资料来源：入青. 书法好入门[M]. 大连：大连出版社，2016.)

相对于28种笔画而言，"永字八法"才是最基本的笔画。所谓"八法"，即点、横、竖、撇、捺、折、提、钩，这是笔画的第一个层次。横分为长横、短横，竖分为垂露、悬针，撇分为短撇、长撇，折分为横折、竖折，等等，这是笔画的第二个层次，叫作分解笔画。而将分解笔画再合成，就包含了28种笔画中的所有形态，这是笔画的第三个层次。比如，最复杂的一个合成笔画是"乃"字的"横折折折钩"。相比之下，"永字八法"是内在规律，而"横折折折钩"就是外在现象。

第一节 基本笔画与分解笔画

一、基本笔画

(一)笔画的概念

万丈高楼平地起,要想登堂入室,必须打好地基。书法有篆、隶、楷、行、草五种书体,其中楷书是基础,而用笔又是楷书的基础。用笔,就是笔画的运用,归根结底还是笔画的变化问题。用笔侧重于动态,而笔画侧重于静态。笔画掌握了,用笔自然就掌握了。

那么,什么是笔画呢?写字要一笔一画,一笔完成的部分就是一画。例如"千、万"两个字,都是 3 笔完成,所以都是 3 个笔画。再如"王"字,3 横 1 竖,一共 4 个笔画,而种类是两种,可见很多笔画的名称是重复的。元朝大书法家赵孟頫有一句名言:"结字因时相传,用笔千古不易。"这句话透露出书法启蒙的两大要素:一是笔画问题,笔画的运用就是用笔问题。二是结构问题,结构的安排就是结体问题,也就是赵孟頫所说的"结字"。一句"用笔千古不易",说明了用笔的重要性,可以说,用笔是书法艺术的灵魂。古往今来,关于用笔的问题,见仁见智,言人人殊,"用笔千古不易"竟然成了"用笔千古之秘"。本章要揭开这个谜底,解决写好字的用笔问题。

(二)28 种基本笔画

汉字千变万化,大约有 5 万个,但是万变不离其宗,5 万汉字只有 28 种一笔完成的笔画,如图 1-1 所示。

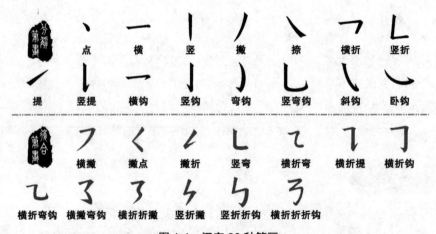

图 1-1 汉字 28 种笔画

图 1-1 中的 28 种笔画,不是针对书法划分的,而是为了字典检索的需要和汉字传播的规范而确定的。从书法的角度来看,其缺点有三。一是有的笔画太简单,没有作为书法进行划分。如点不分反正,横和撇不分长短,捺不分平和斜,竖不分垂露和悬针等。二是有的笔画太复杂,不适合以此学习书法的笔画。如名称带钩的笔画有 11 种,即横钩、竖

钩、弯钩、斜钩、卧钩、竖弯钩、横折钩、横折弯钩、竖折折钩、横撇弯钩、横折折钩。从基本形态来看，前 6 种为典型形态，其他 5 种只是组合形态而已。三是有的笔画不仅复杂，而且书法美感表达不准确。例如简体的"马"字，第二画为"竖折折钩"，拐来拐去不好写，而且不如"竖折折弯钩"好看，因为弯则饱满，直则单薄。如果把 28 种笔画简化分解，既简单，又准确，何乐而不为呢？

二、分解笔画

(一)分解笔画的概念

既然 28 种笔画并不是针对书法划分的，也就不适合以此来学习书法的笔画，必须进行简化分解。

如何简化分解呢？以"马"字第二画"竖折折钩"为例。把它分解成 3 段，分别是"竖折""横折"和"弯钩"，这样将竖钩与弯钩分离开来，再写"竖折折钩"，就既简单又准确了，如图 1-2 所示。

图 1-2　竖折折钩的分解

(二)20 种分解笔画

分解的笔画写好了，组合起来就不应该有问题。用这样的方法，可以将汉字 28 种笔画分解为 20 种，称之为分解笔画，如图 1-3 所示。

正点 、	反点 ノ	横折 ７	竖折 ∟
长横 一	短横 一	提 ノ	竖提
垂露 丨	悬针 丨	横钩 ⌐	竖钩
短撇 ノ	长撇 ノ	弯钩	竖弯钩
斜捺 ╲	平捺 ╲	斜钩	卧钩

图 1-3　20 种分解笔画

这 20 种分解笔画分别是：正点，反点；长横，短横；垂露，悬针；短撇，长撇；斜

捺，平捺；横折，竖折；提，竖提；横钩，竖钩，弯钩，竖弯钩，斜钩，卧钩。

如果把 20 种分解笔画和汉字 28 种笔画进行对比，可以概括出以下三大特点。其一，书法特征变明确了。如点分为正点和反点，横分为长横和短横，竖分为垂露和悬针，撇分为短撇和长撇，捺分为斜捺和平捺等，从而充分考虑到这些笔画在书法中的美感变化。其二，复杂的笔画简化了。如撇点分解成撇、点，横撇分解成横、撇，竖折撇分解成竖折、横折、撇，横折提分解成横折、竖提，横折弯钩分解成横、竖弯钩，竖折折钩分解成竖折、横折、弯钩，横撇弯钩分解成横、撇、弯钩，横折折折钩分解成横折、竖折、横折、弯钩，横折弯分解成横折、竖弯等。其三，模棱两可的笔画明晰了。如横折折撇，作为建之旁的第一画，分解成横折、竖折、横折、撇；而作为走之旁的第二画，分解成横折、竖弯、撇。又如撇折，作为绞丝旁的第一画，分解成撇、提，可称之为撇提；而作为"车"字的第二画，分解成撇、横，可称之为撇横。再如横折钩，作为冈字框，分解成横折、竖钩；而作为向字框，分解成横折、弯钩。

同 28 种基本笔画相比，20 种分解笔画既简化又明晰。但从书法学习的角度来看，20 种分解笔画还可以进一步概括为一个字的笔画，这就是书法中著名的"永字八法"。

第二节　永字八法与五种笔势

一、永字八法

(一)永字八法的概念

永字八法.mp4

之所以叫"永字八法"，是因为八种最基本的笔画体现在一个"永"字之中。这八个笔画分别是：点、横、竖、撇、捺、折、提、钩。法是法度、法则的意思，也正是书法的"法"。永字八法，简称八法。八法既是楷书八种基本笔画的书写准则，也是学习行草书的基础。需要说明的是，我们讲的永字八法，与古代的永字八法稍有区别。古代的永字八法没有折，而将撇分为短撇和长撇。我们将短撇和长撇合二为一，并增加了折。其数均为八，但所指有所不同。另外，提指的是"永"字横撇中的横，这是古人的书写习惯。古人给永字八法起了个非常雅致的名字，也有必要了解一下，如图 1-4 所示。

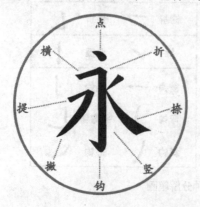
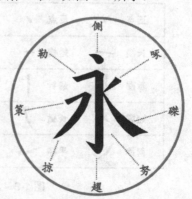

图 1-4　永字八法

(二)永字八法的渊源

古人善于打比方，将基本笔画作了许多形象的描述。比如，点叫作侧，"点如高峰坠石，磕磕然实如崩也"；横叫作勒，就是拽紧缰绳；竖叫作努，如弓弩紧绷；短撇叫作啄，像小鸡啄米一样短促有力；长撇叫作掠，像清风掠影一样翩跹优美；捺叫作磔(zhé)，像磐石一样沉实劲健；提叫作策，像鞭子一样轻巧上扬；钩叫作趯(tì)，像毽子一样往上踢出。可以说，一见永字八法之名，便可想见其形，进而领悟其法。

永字八法名称的由来，有两种传说。第一说，由书圣王羲之的"天下第一行书"《兰亭序》而来，因为《兰亭序》开篇就是"永和九年，岁在癸丑暮春之初"，第一个字就是"永"。第二说，由陈隋年间和尚智永的名字而来，智永善于写楷书和草书，是非常有名气的书法家，有《真草千字文》传世，据说曾为全国各寺庙书《真草千字文》七百通。有意思的是，智永俗姓王，竟然是王羲之的七世孙。也就是说，不论哪种说法，永字八法都和王羲之有关。其实，这两种说法都有穿凿附会的成分，而"永"是具备八法的最简单的字，恐怕这才是永字八法名称由来的直接原因。

二、五种笔势

(一)笔势的概念

五种笔势.mp4

如何更好地理解八法的美，并尽快掌握其技法呢？永字八法还是有点复杂，不适合初学者掌握，还需要进一步简化。怎样简化呢？就是借鉴前面"马"字第二笔"竖折折钩"分解的方法——把每一个笔画分成三部分，开始的部分叫作起笔，中间的部分叫作行笔，收尾的部分叫作收笔。所有笔画的起笔只有一种笔势，行笔有两种笔势，收笔有两种笔势，加在一起，一共是五种笔势。最能清晰地体现起笔、行笔、收笔的笔画就是横。下面以横为例，来看笔画的五种笔势，如图1-5所示。

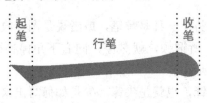

图1-5 笔画的五种笔势

起笔、行笔、收笔的五种笔势都会了，由此组成的任何一个笔画就都容易掌握了。这样，永字八法就简化成了五种笔势问题。下面解释一下笔画三部分的名称。为什么叫起笔呢？起就是开始，笔画的开始叫作起笔。所谓行笔，也叫运笔、走笔，只不过行笔更具静态特点，而运笔、走笔侧重于强调动作。甲骨文中的"行"，就是十字路口，后来变成动词，表示在路上走，所以行就是走的意思。收笔比较好理解，顾名思义，就是把笔画收住。相比之下，行笔是笔画运行轨迹最长的部分，而起笔和收笔是首尾的装饰。一方面，行笔要长，起笔和收笔要短，不能喧宾夺主；另一方面，不能没有起笔和收笔，否则不能展现笔画之美，这也是书法和写字在笔画方面的区别。

(二)两种行笔

在这五种笔势中,最好理解和掌握的就是行笔,行笔只有直和弯两种形态。比如短撇直、长撇弯,竖钩直、弯钩弯,正点、反点、斜捺的行笔都是弯的,但弯的方向不一样。直要笔直,弯要圆滑。

但是,直和弯的区分却非常重要,二者的美感截然不同。具体来说,直有阳刚之气,弯有阴柔之美,见图1-6所示。

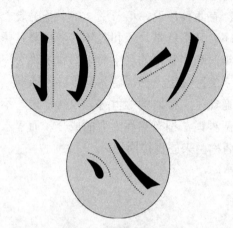

图1-6 行笔的直和弯

需要注意的是,作为弯的行笔,有两种形态。我们以点和捺为例,二者的行笔都是弯的,但是弯的方向不一样。点是弧度向下,而捺是弧度向上。此外,楷书中的反点,弧度向上,而到了行书中,为了笔势的需要,正好反过来。卧钩的弧度向上,不能写成竖弯钩。

(三)两种收笔

下面来看收笔的两种笔势:一种是顿笔,或者说是圆锋收笔;一种是出锋,或者叫作尖锋收笔。顿笔最好掌握,所谓顿,就是停,向右下角停顿即可。收笔顿笔的笔画只有点、横和垂露竖,如图1-7所示。

收笔的第二种形态是出锋,也就是尖锋。尖是如何写出来的呢?就是把笔提起来,越来越轻。例如,图1-8所示的笔画收笔都带尖锋,它们是:悬针竖、撇、捺、提、各种钩(横钩/竖钩/弯钩/竖弯钩/斜钩/卧钩)。

(四)一种起笔

行笔和收笔的笔势讲完了,笔画的五种笔势,只剩起笔一种了,这也是最难的问题。这一种笔势,便是尖锋起笔,它是所有笔画的起笔形态。尖峰起笔的笔画及书写原理分别如图1-9、图1-10所示。

所有笔画起笔的尖锋如何书写呢?如果理解了尖锋的收笔,反其道而行之,便是尖锋起笔。也就是说,只要先轻后重,空中落笔,起笔的尖锋便跃然纸上。

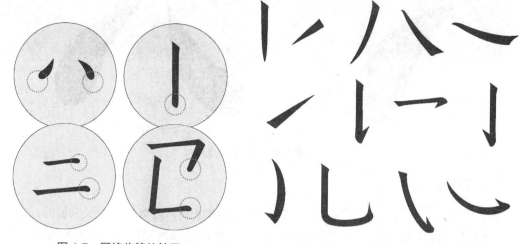

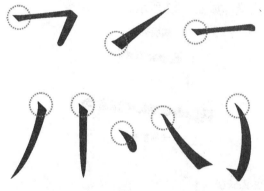
图1-7 圆锋收笔的笔画

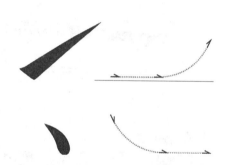
图1-8 尖锋收笔的笔画

图1-9 尖锋起笔的笔画　　　　图1-10 尖锋的书写原理

我们可以用飞机起飞和降落的例子来说明收笔和起笔尖锋的书写原理。收笔尖锋的书写原理是越来越轻，就像飞机起飞一样，例如提的收笔。起笔尖锋的书写原理是先轻后重，像飞机徐徐降落，例如点的起笔。

三、各种笔画的用笔

(一)正点和反点

最能体现尖锋起笔的笔画就是点，点分为两种，即正点、反点，其特点是：正反点，尖而弯。也就是说，起笔是尖的，行笔是弯的，如图1-11所示。

心有灵犀一"点"通.mp4

起笔和行笔的夹角：提横竖撇.mp4

行笔和收笔的夹角：捺.mp4

笔画的组合：折和钩.mp4

横、竖、撇、捺、提等笔画的起笔也是尖锋，其书写技巧都是先轻后重、空中落笔。这种起笔，古人称作打笔、筑锋，或者凌空取势，这是以东晋王羲之为代表的晋系笔法。而以欧阳询、颜真卿、柳公权为代表的唐系笔法，则强调逆笔回锋、藏锋起笔，但其尖锋起笔的形态没有本质的变化。

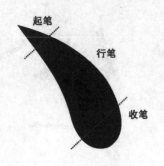 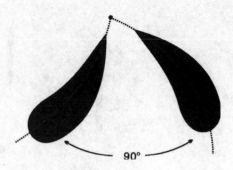

图 1-11　正点/反点

(二)短横和长横

横分为短横、长横，其区别是：短横轻顿、长横重顿。这里有一个很重要的问题，就是起笔和行笔之间有个夹角，其形状为钝角，这种角是如何写出来的呢？这也是一种顿笔，但夹角并不是直接靠停顿写出来的，而是停顿之后转换方向，转向才是关键。短横和长横相比，便可以省掉这一夹角，所以又称左尖横，如图 1-12 所示。

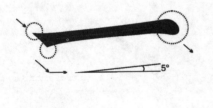 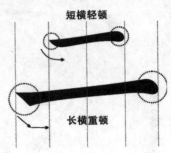

图 1-12　短横/长横

(三)垂露和悬针

横掌握了，竖的书写便水到渠成了。把长横立起来，翻个身，便是垂露竖，出锋就是悬针竖。竖的用笔是有变化的，一般的规则是，不是最后一笔用垂露竖，是最后一笔用悬针竖，这一规律可称为"先垂露，后悬针"，如图 1-13 所示。

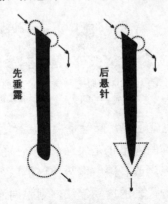

图 1-13　垂露竖/悬针竖

(四)短撇和长撇

悬针竖掌握了,一摇头,一摆尾,就是撇。撇要注意直和弯的变化:短撇直,长撇弯。直有阳刚之气,刚健有力;弯有阴柔之美,柔媚多姿。撇和竖的起笔是一样的,注意撇的起笔和行笔之间,也要像竖一样写成钝角,这样才气韵生动,如图1-14所示。

(五)斜捺和平捺

捺是变化最多的笔画,但多不过起笔、行笔、收笔三个方面,所谓事不过三。完整的捺像波浪,故常称之为"波",婉转其姿,可称之为一波三折。捺的起笔是缩小的点,行笔下弯为主体,收笔向右出锋。一个关键的问题,就是行笔和收笔之间有一夹角,需要顿笔转向,然后再出锋。捺分为斜捺和平捺,斜捺就是普通的捺,平捺就是走之中的捺,如图1-15所示。

图1-14 短撇/长撇

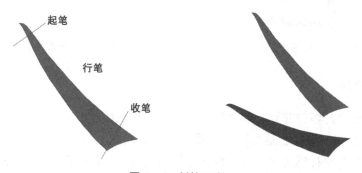

图1-15 斜捺/平捺

在实际应用中,捺也有用笔的变化。一般的规律是,捺的前面有笔画连接时要去掉起笔,变成"一波两折",因为起笔被挡住了;捺前面没有笔画连接时要保留起笔,依然是"一波三折"。这一规律可概括为"接笔一波两折,单捺一波三折",如图1-16所示。

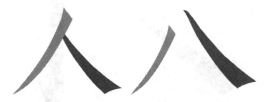

图1-16 接笔一波两折/单捺一波三折

(六)横折和竖折

折是横和竖的组合,分为横折和竖折,如图1-17所示。横折就是横的收笔接上竖的起笔,注意折角要恰到好处,防止"过"与"不及"。竖折最为简化,本是竖的收笔接上横的起笔,但因为垂露的收笔和短横的起笔都要轻顿,所以折过来即可。竖折的竖都是倾斜的,根据其倾斜的方向可分为张口和紧口两种,一般的规则是上面敞开的为张口,上面有

笔画遮挡的为紧口。另外，要注意竖折与竖弯的区别。弯是唯一在永字八法之外的名称，可以把它看作折的变形。在 28 种汉字基本笔画中，有竖弯和竖弯钩两个笔画。竖弯由竖折变化而来，竖弯钩再由竖弯发展而来。弯得要圆滑，珠圆玉润才好看。相比之下，折角是阳，弯角是阴，各具刚柔之美，差别非常明显。

横折在实际应用中有两种形态：一种是横长竖短时，竖是倾斜的，可称作"框扁竖斜"；另一种是横短竖长时，竖是垂直的，可称作"框高竖直"，如图 1-18 所示。

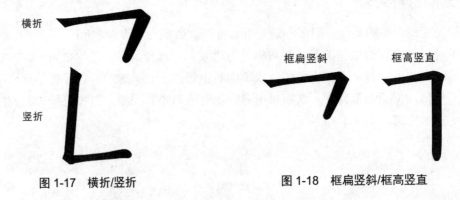

图 1-17 横折/竖折　　　　图 1-18 框扁竖斜/框高竖直

(七)提和竖提

提，可以看作是横的变异，起笔没变，收笔越来越轻即可。最基本的提，包括提和竖提，如图 1-19 所示。竖提就是先写竖，后写提，提变得小一点而已。提和横的起笔是一样的，注意提的起笔和行笔之间，也要像横一样写成钝角，否则便违背了气韵生动的原则。按提的倾斜角度来分，提有三种常见情况，称为"提三分"：最常见的提是 30°；竖提是 45°；两点水和三点水的提是 60°。不过从书写原理来看，30° 和 60° 的提是一致的，算一种笔画。

图 1-19 提/竖提

(八)六种钩

最后一个笔画是钩，其形态最多，共有六种，可称为"钩六变"。它们分别是：横钩、竖钩、弯钩、竖弯钩、斜钩、卧钩。横钩和竖钩，分别是将横和竖的收笔加上钩。钩和提的区别，一般规律是"左钩右提"，这是个定义问题。因为提是向右上方出锋的，所以向右上方出锋的笔画叫作提。而钩要与之相反，一般是向左下方或左上方出锋的，只有

竖弯钩是向正上方出锋。斜钩和卧钩的收笔方向不能向右，否则就与提混淆，字势就散了。另外需要注意的是，竖弯钩不要写成竖折钩，斜钩的起笔是右下角方向空中落笔，还有弯钩和卧钩的起笔与行笔浑然一体，如图1-20、图1-21所示。

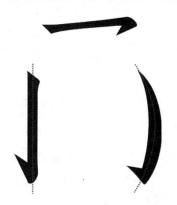
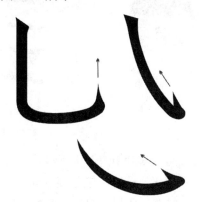

图1-20　横钩/竖钩/弯钩　　　　　　　　图1-21　竖弯钩/斜钩/卧钩

至此，永字八法所包括的20种分解笔画全都讲完了。为了掌握这些笔画，我们把20种分解笔画归纳为三组，再进一步地简化。

四、三组起笔和三种笔锋

(一)三组起笔

三组笔画.mp4　　三种笔锋.mp4

虽然所有的起笔都是尖锋起笔，但考虑到起笔与行笔交接的情况，可以把20种分解笔画划分为三组，分别以点、横、竖三个笔画为代表。

第一组，点组起笔。以点为代表，起笔只有尖锋，没有折角。这一组笔画有六种：反点、弯钩、正点、斜捺、平捺、卧钩，如图1-22所示。

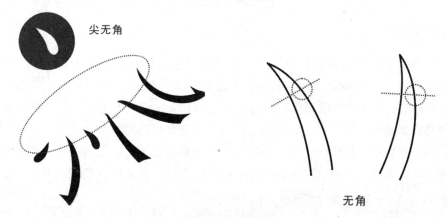

图1-22　点组起笔

第二组，横组起笔。以横为代表，起笔既有"尖"，又有"角"，折角为钝角。这一组笔画有五种：提、长横、短横、横钩、横折，如图1-23所示。

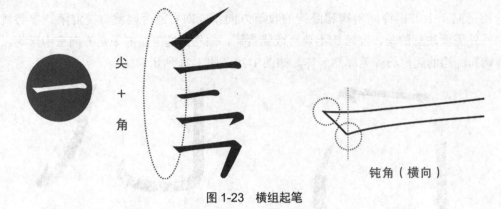

图 1-23 横组起笔

第三组，竖组起笔。以竖为代表，也是起笔既有"尖"，又有"角"，折角仍为钝角。同横相比，这一组笔画要立起来，而书写原理没变。它们共有九种：短撇、长撇、悬针竖、垂露竖、竖提、竖钩、竖折、竖弯钩、斜钩，如图 1-24 所示。

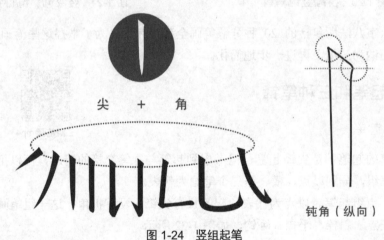

图 1-24 竖组起笔

(二)三种笔锋

我们觉得，三组起笔还是有点复杂，能不能"损之又损，几近于无为"，再简化一些，把它概括在一个笔画之中呢？答案是肯定的。总体来说，楷书的基本笔画，形态各异，但其内在的技法规律非常简单，核心就是三种笔锋，集中体现于一个"提"画之中。

三种笔锋都是什么呢？一是尖锋收笔，书写技巧是提笔出锋，难度系数为 1。二是夹角问题，书写技巧是顿笔转向，难度系数为 2。三是尖锋起笔，书写技巧是空中落笔，难度系数为 3，如图 1-25 所示。掌握好这三种用笔要领，其他所有笔画的书写就非常容易了，只要注意一下具体的形态变化即可。

(三)用笔的核心

三种笔锋，可以进一步归纳为一个问题，即笔锋问题，它是楷书用笔的"灵魂"问题。笔锋就是夹角，包括钝角和锐角两种。前面所说的尖锋起笔和收笔，是数学中的锐角。尖和

锐是一个意思，互文换言，口语是尖锋，变成书面语就是锐角，可称为"尖"。前面所说的夹角，是数学中的钝角，如横、竖、撇、提的起笔和行笔的夹角，以及捺的行笔和收笔的夹角，可称为"角"。一个笔画，有了"尖"，也有了"角"，笔锋就体现出来了。

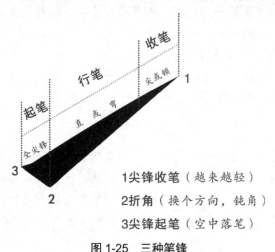

图 1-25　三种笔锋

笔锋掌握了，汉字的笔画就有阳刚的力量了，俗称字写得"有劲"了，如果再加上行笔的婉转和收笔的藏锋，阴柔之美也就出现了。正如古人所说的"阳气明则华壁立，阴气太则风神生"，阴阳互补，刚柔相济，这就是"用笔千古不易"的不传之秘。

(1) 汉字共 28 种基本笔画，从书法的角度，只需要学习 20 种简单的分解笔画。
(2) 所有的笔画，可以集中归纳为永字八法。
(3) 每一种笔画都有起笔、行笔、收笔，起笔和行笔的组合只有三种。
(4) 所有用笔的核心就是三种笔锋的实现：空中落笔、转向、越来越轻。

点的书写要领

基本技巧：

用笔的"灵魂"就是笔锋问题，而笔锋就是数学中的角的问题。在所有的笔画中，能体现笔锋之处只有三种，即起笔、尖锋收笔、行笔与两端的连接处。一般来说，起笔全是尖锋，这个尖儿是空中落笔形成的锐角。收笔有两种，一种是尖锋的，一种是圆锋的，而

尖锋收笔的尖儿是越来越轻形成的锐角。行笔和两端的连接处，即行笔与起笔的连接处或者行笔与收笔的连接处，但无论与谁连接，都只能有两种形态，一种是回转的，另一种是带笔锋的，而这个笔锋都是数学中的钝角。笔锋问题之外，还有两个笔画方面的问题，也都可以用数学精确地描述。其一，行笔一共有两种笔势，一种是直线，一种是带弧度的曲线。其二，复合的笔画，两部分之间的交接也只有两种形态，一种是方折，一种是圆转。以上这些问题，都可以用数学中的角度、弧度、直线、曲线加以表达。行笔和两端的连接，甚至还可以用反切来描述。总结起来，笔画由起笔、行笔、收笔构成，而其形态不外乎方、圆二字，方是数学中的角，圆是数学中的圆，这就是笔画与数学的关系。

案例点评：

"心有灵犀一点通"，会写点这个笔画了，就明确了笔画是有粗细变化的，同时也明白了起笔的尖锋，是通过先轻后重、空中落笔实现的。而如果能够写出点的起笔的尖锋，也就能写出所有笔画的尖锋了，因为所有笔画的起笔都是带有尖锋的。同时还知道了行笔有直和弯的区别，收笔有顿笔和出锋两种。这就是练习点的意义所在。

思考讨论题：

1. 什么是笔锋？点的笔锋如何实现呢？
2. 笔画分成哪三部分？以点为例，说明笔画的三部分构成哪五种笔势。

捺的书写练习

基本方法：

捺是变化最多的笔画，但多不过起笔、行笔、收笔三个问题。完整的捺像波浪，故常称之为"波"，婉转其姿，可称之为一波三折。

具体来说，为了容易理解和掌握，三折依次可以比喻为"小锅盖，大脸盆，右折刀"。"小锅盖"，比喻斜捺第一段的起笔，要有一个微向下的弧度，这一段很短。"大脸盆"，比喻第二段的行笔，有一个向上的弧度，弧长大于第一段，故称"小锅盖，大脸盆"。"小锅盖"与"大脸盆"形成反切关系，要圆滑过渡，曲线优美。"右折刀"，指第三段的收笔部分，收笔和行笔有一个明显的夹角，而且收笔末端向右方稍上扬，像折刀头的形状。捺的起笔是缩小的点，行笔下弯为主体，收笔向右出锋。一个关键的问题，就是行笔和收笔之间有一夹角，需要顿笔转向，然后再出锋，如图1-26所示。

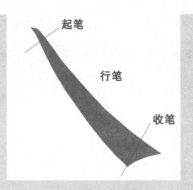

图 1-26 捺的写法

思考讨论题:

1. 捺的起笔、行笔、收笔都有何特点?
2. 捺在实际用笔中包括哪些变化?

复习思考题

一、基本概念

基本笔画　分解笔画　永字八法　五种笔势　三种笔锋

二、判断题(正确的打"√",错误的打"×")

1. 竖的收笔向右上角出锋的笔画叫作竖钩。　　　　　　　　　　(　　)
2. 卧钩和弯钩没有起笔。　　　　　　　　　　　　　　　　　　(　　)
3. 斜捺常见一波两折的书写方法,而平捺都是一波三折。　　　　(　　)

三、单项选择题

1. 点的书写特征是(　　)。
 A. 起笔顿　　　B. 收笔轻　　　C. 尖而直　　　D. 尖而弯
2. 悬针竖的尖是如何书写出来的? (　　)
 A. 运笔要快　　B. 笔尖要细　　C. 越来越轻　　D. 空中落笔
3. 下面的笔画不在永字八法之内的是(　　)。
 A. 折　　　　　B. 弯　　　　　C. 钩　　　　　D. 提

四、简答题

1. 永字八法包含哪八种基本笔画?
2. 如何写出笔画的笔锋?
3. 起笔和行笔有几种组合形式?
4. 举例说明复杂的笔画是如何分解的。

五、论述题

结合自身学习的体会,分析永字八法中八种笔画的美感特征。

第二章　主笔与结体规律

学习要点及目标

- 主笔的含义及其界定。
- 三种主笔汉字的分类及其基本特点。
- 汉字结构"三宁三勿"的基本规律。
- 中宫和主笔的关系。
- 二维空间美感的建立。

核心概念

主笔　四至　中宫　横主笔　两翼主笔　无主笔　边画内缩　张力　三宁三勿

引导案例

古代书论提到的"主笔"

主笔属于汉字的结体问题。古代书论关于汉字结体的论述很多，其中就有一些涉及主笔者。最早明确提到主笔的论述，是南宋后期赵孟坚的《论书法》："其左方主笔之竖，亦结笔在左，穿心竖笔是也。"这里提到了"左方主笔之竖"及"穿心竖笔"，将竖视为一个字的主笔。将竖视为主笔，或与古代书写以竖行为主有关。

此后，明初解缙在《春雨杂述》中指出："一字之中，虽欲皆善，而必有一点、画、钩、剔、披、拂主之，如美石之韫良玉，使人玩绎，不可名言。"其中提及"永字八法"中的主笔关系，可概括为"一字之中，必有一笔主之"。关于主笔，解缙列举了"点、画、钩、剔、披、拂"六种，基本涵盖了传统意义上的"永字八法"。其所说的"画"即横和竖，"剔"应为提，"披、拂"应为撇捺，但对于主笔的界定和划分并未提及。

晚明安世凤在《墨林快事》中评唐欧阳通《道因禅师碑》时，亦提及主笔："偏锋古未有也。……有之自大欧始，然亦因八分之余势稍出一二笔耳。而小欧乃全用之于主笔，峭厉激昂，几失古人冲和浑朴之致，开恶礼之端。"此述欧阳通将偏锋笔法用于主笔，但未言主笔之所指。

此后，清朱和羹在《临池心解》中论述了主笔的重要性："作字有主笔，则纪纲不紊。写山水家，万壑千岩，经营满幅，其中要先立主峰。主峰立定，其余层峦叠嶂，旁见侧出，皆血脉流通。作书之法亦如之，每字中立定主笔。凡布局、势展、结构、操纵、侧

泻、力撑，皆主笔左右之也。有此主笔，四面呼吸相通。"虽然提法笼统，但从"主峰立定""立定主笔"及"四面呼吸相通"的描述可推断，其所言的主笔，偏于纵向和字中。

最为明确提到主笔者是清后期的刘熙载，他在《书概》中两次提到主笔。其一曰："欲明书势，须识九宫。九宫尤莫重于中宫，中宫者，字之主笔是也。主笔或在字心，亦或在四维四正。书着眼在此，是谓识得活中宫。如阴阳家旋转九宫图位，起一白，终九紫，以五黄为中宫，五黄何尝必在戊己哉！"其二曰："画山者必有主峰，为诸峰所拱向；作字者必有主笔，为余笔所拱向。主笔有差，则余笔皆败，故善书者必争此一笔。"从这二则可推断刘氏对主笔的认识：一是笔画分主笔和余笔，每字有一个主笔，"善书者必争此一笔"；二是主笔位置不定，"或在字心，亦或在四维四正"，"中宫者，字之主笔是也"。此说看似通融，其实核心不过是说主笔有一个且位置不固定，"活中宫"的说法颇显牵强玄虚，表述并不清晰。

(资料来源：王力春. 主笔描述与楷书启蒙教学[J]. 辽宁行政学院学报，2014(6).)

以上所引书论，均明确提及"主笔"一词。主笔是从结体的角度而不是从用笔的角度来说的。它是汉字结构的灵魂，也是楷书启蒙教学的关键。关于主笔，古今见仁见智，或认为是"活中宫"，或认为是占有重要位置、起一字主体支撑作用的笔画，或认为是最长、厚实、舒展的笔画，或认为是书写难度最大且表现力最强的一笔。概念上的模糊，必然造成教学过程中的困惑，不易把握楷书的特点。因此，为了与楷书启蒙教学有效衔接，必须有一个确切的定义。

我们认为，主笔可定义为汉字结体中不考虑视觉张力因素时达到纵横外边界的笔画。所谓纵横外边界，是指一个字的水平和垂直方向的四个边界，即上下左右四边，亦称四至。《书概》中提到的"四维四正"，均可纳于其中。楷书多呈方形，所以一个字主笔所形成的纵横外边界亦多可视为统一的方形。

我们梳理了古代书论和书诀中对主笔的描述和认识，提出三种主笔(即横主笔、两翼主笔、无主笔)的观点，并就独体字、合体字以及偏旁的主笔变化，概括楷书结体规律和基本美感，提出了一系列以主笔为内线的楷书启蒙教学理论和方法。

第一节 主笔的界定

一、四至与主笔

(一)结构的二维

结构的二维与四至.mp4

什么叫结构？结构如何才能写好？书法结体中最关键的是两个问题，把上下作为一个问题，左右作为一个问题。一个字的间架结构如何才能写好？就是要分别解决上下和左右

两方面的问题。如何才能写好一个字的结构？就是既要把左右的关系写好，又要把上下的关系写好。这两个变量是相对独立的，我们称之为书法结构的二维。所谓二维，就是两个变量。因为字的间架结构，是在一个平面上来写，平面叫作二维空间，长是一维，宽是一维。这样的话，上下左右四个方向可以合并成两个变量。第一个变量，叫作左右关系，把左和右合并在一起。第二个变量，叫作上下关系，把上和下合并在一起。所以，四个方向就变成了两个方向，一个是左右的方向，一个是上下的方向。结构的二维如图2-1所示。

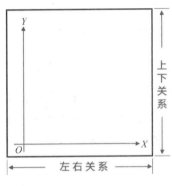

图2-1　结构的二维

(二)四至与主笔

一个字的结构如何才能写好，最重要的问题就是主笔问题。主笔，可以说是一个字结构的灵魂。什么叫作主笔？简单地说，就是主要的笔画。什么是主要的笔画？要给它作一个科学的界定。

古人对主笔有不同的说法，但都不是非常科学。只有用数字化的方法来描述，才能更科学一些。怎么描述呢？这就要引出一个很重要的概念，叫作四至。什么叫作四至呢？古代经常量地，测量土地，一定要注上"东至哪，西至哪，南至哪，北至哪"，加在一起，就叫四至。可见，四至就是四边。一个平面，可以分解成上下左右四种关系。以"十"字为例，看看它的四至在哪里？就是它的边界，即横和竖所达到的边界，上面是竖的起笔，下面是竖的收笔，左面是横的起笔，右面是横的收笔。这四个方向的边界，就是"十"的四至。但是，需要强调的是，我们所说的四至，是视觉上的四至，或者叫视觉边界，并不一定是这个字实际的边界。比如"口"字，因为周边以横竖类笔画为边缘，张力向外，所以为了和其他字视觉大小一致，一定要缩进一些。其规律叫作"边画内缩"。"口"字的四至，并非内缩后的外边界，而是以不内缩汉字为基准的外边界，这就是视觉边界。

一个字的视觉最大外边界叫作四至，达到四至的笔画就是主笔。上面有上面的主笔，下面有下面的主笔，左面有左面的主笔，右面有右面的主笔。那么，这四个主笔谁更重要呢？这是一个非常重要的问题。我们认为，四个主笔中，最重要的并不是上下关系的主笔，而是左右关系的主笔。其道理何在？因为根据书写和教学经验，上下关系不易错，而最容易出现问题的是左右关系，所以左右关系的主笔更重要。而且，左右主笔相比，右边比左边更重要，因为在实际汉字书写中，右偏旁更能鲜明地体现主笔的差异情况。由上可见，四个方向的主笔地位各有不同，如图2-2所示。

图 2-2 四至与主笔

需要注意，主笔有两个原则。一个原则叫作"花开两朵，各表一枝"，即左面有左主笔，右面有右主笔，左右可以共用，但必须互不影响。第二个原则是，不论左面还是右面，每个方向不能有两个主笔，即"一山不容二虎"。

二、三种主笔

(一)永字八法与主笔

明白了四至，也清楚了张力和边画内缩，回过头来看永字八法中谁是主笔。永字八法一共有八

主笔之一：横主笔.mp4

主笔之二：两翼主笔.mp4

主笔之三：张力与无主笔.mp4

个笔画，即点、横、竖、撇、捺、折、提、钩。谁是主笔呢？答案并不是唯一的，可以把永字八法的主笔情况分成三组。点和折算一组，横、提、竖、钩算一组，撇、捺、竖弯钩和斜钩算一组。对应着这三组主笔，取"一、大、口"三个字分别代表横主笔、两翼主笔、无主笔，如图 2-3 所示。

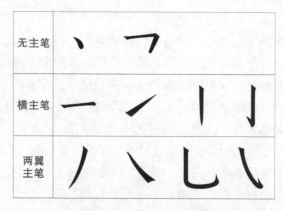

图 2-3 永字八法与主笔

(二)横主笔

先来看以"一"为代表的横主笔。"一"字有什么特点？首先它是由横组成的。横有什么特点？笔画方面，它有两个特点：第一要有起笔和收笔；第二叫作左低右高，或者叫

作抑左扬右。做到了这两点,这个笔画就基本写好看了。但是,横的特点并不是"一"的特点。"一"的特点,最主要的就是横主笔,也就是横为最宽的笔画。横为主笔的字,有 1 万个左右,占汉字总数的 1/5 左右。下面来看独体字中横主笔的字,除了"一"以外,还有"二、三、十"等字,如图 2-4 所示。

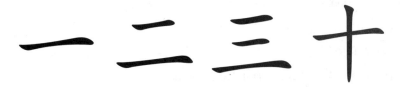

图 2-4　横主笔的独体字

横主笔主要有两种情况。第一种是上覆下,如"百、首、酉"等字。覆是覆盖之意,也就是横在上方充当主笔,如图 2-5 所示。

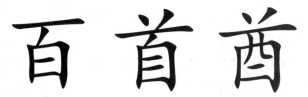

图 2-5　上覆下

第二种横主笔为下承上,如"土、王、皿"等字。承是托起之意,也就是横在下方充当主笔,如图 2-6 所示。

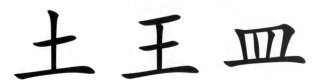

图 2-6　下承上

(三)两翼主笔

下面来看第二种主笔情况。是不是所有的字都是横主笔呢?据统计,横是主笔的字大约只占 1/5,而哪种主笔的字更多呢?答案就是两翼主笔。来看"大"这个字,左右主笔要分开来看,左面的主笔是撇,右面的主笔是捺。这一点非常重要,一个字如果有撇和捺,最重要的是要把撇捺张开,横要缩短。也就是说,撇和捺是这个字的主笔,而横不再是主笔。具体来说,"大"字的左面,撇为主笔,横要缩短;它的右面,捺是主笔,横还要缩短。我们把这样的主笔情况叫作两翼主笔。所谓两翼,就是两个翅膀。

为了说明两翼主笔的特点,我们打个比方,把这样的规律总结为"有了翅膀,腰缩短"。相对于撇捺来说,横就是腰部,不能写宽,否则像拦腰斩断,撇捺收笔的距离要宽于横。

具体来说,翅膀张开多少、腰缩短多少呢?如果两翼张开的宽度为三份,横缩短为两

份，二者的比例关系为 2∶3，就是这样的规律，接近于黄金分割，也就是最好看的比例关系。具体来说，就是每一侧缩小 1/6，这样中间值就剩 2/3，亦即 2∶3。

两翼是主笔的字，约占汉字总数的 3/5，也就是说 5 万字中约有 3 万个这样的字。充当两翼主笔的笔画，左边就是撇，而右边以捺居多。但是，右边之翼不限于捺，还有两种笔画，也可以充当右侧的主笔：一个是竖弯钩，一个是斜钩。

具有竖弯钩的字，也要"有了翅膀，腰缩短"。例如"尤"字，它和"大"字的左边是一样的，而右边有所变异。"大"的右边是捺，而"尤"的右边换成了竖弯钩。但是，两字的结构规律毫无二致，还是"有了翅膀，腰缩短"。也就是说，只要张开了竖弯钩，"尤"这个字的右侧也就好看了。这是第二种右翼。

还有第三种右翼，即斜钩。可举"戈"为例。这个字横稍斜，左侧的主笔是横。右侧的主笔就是斜钩，要把斜钩张开，即"有了翅膀，腰缩短"。如果横不缩短，斜钩不张开，这个字就非常不美。

根据汉字的总体情况来看，具有捺的字要远多于带竖弯钩的字，而具有竖弯钩的字又多于带斜钩的字，三者之间的频次比例关系约等于 9∶3∶1。不过，它们都有一个共同的特点，即两翼主笔，皆通俗地比喻为"有了翅膀，腰缩短"，如图 2-7 所示。

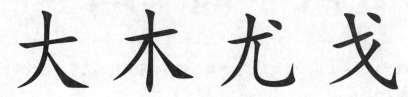

图 2-7　两翼主笔的独体字

(四)无主笔

接下来看第三种主笔情况，即无主笔，以"口"字为代表。"口"字的四至与"十、大"二字不同，并不是这个字实际的边界，而是视觉边界。为了说明这一问题，先写一个"人"字，和它进行对比。"人"的四至就是它的外边界，是一个正方形，看起来比较方正。如果把"人"的四至平移过来，以此大小来写"口"，就显得特别大。这是为什么呢？古人说得好，写字要"一字乃一篇之准"，每一个字都得向第一个字看齐，这样才能大小协调、整齐好看。虽然是同样大小的边界，但"口"和"人"相比，显得大了，问题出在哪里？其实是视觉欺骗了我们。

人的眼睛是有视觉规律的。比如穿衣服：穿黑色的，感觉收敛；穿白色的，显得发散；穿横条的，感觉张力向外；穿纵条的，感觉很紧束。作为"口"字，它的边界虽然带有线，视觉上却有一种向外抒发的力。借用西方美学的一个概念，就是张力，亦即视觉效果和形式力度的有机结合。如何才能把"口"写得像"人"一样大呢？明白了张力的存在，办法就很简单了，反其道而行之，把"口"往小了写，小到与"人"视觉上一样，这个字就比较好看了。我们把这样的规律叫作边画内缩。

边画，就是平行或接近于平行边缘的笔画，具体来说，是指一个字或者它的偏旁中与边缘平行或接近于平行的笔画。边画的形态主要有两种：一种是横向的笔画，主要指一个字或偏旁上下边缘的横，也包括带有横或近似为横的笔画，如横折、横撇、平撇、竖弯钩、提等，都存在着这样的横向部分；另一种是纵向的，主要指一个字或偏旁左右边缘的竖，也包括带有竖的笔画或其他纵向的笔画，如竖钩、弯钩、竖折、竖撇等。此外，边画有时也包括一些斜向的笔画，如"厶"这类偏旁，撇和点构成封闭的空间，也属于边画的范畴；又如"示"这个字，下面的"小"的两个点是斜向的笔画，也要适当内缩，内缩的幅度大概是纵向或横向的一半。

所谓内缩，就是缩紧，也就是缩小的意思。边画内缩，就是遇到边画的时候，要把它往中间缩小。具体来说，就是上下要往中间缩，左右也要往中间缩。边画内缩涉及大约 4 万个汉字，占汉字总数的 4/5，可见其重要性。

因为张力和视觉的原因，需要边画内缩。又因为边画内缩，"口""日""田"等字的两侧不能有主笔。而有的字右侧不能有主笔，如"刀"字。这样的情况，都归于无主笔，如图 2-8 所示。

口 日 田 刀

图 2-8 无主笔的独体字

综上所述，以"一、大、口"为代表，汉字一共有三种主笔。我们画两条辅助线，右边画一条表示右侧的主笔，左边画一条表示左侧的主笔。三者放在一起，"一"代表横主笔，它涉及大约汉字总数的 1/5；"大"代表两翼主笔，也叫"有了翅膀，腰缩短"，大约涉及 3/5；"口"代表无主笔，因为边画内缩，如不考虑主笔，边画内缩大约涉及汉字总数的 4/5。三种主笔的地位关系为"两翼主笔＞横主笔＞无主笔"。三种主笔关系，是汉字结体的灵魂，如图 2-9 所示。

主笔	独 体 字			
横主笔	一	十	土	牛
两翼主笔	大	木	尤	戈
无主笔	口	日	田	刀

图 2-9 独体字的三种主笔

(五)合体字的三种主笔

三种主笔确定了,汉字的结构基本就好看了。但有的人可能会问,汉字千变万化、错综复杂,难道就这么简单吗?对此,要进一步加以说明。上文举的都是独体字的例子,下面我们举一些合体字的例子,看看复杂的字,如何衡量它的主笔问题。

先举比例最多的左右结构的字。需说明的是,对于左右结构的字来说,左面有左主笔,右面有右主笔,哪一个更重要呢?右面的更重要,因为左面是一个常用偏旁,笔画比较简单,其特点可以放在偏旁系列中来掌握。而右面是一个不常用偏旁,所占的位置比较宽,其主笔还是分为三种情况,抓住了右侧的主笔,这个字基本上就好看了。

举三组左右结构的字。第一组字,右面为横主笔,简称为右横主笔。字例为"仁、仨、什"等。其左面为单立人,右面分别为前面讲过的"二、三、十",如图2-10所示。

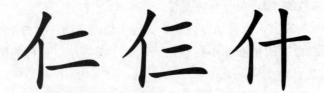

图 2-10　右横主笔的左右结构字

第二组,右翼主笔的左右结构字。左面的偏旁不变,仍取单立人。右面分别为"犬、木、本",组成"伏、休、体"三字。这些字右面的主笔均是捺,要求"有了翅膀,腰缩短",如图2-11所示。

图 2-11　右翼主笔的左右结构字

第三组,右无主笔的左右结构字。左面我们还举单立人,右面分别加"中、申、白",组成"仲、伸、伯"三字。因为右边界的笔画均是竖,要边画内缩,所以这些字右侧都没有主笔,称为无主笔,如图2-12所示。

图 2-12　右无主笔的左右结构字

再来看上下结构的字,仍按三种主笔情况,举三组字。上偏旁均取宝字盖。第一组为横主笔,例字为"牢、字、安",如图2-13所示。

牢 字 安

图 2-13　横主笔的上下结构字

　　第二组上下结构的字，为两翼主笔，例字为"宋、定、完"。其特点为"有了翅膀，腰缩短"，如图 2-14 所示。

宋 定 完

图 2-14　两翼主笔的上下结构字

　　第三组上下结构的字，为无主笔，例字为"宙、审、宫"。其特点为边画内缩，如图 2-15 所示。

宙 审 宫

图 2-15　无主笔的上下结构字

　　上下结构的字中，带有秃宝盖的系列偏旁以及草字头、竹字头这些偏旁，永远不能作主笔，带有这些偏旁的字，其主笔一定在下方或者无主笔，其原因可归结为"上紧下松"。除了上述宝字盖所组的字之外，又如"党、雯、草、竺"等字，主笔都在下偏旁，前两字为两翼主笔，后两字为横主笔，如图 2-16 所示。

党 雯 草 竺

图 2-16　上偏旁不能作主笔的例字

　　最后来看包围结构的字，依然为三种主笔，举三组字。为了便于比较，这些字都取广字旁，属于半包围中的左上包围结构。为了字势平衡，广字框的右上角的横一定不能是主笔。第一组包围结构的字，为右横主笔。其字如"庄、库、应"，右下角的横作主笔，如图 2-17 所示。

庄 库 应

图 2-17　右横主笔的包围结构字

第二组包围结构的字，为右翼主笔。其字如"庆、床、庞、底"，右下角的捺、竖弯钩或斜钩为主笔，如图 2-18 所示。

庆 床 庞 底

图 2-18　右翼主笔的包围结构字

第三组包围结构的字，为右无主笔。其字如"庙、庐、店"，右下角没有主笔，右上角的横同样不能作主笔，如图 2-19 所示。

庙 庐 店

图 2-19　右无主笔的包围结构字

到此为止，我们清楚了合体字的主笔关系。合体字不管怎么变，万变不离其宗，一定是三种主笔情况。无论是上下结构，还是左右结构，或是包围结构，以右主笔为衡量标准，其主笔均可归纳为三种，即与独体字一致的三种主笔情况：横主笔、两翼主笔、无主笔。其综合情况如图 2-20 所示。

主笔	左右结构	上下结构	包围结构	
横主笔	一	什	牢	庄
两翼主笔	大	伏	宋	庆
无主笔	口	伸	宙	庙

图 2-20　合体字的三种主笔

第二节 结体规律：三宁三勿

结体规律：
三宁三勿.mp4

一、宁上勿下

上文讲到，对于任何一个字，其结构都是二维的，第一个变量是左右关系，第二个变量是上下关系。如果先不考虑左右关系，上下关系的字如何写才能好看呢？一个字应该是向上写，还是向下写，或者居中呢？答案应该是宁上勿下。一个字的笔画或者偏旁，一定要向上写，宁可向上，不要向下。宁是一个副词，是宁可的意思。而"上"在这里是一个动词，是向上的意思。宁上勿下的含义，就是宁可向上，不要向下。

上下关系：
宁上勿下.mp4

下面举例说明，第一个举"十"字。它由两个笔画组成，一个是横，一个是竖。写这个字，先横后竖，笔顺和笔画的问题这里就不讲了。笔画写好了，结构未必就好，二者是两个不同层面的问题。"十"的间架结构，就是指横跟竖如何搭配。如何搭配才好呢？最关键的问题就是横的高度，横一定不在竖的中间，而是向上一些。具体来说是向上到 3/5 处左右，后文会讲到这一点。这个道理就叫作宁上勿下。只有把横向上写，字才好看。

那么，宁上勿下的科学道理在哪里呢？这是人的一种视觉规律，或者叫视觉科学。正常一个人，如果重心向上一些，就显得非常好看，因为人的眼睛是长在上方的，所以会有视觉的差异性以及由此带来的心理暗示。同时，西方美学认为，因为地心引力的存在，需要通过重心上移保持作用力与反作用力的平衡。从人的形体角度来说也是如此，一个人的重心，就是神阙穴(肚脐)左右，它一定是偏上的。汉字也有重心，比如"十"这个字，横跟竖的交叉点，就可以视为它的重心。什么叫作重心呢？大约接近于中心。什么的中心？笔画的中心。比如"十"，横与竖的中间，就是它的中心。与"十"相似的字，如"干、千"等，也都要宁上勿下，如图 2-21 所示。

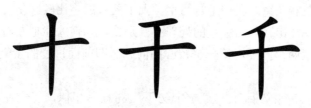

图 2-21 "十、干、千"的宁上勿下

下面再举"木"字。这个字如何写才能美呢？先不看左右关系，只看上下关系。上下关系中，最关键的问题有两个方面。一个就是横要向上一些，体现了宁上勿下，具体来说就是上面大约占一份，下边大约占两份，这个约等于黄金分割，后面章节会细讲。第二个，它的撇和捺一定要向上一些，为什么呢？就是我们讲的宁上勿下，也叫上移重心，或者叫作上紧下松。"木"字撇和捺抬高的道理，可以打一个比方，叫作"有了腿，翅膀要抬高"，撇和捺相当于一对翅膀，竖相当于腿。因为上移重心的原理，所以"木"的撇和

捺要抬高。与"木"相似的字,如"禾、米"等字,也都要宁上勿下,如图 2-22 所示。

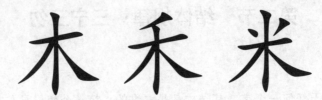

图 2-22 "木、禾、米"的宁上勿下

前面举的是两个独体字的例子,下面举一个合体字的例子。合体字有三大类,即包围结构、左右结构和上下结构。我们重点举上下结构的字,以"宋"字为例。这个字上面是宝字盖,下边是个木字旁,两个偏旁之间的比例关系应该如何分配呢?最重要的问题,就是宁上勿下。木字旁占的空间比较大,宝字盖占的比较小。下半部分要尽量高一些,上半部分要尽量矮一些,这个道理叫作宁上勿下。否则,上边写大了,一定是"头重脚轻,根底浅"的感觉。与"宋"相似的字,如"牢、宙"等字,也都要宁上勿下,其中"宙"字比较特殊,上下均无主笔,如图 2-23 所示。

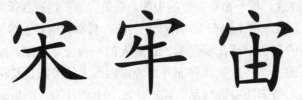

图 2-23 "宋、牢、宙"的宁上勿下

到此为止,讲完了一个字上下关系的核心问题,结论就是"宁上勿下"四个字。

二、宁左勿右

左右关系:
宁左勿右.mp4

接下来,要讲左右关系。我们平时写字,上下关系的字比较容易写好,而最常见的错误,往往出在左右关系的处理上。那么,如何才能把左右关系的字写好呢?这包括两个问题,第一个核心的问题,即前面讲过的主笔问题;而第二个问题,叫作宁左勿右。

什么叫作宁左勿右呢?跟上文"宁上勿下"的意思相似,"宁左勿右"就是说一个字,宁可向左写,不要向右写。其道理叫作抑左扬右,就是抑制左侧,扬让右侧。

先举独体字的例子。比如"儿"字,由两个笔画组成,第一个叫作长撇,第二个叫作竖弯钩。比较长撇和竖弯钩的比例关系,一定是右边写得比较宽,左边写得比较窄。道理何在?就叫宁左勿右。中国文化体系中,多以右为尊,从而形成一种抑左扬右的审美心理习惯。体现在一个字中,右边宽就比较美。再比如"几、九"二字,其重心要向左,只有如此才能好看,这样的道理就叫作宁左勿右,如图 2-24 所示。

接下来要举最重要的合体字。汉字大约有 5 万个,合体字占 99%左右,是非常多的。

合体字中，哪一种结构最多呢？下面来看一下我们对 8105 个通用字结构类型的统计，如图 2-25 所示。

儿 几 丸

图 2-24 独体字的宁左勿右

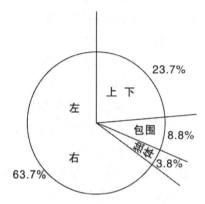

图 2-25 通用字结构比例图

通过统计可知，在 8105 个通用汉字中，左右结构的字占了 63.7%，接近于 2/3；上下结构的字占了 23.7%，接近于 1/4；包围结构的字占了 8.8%，接近于 1/12；独体字占了 3.8%，接近于 1/26。可以说，左右结构的字如果写好了，接近 2/3 的字的主要规律也就掌握了。

来看"什"这个字。它由两个偏旁组成，右边所占的比例与左边相比，要多一倍。具体来说，左边大约占了 1 份，右边大约占了 2 份，这种关系接近于黄金分割。只有宁左勿右，这个字才能好看。

有的上下结构和包围结构的字，也包括左右结构的部分，这一部分一般也要宁左勿右。比如上下结构的"范"字，下面就要宁左勿右；又如走之旁的字"边"，上半部分要左窄右宽，如图 2-26 所示。

什 范 边

图 2-26 合体字的宁左勿右

到此为止，讲完了左右关系的第一个方面，其一般书写原则为宁左勿右。

三、宁紧勿松

内外关系：
宁紧勿松.mp4

下面我们要进一步总结，三种主笔如何才能写好呢？如何与上下关系融合在一起呢？这还要回到最初讲的问题。如前所述，平面二维具有上下左右四个方向，合并成两个方向，一个是上下关系，一个是左右关系。上下关系的书写要领是宁上勿下，左右关系的书写要领是宁左勿右和分清三种主笔。但是我们要问，如果一个字上下关系写好了，左右关系也写好了，是不是就真的一定好看了呢？我们觉得，还有一个很重要的问题，即内外关系。这涉及一个美学问题，即格式塔现象。

奥地利有一个心理学家叫厄棱费尔，他提出了一种很重要的现象，叫作格式塔现象。所谓格式塔现象，各家表述稍有差异，基本意思是：各种要素组成一个新物体，那么新物体绝不是各种要素的简单之和，一定有新的意义存在。这样说比较抽象，还是打个比方吧。比如，一个正方形，是由四条线段组成的，每条线段都有线段本身的特点，但是，组成正方形之后，正方形一定有四条线段所不存在的意义。这就是格式塔现象。

那么，格式塔现象在书法中如何来解释呢？我们认为，如果一个字左右关系写好了，上下关系也写好了，合并在一起，一定有新的问题存在。上文中，我们把任何一个字的结体分解为两种关系，一个是上下关系，一个是左右关系。那么，二者所形成的第三种关系是什么呢？就是内外关系。上下关系和左右关系形成的视觉边界叫四至，我们在中间画一个圈。这个圈表示什么呢？我们把圈的里面叫作内，把四至叫作外。也就是说，因为格式塔现象的原理，我们把上下关系和左右关系重新组合，形成了一种新的关系，叫作内外关系。

内外关系如何处理呢？一个字如果想写好，一定是内紧外松，也叫作宁紧勿松。这是我们讲的第三层关系。什么叫作宁紧勿松呢？就是宁可写紧，不要写松。具体来说，外边的边界叫作四至，中间叫什么呢？我们也给它起个名字，叫作中宫。一个字如果想写好，最重要的就是要中宫收紧。

什么是中宫？简单解释一下。古代的皇宫一般有九宫，帝王居其中，前有大庭，后有后宫，左右是六宫粉黛。按照元朝书法家陈绎曾所讲，如果想把字的结构写好，一定是"八面怀抱，中宫收紧"。8+1 等于 9，这就是九宫问题。古代有一种习字格，叫作九宫格。九宫均列，中宫居其中，借以表示一个字的中间部分，这部分一定要写紧凑。中间越紧，这个字就越好看。

一个字中间要紧，叫作中宫收紧，这是从字内看的。如果从外边来看，就是刚才讲的最重要的问题，即突出主笔。突出主笔，就是将笔画达到边界，达到边界的笔画就叫主笔。要想写好一个字，从外部看，叫作突出主笔；从里边看，叫作中宫收紧。换句话说，里边要收紧，外部要张开。这是一个问题的两个方面。正如苏轼的诗中所讲："横看成岭侧成峰，远近高低各不同。"视角不同，山峰多姿，但是作为山并没有变。一个字，既有主笔，也有中宫，它一定是好看的。中宫要收紧，这个"紧"字是最重要的，一个"紧"字，把写好汉字的内在规律活灵活现地体现出来了。正如清朝大书法家邓石如所讲，字如

果写得好，必须"疏处可以走马，密处不容通针"，我们取后边一句，拈出四个字，就叫作"密不通针"。密不通针对合体字来说更有意义，不同的偏旁之间，做到了密不通针，就能中宫收紧，从而浑然一体，如图 2-27 所示。

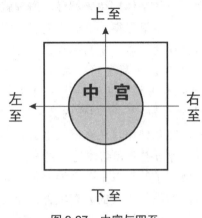

图 2-27　中宫与四至

四、结构通用图

综上可知，要想写好一个字，最重要的问题，就是要做到"三宁三勿"。哪"三宁三勿"呢？第一句话叫作宁上勿下，指上下关系；第二句叫作宁左勿右，指左右关系；第三句叫作宁紧勿松，指内外关系。其中，宁紧勿松是最主要的，因为它就是我们讲的三种主笔问题。达到边界的笔画，就叫作主笔，而以左右的关系为重点，总结为三种主笔。哪三种主笔呢？分别为横主笔、两翼主笔、无主笔，以"一、大、口"三个字为代表。我们把上述规律画在一个图中，把它叫作结构通用图，如图 2-28 所示。其核心内容就是"三宁三勿"，即宁上勿下、宁左勿右、宁紧勿松。

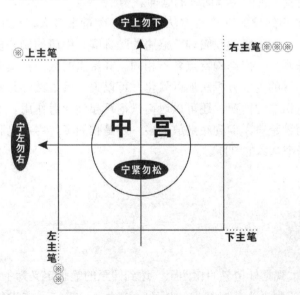

图 2-28　结构通用图

用这样的一种办法，去衡量古代书家的字，几乎无往不胜。我们举一个书法史上非常重要的例子。王羲之和王献之父子二人，写字的特点各不相同。王羲之写字的特点，叫作内擫(yè)；王献之写字的特点，叫作外拓。什么叫内擫？什么叫外拓？古往今来，聚讼纷纷，看法差别很大。按我们上面讲的结体规律来解释，道理就特别明了。王羲之写字，收得就不是特别紧，结体相对疏朗，主笔显得不是非常突出，将主笔掩藏起来，所以叫作内擫。相反，王献之写字，中宫收得就很紧，中宫越收紧，主笔就越突出，形成向外拓展之势，所以叫作外拓。比如"大"字，王羲之写"大"字，捺也张开，但张开得不是特别大。到了王献之，比如《洛神赋》玉版十三行，他写的"大"字，撇和捺张开得就特别大，非常鲜明。父子二人，古质今妍，一个叫作内擫，一个叫作外拓，形成一种辩证关系，是对立中的统一。当然，内擫和外拓，还有笔法上的差异，王羲之写字笔锋收敛，而王献之写字笔锋鲜明，其总体精神与主笔和结体是一致的。

那么，为什么东晋时代出现书圣？且以王羲之为书圣，而不是王献之呢？我想，其中涉及文化与书法的关系问题。因为魏晋时代的人有风骨，即后人所说的魏晋风度。尤其是东晋士人，互相陶染，三玄盛行，思想解放，作为清流阶层，他们更追求个人风仪和书法风尚，"尺牍书疏，千里面目"。在做人方面，风神萧散，爽爽有一种风气。而从笔法上来讲，同样是风神萧散，具体表现为凌空取势，或者叫作空中落笔，不像唐人那样画字，而是典型的晋系笔法。东晋时代出现书圣，便与此有关。进一步分析，从结构上来说，王羲之写字要比王献之更高明。高明在哪里？就是王羲之的字，没有像王献之一样追求妍美，主笔也不像王献之那样开张鲜明。这就是孙过庭描述王羲之写字的特点，叫作"不激不励，而风规自远"。所谓不激不励，就是一种中和之美，王羲之的书法主笔内敛、风神萧散，恰能体现这一审美理想和精神寄托。按照唐太宗评价虞世南的话，叫作"君子藏器"，也就是《周易·系辞传》所讲的"君子藏器于身"。这样，就把写字和做人紧密联系在一起，王羲之与后人相比、与其子王献之相比，取法更高明，书法更有风仪，所以被尊为"书圣"。这是我们讲的主笔问题的延伸。

用这样一种主笔和结体的理论与方法，还可以衡量很多人，比如古代的楷书四大家"欧、颜、柳、赵"，即初唐的欧阳询、盛唐的颜真卿、中唐的柳公权，还有元代的赵孟頫。这些人写字都非常美，但结构特点各不相同。其特点的区别，集中体现在主笔和中宫两个方面，用我们倡导的主笔分析法加以量化，可以说一目了然。此外，用主笔和结体的规律，不仅可以衡量楷书的情况，还可以对衡量行草起到参考作用。不管哪一位书家，其字一定只有放和收两种趋势，但到底是放的多，还是收的多，用主笔和"三宁三勿"的方法分析，就可以作一个基本的判断。

本章小结

(1) 一个字的最大视觉外边界叫作四至，达到四至的笔画定义为主笔。
(2) 独体字的主笔划分为三种情况，以"一、大、口"三个字为代表，分别代表横主

笔、两翼主笔、无主笔。

(3) 合体字以右主笔为参考，依然可以分成横主笔、两翼主笔、无主笔三种情况。

(4) 结构的整体规律是"三宁三勿"，即宁上勿下、宁左勿右、宁紧勿松。

实训案例

汉字结体美的内在规律

基本技巧：

总结结体的内在规律，不能围绕外形做文章，而要深入到内在的审美规律。我们认为，主笔是结构的灵魂。所谓主笔，就是达到边界的笔画，左右的主笔是关键，有三种情况，分别是横主笔、两翼主笔、无主笔，以"一、大、口"三字为代表。与主笔相关的问题，有四至、中宫、张力、重心等，再深入一步，还有空灵、饱满、匀称、方正、抑左扬右、黄金分割等细节问题。如果不解决上述问题，就没有深入到结构的内在规律。

一般来说，在实用的"永字八法"中谁是主笔呢？可归纳为三种情况，即把"八法"分成三组：横、竖、提、横钩、竖钩、弯钩算一组，可充当纵横两个方向的主笔，但是否一定为主笔，要视下一组笔画存在与否；撇、捺、竖弯钩、斜钩算一组，是主笔的第一选项；点、折、卧钩算一组，永远不充当主笔。因实际教学中主要考虑左右主笔，所以竖、竖钩、弯钩三个纵向的主笔可不计。对应这三组笔画，我们把左右主笔分成三种情况，取"一、大、口"三个字来代表，分别代表横主笔、两翼主笔、无主笔。

案例点评：

主笔是从结体的角度而不是从用笔的角度来说的。它是汉字结构的灵魂，也是楷书启蒙教学的关键。关于主笔，古今见仁见智，或认为是"活中宫"，或认为是占有重要位置、起一字主体支撑作用的笔画，或认为是最长、厚实、舒展的笔画，或认为是书写难度最大且表现力最强的一笔。概念上的模糊，必然造成教学过程中的困惑，不易把握楷书的特点。所以，为了与楷书启蒙教学有效衔接，必须对主笔有一个确切的定义。

思考讨论题：

1. 什么是主笔，主笔是如何进行划分的？
2. 中宫和主笔是什么关系？

结体与数学的关系

基本规律：

数学方法最大的优点是将复杂的问题简单化，通过若干变量，把感性的问题理性化。这一方法，对书法结体的分析具有十分重要的意义。我们认为，汉字的结构就是笔画或偏旁在二维空间的组合问题，所以一定可以分解成左右关系和上下关系两个变量，这就是数学中的二元法，也相当于数学中的横纵坐标问题。借助于这样一种思维，结构的把握便会变得非常明确。我们提出的重心、主笔、四至、中宫等概念，都是二元思维的产物。一个字的结构之美，左右方面要突出主笔，上下方面要抬高重心。达到外围的四至者叫作主笔，有横主笔、两翼主笔、无主笔三种情况，中宫收紧方可突出主笔。重心向上叫宁上勿下，重心向左叫宁左勿右，中宫收紧叫宁紧勿松，这"三宁三勿"是结构美的核心问题。从内部来看的宁紧勿松是核心中的核心，从外侧来看就叫突出主笔，所以说，主笔是结构的灵魂，它是可以通过数学精确描述的，精确描述的具体方法就叫作黄金分割。

思考讨论题：

1. 如何从二维变量的角度理解汉字结体规律？
2. 如何理解结构通用图中的主笔和中宫？

复习思考题

一、基本概念

主笔　四至　二维　中宫　横主笔　两翼主笔　无主笔　张力　边画内缩　三宁三勿

二、判断题（正确的打"√"，错误的打"×"）

1. 主笔就是字中最长的笔画。　　　　　　　　　　　　　　　　　　　　　（　）
2. 边画内缩的原因和视觉的张力有关系。　　　　　　　　　　　　　　　　（　）
3. 中宫和主笔是汉字结体规律中一个问题的两个方面。　　　　　　　　　　（　）

三、单项选择题

1. 书法主笔中最重要的主笔是（　　）的主笔。
 　A. 上下关系　　　B. 左右关系　　　C. 包围关系　　　D. 无主笔
2. 两翼主笔和横主笔的地位是（　　）。
 　A. 共同主笔　　　　　　　　　　　B. 互为主笔

 C. 横的地位要低于撇和捺 D. 都不是

3. 下列字中无主笔的是(　　)。

 A. 三 B. 戈 C. 宫 D. 庄

四、简答题

1. 独体字的三种主笔如何划分？
2. 在结体中，"三宁三勿"指的是什么？请举例加以说明。

五、论述题

结合自身学习的体会，阐述书法的三种主笔，并举例加以说明。

第三章 偏旁八系列

学习要点及目标

- 偏旁的系列划分。
- 偏旁八系列和永字八法的关系。
- 每一种偏旁系列的特点。
- 偏旁系列与主笔的关系。
- 八系列各偏旁的基本特点。

核心概念

偏旁　部首　偏旁系列　木系列　人系列　口系列　刀系列　框系列

偏旁的系列划分

不算复合的偏旁，汉字的基本偏旁有几百个，可以说是变化多端，但内在的规律并没有变。什么是偏旁的内在规律呢？比如左面的木字旁，它的核心特点是右面的捺要变成点，道理是抑左扬右，左偏旁的右侧不能有主笔。那么，一个木字旁会了，同样在左面的禾字旁、米字旁、示卜旁、衣补旁、火字旁、贝字旁、虫字旁、文字旁、又字旁、女字旁等，就基本迎刃而解了，我们把这样的偏旁叫作木系列偏旁。同样道理，还有点系列、人系列、提系列、口系列、刀系列、撇系列、框系列偏旁，一共是偏旁八系列。可以说，了解了每种系列偏旁的核心特征，就掌握了偏旁的内在规律。

（资料来源：入青. 书法好入门[M]. 大连：大连出版社，2016.）

偏旁是笔画与结构之间的一个环节。笔画会了，结构会了，偏旁便迎刃而解了。偏旁与数学的关系，其实就是结构与数学关系的一种具体表现，还是二维组合问题。也就是说，任何一个偏旁，也只有两个特点，一个是左右方面的特点，一个是上下方面的特点。例如，三点水这个偏旁，其特点就是中点偏左、中点偏上。再如提手旁的特点，就是提偏左、提偏上。这是一种典型的变量拆分法，可以让偏旁的细节美感具象化。我们将所有的

偏旁分成八个系列，叫作偏旁八系列，这种系列的划分是围绕着永字八法展开的。八个系列分别强调八方面的特点，也就是书法教学过程中的八个训练要点，比如点系列偏旁侧重强调点要正反点、尖而弯，人系列偏旁侧重强调撇和捺为主笔，木系列偏旁侧重强调左侧无捺，提系列偏旁侧重强调提主笔，口系列偏旁侧重强调横折的两种变化，刀系列偏旁侧重强调弯钩问题，撇系列偏旁侧重强调短撇直、长撇弯，框系列偏旁侧重强调包围结构的匀称问题。其实，八个系列就是八个变量，偏旁那么多，也超不出这八个变量的综合运用。偏旁八系列的划分，是一种数学思维的具体体现。

第一节 偏旁的系列划分

一、偏旁和部首

偏旁与部首.mp4

在前面两章中，我们讲了两个问题。第一个是用笔的问题，即永字八法，讲到了笔锋是关键，解决了一个"千古不易"的问题。第二个是主笔与结体规律，解决了另外一个非常重要的问题，即主笔问题，主笔是结构的灵魂。笔锋掌握了，主笔掌握了，从宏观上来讲，这个字基本上就好看了。但是，如果从学习和教学的角度来讲，作为一个书法学习者，有一个非常重要的中间环节不容忽视，这个中间环节介于用笔和结体之间，那就是偏旁问题。

什么叫作偏旁呢？先来看"偏"的意思。偏与正相对，本义表示不正、倾斜。射击有正偏之分，瞄得准叫正，瞄不准叫偏。复合词如偏离、偏移、偏差、偏锋等，偏都与不正有关。再来看"旁"的意思。旁与中相对，本义为一边、侧面。中间就是中，两边就是旁。送君送到"大路旁"，就是送到"大路边"。复合词如身旁、旁边、旁门左道，"旁"都是一边的意思。由上可见，偏就是旁，旁就是偏，二者一个意思，加在一起就是偏旁。偏旁是汉字结体的专用名词，表示在汉字形体中常常出现的某些组成部分。

什么叫部首呢？偏旁和部首有什么区别呢？所谓部首，它是和一本字典有关系。已知最早的字典，叫作《说文解字》，东汉许慎所著。这本字典共收 9353 个小篆，分为 540 部。540 部中，每部之首，就是部首，首就是头的意思。这里我们要注意，《说文解字》是一部字典，可见部首是查字典用的。也就是说，为了查字典，要设立很多部首，现在《新华字典》也有部首检字法。

比较来看，偏旁比部首的含义更广泛，部首是字典中检字用的偏旁。一个字的任何一个组成部分，都叫偏旁。偏旁可以是上下的，可以是左右的，也可以是内外的。而且，偏旁既可以是独体的，也可以是合体的。比如"伦"这个字，左边的单立人是偏旁，右边的"仑"也是偏旁，而"仑"字上边，又是人字旁，下边是匕首的匕。"伦"字中既有合体的偏旁，也有独体的偏旁。在现代汉语中，有一个词汇叫作部件，把组成汉字的最小的不能再分割的部分，叫作部件，这是更科学的说法。但是，从学习书法的角度，我们还是取"偏旁"二字，因为偏旁的说法更通俗、更宽泛、更容易理解。

二、偏旁的简化

偏旁千变万化，一共有多少呢？要想知道汉字偏旁有多少，首先要知道汉字有多少。据统计，东汉的《说文解字》共收 9353 个篆字；梁朝的《玉篇》原本收字 16 917 个，现存本则为 22 561 个；清代的《康熙字典》收字 47 035 个；民国的《中华大字典》收字 48 000 多个；《汉语大字典》共收楷书单字 56 000 多个；《中华字海》是国家"八五"规划重点图书，该书共收汉字 86 000 多个。从规范字角度，2013 年 6 月国务院发布的《通用规范汉字表》收录 8105 个规范汉字；当代最常用的《新华字典》第 12 版收录规范汉字 9680 个；《现代汉语词典》第七版收录规范汉字 11 166 个。比较来说，《中华字海》所收的字最多，但其中有很多是异体字、碑别字，古今都不通用，所以水分很大。《说文解字》和《玉篇》收字相对较少，与它们年代较早有关系。而《新华字典》和《现代汉语词典》所收字都是相对较常用的，所以只收了万字左右。折中考虑，我们取汉字大约 5 万字。

虽然汉字有 5 万之巨，但是组成这些字的偏旁和 8105 个通用字的偏旁十分接近，而 8105 个通用字的偏旁又与 3500 个常用字的偏旁相差无几。汉字由篆书演变为隶书，又由隶书演变为楷书，再由繁体字演变为简化字，纵观这一过程，偏旁都是十分稳定的。汉字虽然很多，但偏旁只有 500 个左右。如《说文解字》共 540 部，《玉篇》共 542 部，与《说文解字》相同的部首有 529 个，不同的有 13 个。可见，说汉字有 500 个偏旁，还是有一定依据的。

如何才能写好这 5 万字呢？我们认为只需要两步：第一步，把汉字结体规律吃透；第二步，把偏旁写好。在结体规律谙熟于胸之后，5 万个字的书写技巧就简化成了 500 个偏旁的问题了，这样效率便大大提高了。但是，我们觉得 500 个偏旁还是有点多，怎么办呢？我们再来想办法。在语言学中有个词，叫作频度，就是一个字被使用的频率，高的叫高频字，再高的叫超高频，最高的叫特高频。高频字，就是组词特别多的。像汉语中有 42 个字，叫作特高频字。同理，我们可以把组字多的偏旁叫作高频偏旁。

前面讲到，字典中的偏旁叫作部首。汉字的高频偏旁就是常见的部首。高频偏旁可根据《新华字典》来说明。现在的《新华字典》，部首一共是 201 个，旧版的还有 188 个、189 个、214 个等，我们取整为 200 个。也就是说，把 500 个偏旁简化成 200 个。但是，200 个还有点多，因为字典并不是按书法学习的规律来编的，而且，书法中有一些偏旁，虽然属于同一部首，但书法特点完全不同。因此，把相对常用的部首再提取，将组字 90% 的偏旁取出来，去掉接近一半组字比较少的，重点学习 108 个偏旁。108 个还有点多，怎么办呢？它们的规律又如何抽绎出来呢？

三、偏旁的系列

抽绎，是逻辑学中一种非常重要的方法，就是将规律总结出来。抽绎是一种思维方法，将这种方法用得最好的就是"易思维"。所谓易思维，就是《周易》的思维方法。《周易》讲，世界的本原混沌未开，这个叫作太极。太极

偏旁系列的划分.mp4

之后，有盘古开天的故事，清气上升，浊气下沉，上为阳，下为阴。于是，分出来"一阴一阳之谓道"，即"太极生两仪"。接下来再分，洞察天下万物，叫作"两仪生四象，四象生八卦"。天地万物太复杂了，语言描述不过来，叫作"言不尽意"，但是阴阳八卦可以帮助我们认识世界，所以叫"圣人立象以尽意"。《周易·系辞传》里称赞《周易》之象"广大悉备"，无所不包，"有天道焉，有地道焉，有人道焉"，"三才者，天地人"都在里面。我们想要讲的是，还要"有书道焉"，就是说有书道在于此。书法中的偏旁，完全可以按照《周易》的思维来概括和总结。

借助《周易》的思维方法，我们把所有的 500 个偏旁简化成 200 个部首，再进一步简化成 108 个常用偏旁，最后把偏旁归为八类，叫作偏旁八系列。非常巧合，偏旁八系列和永字八法相配，也和八卦相配。八卦可以对应着天地人，也可以对应着书法。那么，如何将 108 个高频偏旁简化成八系列呢？首先把太极取出来，书法中的太极，我们认为就是"永"字。之后，将"永"字向外展开三个层级分布，分别是笔画一层，偏旁一层，结字一层，最外层没有外边界，相当于所有的 5 万个字。永字八法对应着偏旁八系列，其抽绎的原理类似于《周易》中的八卦，如图 3-1 所示。

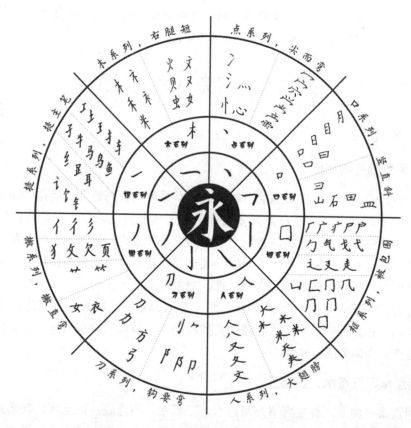

图 3-1 偏旁八系列

先来看第一个层级，即第一章讲的永字八法。我们把八种笔画写出来，画八组线，分别对应着永字八法。按顺时针旋转，第一个，对应着"永"字上方的点。第二个，对应着

折。第三个，对应着竖。第四个，对应着捺。第五个，对应着钩。第六个，对应着撇。第七个，对应着提。最后一个，对应着横。加在一起叫作"点，横竖撇捺，折提钩"。这样的八个笔画，是我们要学的第一个层次。

需要总结的是，"永"字中有阴有阳。方笔就是阳，圆笔就是阴，阴阳配合，刚柔相济，负阴而抱阳。没有了阴阳，这个字就没有了美感，美就美在"阴阳"二字。古人说："阳气明则华壁立，阴气太则风神生。"带笔锋和刚直的地方为阳，圆转和弯的地方为阴。阴阳搭配，这个字就好看了。

第二个层级，再往外，就是偏旁八系列，分别对应着永字八法。按顺时针旋转，首先是对应着点的偏旁，叫作点系列偏旁。所谓系列，就是一类，也就是一组。第二种是对应着折的偏旁，以口字为代表，就叫口系列偏旁。第三种是对应着竖的偏旁，把包围结构的偏旁放在这里，把它叫作框系列偏旁。接下来是对应着捺的偏旁，取撇和捺的组合，叫作人系列偏旁。第五种是对应着钩的偏旁，重点练习弯钩，把它叫作刀系列偏旁。第六种是对应着撇的偏旁，就叫撇系列偏旁。第七种偏旁对应着提，叫作提系列偏旁，它的特点是最后一笔都是提。最后一种偏旁对应着横，叫作木系列偏旁，它的特点是右侧要变成点，叫作"右腿短"。加在一起，八种偏旁系列，可以变成两组来记，叫作"点人木提，口刀撇框"。下面分别解释每一种偏旁究竟有什么样的特点。

第二节　偏旁八系列(上)

一、点系列偏旁

(一)点系列偏旁的特征

点系列偏旁.mp4

所谓点系列偏旁，就是都带点的一组偏旁。点系列偏旁的特征，就是"正反点，尖而弯"。点有两种，即正点和反点。大多数点向右下角书写，叫作正点。它的特征是尖而弯、尖锋起笔，书写方法是先轻后重、空中落笔。具体来说，行笔是弯的，起笔是尖的，收笔是圆的。把正点反过来，像秋千一样，收笔荡到左下角，把它叫作反点。反点的书写原理和正点的书写原理一样，还是先轻后重、空中落笔。一正一反，反正都是点。写点最关键的就是起笔问题，心有灵犀"一点"通，必须做到凌空取势，只有这样才能风神萧散、气势飞动。正如高峰坠石，"磕磕然实如崩也"，显得非常有力量。把正反点的特征写准确，是点系列偏旁练习的重点。

(二)两点水、三点水、四点底

既然叫点系列偏旁，首先离不开两点水、三点水、四点底。两点水，其实从楷书的角度来说，并不是两个点，它的第二个点变成了提，两点水相当于"一点一提水"。而且，两点水的本义不是水，而是冰，"冰，水为之，而寒于水"，所以两点水相当于"一点一提冰"。这只是个名称的问题，为通俗起见，我们就叫两点水。它的特征就是把点写得"尖而弯"，同时提要偏左作主笔，上下方面宁紧勿松。

楷书中的三点水也不是三个点，最后一个点变成提了，相当于"两点一提水"。三点水怎么写呢？把点写弯，把提写陡，然后，中点偏左、偏上，就好看了。因为组字非常多，所以三点水是非常重要的偏旁之一。

四点底，是真正的四个点，只不过一个向左，叫反点，三个向右，叫正点。写四点底，关键是中间两个点要小。为什么要小呢？就是为了"宁紧勿松"，并和两边大的点形成辩证关系。另外注意，四个点的重心要在一条线上。四点底表示火，千万不能叫四点水，否则就水火不相容了。两点水、三点水、四点底的写法如图3-2所示。

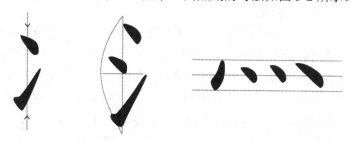

图3-2　两点水、三点水、四点底

(三)竖心旁、心字底

作为点系列偏旁，在"九点"之外，还有"两颗心"，一个是竖心旁，一个是心字底，二者的本义完全一致。竖心旁，因为先横后竖，所以先写一个反点、一个正点，然后是垂露竖。竖的一般用笔规律是"先垂露，后悬针"，一个字没写完时，竖要用垂露竖。因为要宁上勿下，所以两个点都要在中线以上。而且，右面的正点要比左面的反点高一些，要抑左扬右，左低右高。同时，垂露竖要和右边的点接上，而与左边的点断开，因为宁紧勿松的结体原理，靠近中间的右面的正点要紧密，所以要接在竖上，并且要小一点儿。

心字底比较复杂，但注意两个关系即可：一个是左右关系，谁达到两边，谁在中间；另一个是上下关系，谁最高，谁最低，谁在中间。这就是心字的基本坐标，关键是中点居中、中点最高。标准的楷书，心字左边要写成反点，右边的是正点，二者之间要抑左扬右。卧钩的半径要小，因为要宁紧勿松，或者叫边画内缩。反点与卧钩的起笔要左低右高，中间还有开口。注意了这些细节，这个心就能写好看了。如图3-3所示。

图3-3　竖心旁、心字底

两点水、三点水和四点底，分别是"两点冰，三点水，四点火"，加在一起一共是"九点"。以上是点系列偏旁的第一部分，可以概括为"九点两颗心"。总体来说，这五

个偏旁虽然都带有点，但各具特点，要分别掌握。两点水和三点水都带有大约 60°角的提，四点底、竖心旁和心字底都带有反点，抓住了这些规律，相对就比较好掌握了。

(四)秃宝盖组成的偏旁

点系列偏旁还有另外一部分，更能体现点系列的特点，就是以秃宝盖为代表的一组偏旁。常见的有秃宝盖、宝字盖、穴字头、学字头、党字头、雨字头，此外还有旁字头、寒字头、索字头、营字头、带字头、壶字头、骨字头、膏字头、爨(cuàn)字头等。我们通俗地把这一组偏旁称为"一堆秃宝盖"。

秃宝盖，就是宝字盖上面的点没有了，所以俗称秃宝盖。秃宝盖有没有点呢？一般人不学书法，这个位置写得就不准确了，有写撇的，有写竖的，还有往右下角写成正点的，这些都不好看，或者说不准确。这个位置的笔画应该是反点，规范的写法，至少在汉字编码字符集 GB—2312 楷体中，它是向左下角写的。古代的书法家，往往也是这样写。反点和横钩怎么接呢？上面要露出一点点，露出多少合适呢？上面露出一份，下面露出两份，约等于黄金分割。此外，"一堆秃宝盖"有一个非常重要的特征，就是秃宝盖不能充当主笔。在上一章，我们讲到了"宋"这个字，就体现了撇和捺是主笔，而秃宝盖是不能写宽的，应该是总宽的 2/3 才好看，这一点是非常重要的。

一个秃宝盖会了，接下来的一串就应该都会了。宝字盖就是"宝"字的盖儿，物体的上端称作盖儿，如瓶盖、锅盖、壶盖等。接下来，宝字盖下面加上正八字，就是穴(xué)字头，它是"穴"字的变形。正八字，就是一个短撇加一个正点，二者要宁紧勿松，不要超过秃宝盖的宽度。还有一个学字头，是"学"字的上部。要注意，学字头并不是字典中的部首，但是，从书法的角度来划分，它却是一个偏旁，如"学、觉、誉、鲎"等字中都有。虽然学字头组字不太多，但因为"学"是特高频字，无论你上小学、中学，还是上大学，都要经常写，而且经常写错。所以，它属于高频易错偏旁，这类偏旁很重要。同样，宝字盖会了，学字头就很容易，上面多了个倒八字而已，笔顺从左向右，结构宁紧勿松。所谓倒八字，也叫反八字，就是先写正点，再写短撇，与正八字左右笔画正好相反。如图 3-4 所示。

图 3-4　秃宝盖、宝字盖、穴字头、学字头

学字头稍变，就是党字头。党字头就是"党"字的上部，从形声字的角度来看，其实"党、常、赏、裳、堂、棠"等这类字是尚字头，"尚"是声旁，但为了书法的美感，中间变成了秃宝盖。与学字头相比，党字头中间的点变成了竖，笔顺为先中间、后两边。此外，常用的还有一个雨字头，与"雨"字有所不同，其变化规律与党字头是一样的。雨字头看起来稍有些复杂，但只要掌握了秃宝盖的书写特征，其他就好办了。笔顺是先横后

竖，即先写横向的横和秃宝盖，再写竖，横和秃宝盖之间要宁紧勿松，与竖的搭配为黄金分割。四个点要变平一些，因为偏旁被压扁了。竖和点的下面两个点的下端要平齐，因为雨字头要和下偏旁宁紧勿松。这样，雨字头就写好了，如图3-5所示。

图 3-5　党字头、雨字头

总结上面讲的点系列偏旁，常用的为"九点两颗心，一堆秃宝盖"，其中包括两小类。它核心的特征，即"点系列，尖而弯"，这和点的特征是完全一致的。可以说，把起笔写成尖的，行笔写成弯的，注意正反点的写法，这类偏旁就容易掌握了。

二、人系列偏旁

(一)人系列偏旁的特征

人系列偏旁.mp4

所谓人系列偏旁，就是以人字头为代表的一大类偏旁。这是一种常见的首字命名方法，即以第一个个体名称为整体名称。这类偏旁最大的特征，就是左面是撇，右面是捺。它出现在上下结构的字或上下结构的合体偏旁中，可以是上偏旁，也可以是下偏旁，但不管上或下，一定是撇和捺是主笔。也就是说，只要张开了撇和捺，这个字就有了主笔，有了主笔，字就比较好看了。比如我们写"全"这个字，下面是王字旁，那这个"王"下面的横，不能宽于上面的撇和捺，正好是"一"和"大"的主笔关系问题，写成两份和三份的黄金分割比例最好看，我们把它叫作"有了翅膀，腰缩短"。

(二)人字头、八字头

带有撇和捺的偏旁，其核心的特点比喻为"人系列，大翅膀"，亦即"有了翅膀，腰缩短"。八字头与人字头的主笔特征没有变化，但有两个细节区别：第一个区别是"人"的捺没有起笔，被撇盖住了，属于"一波两折"，而"八"的捺没有接笔，要"一波三折"；第二个区别是要抑左扬右，既包括撇低捺高，也包括撇窄捺宽，如图3-6所示。

图 3-6　人字头、八字头

(三)文字头、又字头、折文头

人系列偏旁以上偏旁居多，但也有下偏旁。比如"又"在上下结构的字中，既可以是

又字头，也可以是又字底，一般情况下二者的美感没有差异。又字头是一个很有代表性的偏旁，张开主笔之外，横和捺之间要开口，用于呼吸吞吐，否则没有气韵，其美感原理叫空灵。这个开口不能太大，要宁紧勿松，同时也为了上移重心、宁上勿下。"又"一开口，捺就必须有起笔，一波三折。"又"的上方有横，必须向下缩一些，而作为短横，宽度应是撇捺之间总宽的一半。又字头会了，文字头就应该会了，唯一的不同，就是横的宽度为总宽的2/3，比"又"饱满了一些，如图3-7所示。

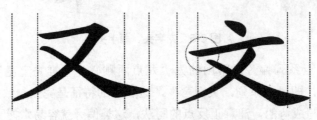

图3-7　又字头、文字头

把"文"的正点反过来，变成向左下角写的短撇，这个偏旁叫作反文旁，把它划归到后面的撇系列偏旁之中。把反文旁的横和长撇连起来，出现了折，横折撇简称横撇，这个偏旁一般在字的上部，所以称作折文头。折文头和反文旁容易混淆，二者有三点不一样：一是反文旁 4 画，习惯被称作"四笔反文"，而折文头 3 画，常被称作"三笔折文"；二是反文旁一般写在右偏旁，而折文头多放在上偏旁；三是从文字学本义来看，反文表示手，而折文表示脚。折文头和反文旁也有三个共同点：其一，主笔都是两翼主笔；其二，撇都是"短撇直，长撇弯"，捺都是一波两折，没有起笔；其三，捺和横的起笔之间要留空，否则感觉滞碍不通，不空灵，如图3-8所示。在练习这个偏旁时，尤其要注意后一点。

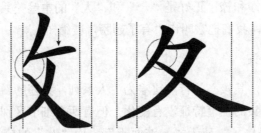

图3-8　反文旁、折文头

(四)大字头、天字头、春字头

接下来讲大字头、天字头、春字头。三个偏旁的主笔特征，都是"有了翅膀，腰缩短"，横不能宽。大字头跟我们上一章讲的"大"的情况是一样的，只不过斜笔变平，被压扁了。稍有不同的是，因为有下偏旁放在两翼之下，考虑到整个字的对称问题，所以撇和捺要分开一点点儿。到了天字头，撇和捺分开得要多一些。如果是独体字或者是大字底、天字底，或者是右偏旁，撇和捺就不必分开了。相比之下，春字头的特征就更为明显，撇和捺拉开了很大的距离，如果接上就非常难看了。写春字头时，要注意三个横要紧密，这样才能宁上勿下、宁紧勿松。大字头、天字头、春字头的写法如图3-9所示。

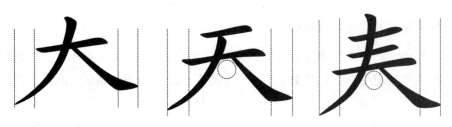

图 3-9　大字头、天字头、春字头

(五)木字头、木字底

木字头与上述偏旁的主笔一致,左右关系均为"有了翅膀,腰缩短"。但木字头和木字底不同。木字底和"木"字作为独体字,右偏旁的写法是一样的,上下关系均为"有了腿,翅膀要抬高",即撇和捺要抬高,而竖要下落,这样显得比较挺拔。但是到了木字头,为了与下偏旁宁紧勿松,竖就要变短,翅膀要落下去,这样整个字中宫收紧,字势怀抱,就比较美了。木字头、木字底的写法如图 3-10 所示,相类似的偏旁还有禾字头、米字头、番字头等。

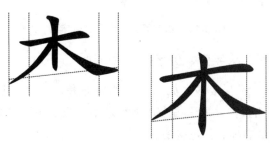

图 3-10　木字头、木字底

上述带有撇和捺主笔的偏旁,叫作人系列偏旁,其核心特点是"人系列,大翅膀",如果做到了撇捺舒展、两翼齐飞,"有了翅膀,腰缩短",并注意各偏旁的细节,这一大类偏旁便尽在掌握之中了。

三、木系列偏旁

(一)木系列偏旁的特征

木系列偏旁.mp4

木系列偏旁,是以左面的木字旁为代表的一组偏旁。这类偏旁有一个非常鲜明的特点——全是左偏旁。在考察木系列偏旁的特征之前,先来看左偏旁有什么特征。一般来说,由于抑左扬右的美感规律,左偏旁一定要窄一些,绝大部分都窄于右偏旁,大约有 3/4 的左偏旁,窄到左边一份、右边两份,接近于黄金分割。而且,左偏旁的右侧不能有主笔,是典型的以右为尊。木系列偏旁和后文的提系列偏旁全是左偏旁,其他一些系列也有部分左偏旁。与其他左偏旁相比,木系列偏旁最大的特征就是"右腿短"。所谓右腿短,就是这类偏旁的右侧没有捺,要将捺变成点,右边的点要收回来,给右边的偏旁让地方。

(二)木字旁、禾字旁、米字旁

先举木字旁为例。木字旁与独体的"木"字相比,因为变形的原理,撇和捺变陡了,但是左侧的主笔没有变,依然是撇主笔,上下关系也没变,还是通过抬高撇上移重心。但是作为左偏旁,木字旁的右侧变化很大。例如"林"字,两个木偏居左右,差异很大,左窄右宽,且左边的捺要变成点,这样一窄一宽、一收一放、一擒一纵,形成一种辩证关系。其道理是以右为尊,或者叫抑左扬右。此外为了气韵生动起见,点的上端就要留一点空隙,可简称为"点上留空"。木字旁会了,写好同为左偏旁的禾字旁、米字旁,就在情理之中了,如图3-11所示。

图3-11　木字旁、禾字旁、米字旁

(三)示卜旁、衣补旁、火字旁、贝字旁、虫字旁

"右腿短"的偏旁,还有很多。如示卜旁和衣补旁,二者非常接近,意思却迥然不同。示与祭祀有关,沟通鬼神,近于占卜,故称示卜。衣服坏了要修补,所以叫衣补。这两个偏旁都需要注意左低右高、抑左扬右。

接下来,有火字旁。要先写倒八字,笔顺规则是先横后竖,因为倒八字是横向的,撇是竖向的。"火"字右面的捺要写成点,同时要"点上留空",做到空灵有致,这是书写时要注意的。又有贝字旁,右边的点变小。虫字旁,也是右面的点变得很小,即"右腿短",抬高此偏旁的右侧,给右偏旁腾出地方来,也叫让右。如图3-12所示。

图3-12　示卜旁、衣补旁、火字旁、贝字旁、虫字旁

(四)又字旁、文字旁、女字旁

木系列偏旁,还有左偏旁的又字旁、文字旁、女字旁,都具有"右腿短"的特征,如图3-13所示。

图 3-13　又字旁、文字旁、女字旁

(五)其他木系列偏旁

木系列偏旁，不止上述的常用偏旁，还有一些不太常用的偏旁，也具备"右腿短"的特征。比如"欲"字，左侧是"谷"，一定要把捺变成点。再如"叙"字，左侧上面的人字头要把捺变成点。最为典型的，比如"黏"字，左边的"黍"旁有三个捺，全得收回来，把捺变成点，一致给右边让地方，这种规律就是抑左扬右。欲、黏二字的抑左扬右如图 3-14 所示。

图 3-14　"欲""黏"二字的抑左扬右

木系列偏旁的特点，可以总结为"木系列，右腿短"，用人体来比喻偏旁。掌握了这一特点，这一组偏旁就都学会了。

四、提系列偏旁

(一)提系列偏旁的特征

提系列偏旁.mp4

提系列偏旁，顾名思义，就是带有提这个笔画的偏旁。提分单独的提和竖提两种，带竖提的偏旁相对较少。这种偏旁有什么特征呢？首先，它们都是左偏旁，具备左偏旁被"抑"的特点，不能写得太宽。其次，就是全带提，而且都是最后一笔，这是笔势原则决定的笔顺问题，可以概括为"左面后写提"。再次，也是最关键的特点，除了带有竖提的几个偏旁之外，都是"提主笔"。所谓提主笔，就是左侧的主笔是提，偏旁最左侧一定是提的起笔。这里所说的提主笔，相当于横主笔的变形，二者地位相同，因为横的右侧上扬就是提，二者都是横向的笔画。提系列偏旁的右面不能有主笔，因为所谓抑左，是为了扬右，抑制左偏旁右侧的主笔，给右边的偏旁腾出空间。

(二)工字旁、王字旁

比如作为左偏旁的工字旁、王字旁，最基本的特点就是提主笔。同时要注意的是上下

方面，因为张力造成的视觉差异，这两个偏旁除了上面的横要向下内缩之外，下端的提也相当于边画，要向上内缩。二者相比，工字旁内缩得更多，这是因为中间笔画少的缘故。顺便说明的是，王字旁是俗称，旧称斜玉旁，学名叫作玉，因为古代王字旁大多数是玉类之属。工字旁、王字旁的写法如图3-15所示。

图3-15　工字旁、王字旁

(三)提土旁、提手旁

接下来看提土旁、提手旁。所谓提土旁，就是土字旁，因为最后一笔变成提了，所以叫提土旁。提土旁的提还是主笔，同时要注意上下两层相等，其规律叫作笔画匀称。作为提土旁，左边突出了主笔，上下注意了笔画匀称问题，这样的话，合二为一才能好看。再来看提手旁，这个偏旁非常重要，因为它组字非常多，属于高频偏旁。提手旁的要求是"提偏左，提偏上"。提手旁的第一个特征是左右关系，叫作提主笔，抑左扬右。第二个特征，叫作宁上勿下，提一定要高一些，三层比例大约是 2∶2∶3，可称之为特殊黄金分割。这个提手旁，很有代表意义，可以作为提系列偏旁的代表。提土旁、提手旁的写法如图3-16所示。

图3-16　提土旁、提手旁

(四)车字旁、牛字旁、子字旁

提系列偏旁还有很多，如车字旁、牛字旁，特点还是"提偏左，提偏上"。这两个偏旁的笔顺应该注意，要做到"左面后写提"，带尖的笔画要后写，就像独体的"车、牛"二字后写悬针竖一样。正常的笔顺是先横后竖，而作为左偏旁就比较特殊，与它们作为独体字和其他位置偏旁的笔顺不同。子字旁，依然要"提偏左，提偏上"。此外强调两点：其一，提不要太往上，物极必反，为了空灵起见，要"提上留空"；其二，子字旁的弯钩要垂直，不能倾斜。车字旁、牛字旁、子字旁的写法如图3-17所示。

图 3-17　车字旁、牛字旁、子字旁

(五)马字旁、鸟字旁

再看马字旁、鸟字旁，如果是左偏旁，最后一笔就是提。这两个偏旁很像，都要写成弯钩，纵向的几个笔画都要写成向左下角倾斜的，以偏纠偏，同时还要注意它们断和连的细节，这些细节容易写错，如图 3-18 所示。

图 3-18　马字旁、鸟字旁

(六)绞丝旁、足字旁

绞丝旁，古称"糸(mì)"，表示绳索之属。前两个笔画，在 28 个汉字笔画中叫撇折，但从书法特征来看，称之为撇提更准确。加在一起，就是"撇提，撇提，提"。具体来说，就是第一个撇要长一些，而第二个撇不能太长，两个短撇都不能弯。主笔方面，提是主笔，右侧无主笔，左侧的两个折要等宽，即两个撇的起笔和两个提的收笔要等宽。

足字旁，是"足"字的变形，为了抑左扬右，把捺变成了竖，把捺变成了提。口不要写大，宁紧勿松，并且要"框扁竖斜"。其他笔画都要均分，达到笔画匀称的效果。绞丝旁、足字旁的写法如图 3-19 所示。

图 3-19　绞丝旁、足字旁

(七)言字旁、食字旁、金字旁

提系列偏旁中，还有几个带竖提者，常见的有三种：言字旁、食字旁、金字旁。这三个偏旁都是由繁体简化而来。竖提的关键是不能斜，柱子倒了，屋子就不结实了。尤其是言字旁，常见写错者，主要的毛病就是竖没立正。同时，点要放在竖提的正上方，这个着力点比较牢固，如果放在横的正上方，感觉就不稳了。食字旁也要注意，竖要立在正中间，且不能与上端接上。食字旁和金字旁的短撇不能写弯，如图 3-20 所示。

图 3-20　言字旁、食字旁、金字旁

在提系列偏旁中，单独的提比较平，大约右端扬起 30°角，而竖提的提仰角大概为 45°角，至于点系列偏旁中的两点水、三点水的提，仰角大约为 60°角。提系列偏旁与木系列偏旁都是左偏旁，都要写得窄一些，但一个是通过把最后一笔变成提让右，一个是通过将右腿变短让右，二者异曲同工，殊途同归，其原理都是抑左扬右。

第三节　偏旁八系列(下)

一、口系列偏旁

口系列偏旁.mp4

(一)口系列偏旁的特征

以口为代表的偏旁，叫口系列偏旁。这类偏旁主要对应着折这个笔画，因为竖折涉及的偏旁较少，所以以带横折的偏旁为主。横折分两种，一种是框扁竖斜，一种是框高竖直。与此相应，口系列偏旁也分两大组，一组是竖斜者，一组是竖直者。口系列偏旁的特点可以总结为"竖直斜"。

第一组口系列偏旁，特点是框扁竖斜，其主要要求是"斜"。如果这个框是扁的，那么两侧的竖就是斜的。而且，两侧的倾斜度要基本一致，可称之为笔画匀称。古人把它总结出非常形象的两个字，叫展肩，肩膀宽博，张力就出现了，显得非常健美。如口字旁，除去"国"字的大口框，它无论是在哪个位置，竖都是斜的。不同位置的"口"造型的区别是，由于字形方正要求的偏旁变形原理，"口"形越扁，竖就越斜，"口"形越窄，竖就越陡，但也稍有斜度。左侧的口字旁，要注意抑左扬右，即左侧的竖稍长一点，如图 3-21 所示。

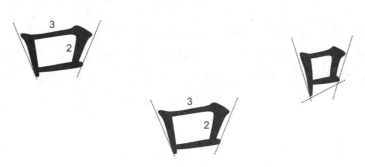

图 3-21　口字头、口字底、口字旁

(二)田字旁、石字旁、皿字底、冒字头

与"口"相类似的偏旁还有田字旁、石字旁、皿字底等，竖都要斜。扁日包括日字头、日字底，也有个别居右、居中和偏臭的。其形状为"日"，但不能如其读，因为内容决定形式，此偏旁的字都与日有关，而与曰无关。田字旁的短横，要左右不搭。和口字旁一样，左侧的石字旁的左竖要长一些，形成让右的形态。有一点要注意，楷书中"日"和"田"的第二画的标准写法是横折，行楷中一般写成横折钩，有了这个钩比较好看，为了两全其美，可以写完横顿出这个钩状来。皿字底，要笔画匀称，中间直，两侧斜，相互对比。一个特别的偏旁，有必要说明，因为它涉及书写规范问题，这就是冒字头，它的上端表示帽子，既不是日，也不是曰，而是一个三面的框形放两个左右断开的短横，如果连上就不规范了。"冕"的上方也是这个偏旁，因为其本义就是帽子。田字旁、石字旁、四字底、冒字头的写法如图 3-22 所示。

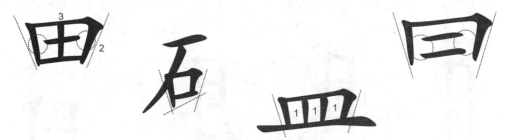

图 3-22　田字旁、石字旁、皿字底、冒字头

(三)山字旁、横山旁

山字旁，是比较少见的带有竖折的偏旁。竖折的倾斜分为张口和紧口两种，张口外张，紧口内收。山字旁，可在一个字的任何一个位置，但形状和写法有所差异，主要分两种。第一种，上偏旁和右偏旁的"山"，和作为独体的"山"字写法一致，两侧的竖都是外张的，如果辅助虚线的外框，可以用框扁竖斜来概括。第二种，"山"如果作为左偏旁和下偏旁，一般是紧口的。作为下偏旁，"山"的开口处接近于上下的中线，如果和上偏旁放在一起会发现，中线都是收紧的，可以用中宫收紧、内紧外松来理解。再来看左偏旁的"山"，因为抑左扬右的原因，所以"山"的两竖也要写成上端紧口的形状，同时要宁上勿下、左低右高。在实际应用中，独体的"山"和左侧的山字旁容易写低，原因就是没

有注意到它下端的横,有了横一定要内缩,也就是要向上抬高,低就不好看。另外,还有一个横山旁。横山的写法与扁日的写法是一致的,要框扁竖斜,同时,右面要断开,留有"樱桃小口",也是为了空灵之美。山字头、山字底、山字旁、横山旁的写法如图3-23所示。

图3-23 山字头、山字底、山字旁、横山旁

(四)日字旁、目字旁、月字旁

第二组口系列偏旁的特点是框高竖直,也就是说,这个框如果高了,竖一定是垂直的,垂直了就比较挺拔。具有这样特点的偏旁以日字旁、目字旁、月字旁为代表,三者都具备框高竖直的特点,同时框中的短横都要左连右断,从而上下交通、空灵有致。日字旁和目字旁一定要笔画匀称,即 1∶1∶1,三等份也接近于黄金分割。月字旁要宁上勿下,上下三层大约是 2∶2∶3 的比例关系,这个关系可以称为特殊黄金分割。月字旁多数与身体有关,故旧称肉月旁,只有少部分与月亮有关。月字底的写法变化很大,就是撇要变成竖,如"胃、肾、背、肩"等字。日字旁、目字旁、月字旁的写法如图3-24所示。

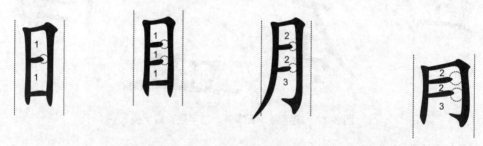

图3-24 日字旁、目字旁、月字旁、月字底

一般来说,上下的日要写成扁而斜的,左右的日要写成高而直的,如"明、旧、昌、昶"等字。但也有例外,如"晶、香、春、旨、音、晋、普、智、暂、者"等字,以及颜体和柳体的"是"中的"日",也经常写成高而直的,这些是特殊情况。最为典型的是"暮"字,其中藏着写法完全不同的两个"日",一个是竖斜的,一个是竖直的。日字旁的两种形态如果混淆,不光涉及美观问题,还会影响这个字的识别。如"日"和"曰",是很明显的两个字。而汩汩流淌的"汩(gǔ)"和汨罗江的"汨(mì)",就容易混淆。日字旁的变化如图3-25所示。相比之下,目字旁就比较单纯,无论是居于字之上还是字之下,都是框高竖直,如"盲、督、眉、盾、省、看、眉、着、瞿"等字。

昌 晶 暮 汨 汨

图 3-25　日字旁的变化

(五)其他口系列偏旁

框高竖直的偏旁，有一些出现频度相对较少，如酉字旁、白字旁、自字旁。酉字旁，其基本特点是框高竖直，竖弯不许有钩，且不要写成竖折，框内要笔画匀称，短横两端都要断开。"白"作为独体字和上偏旁，一定要写成扁而斜的，如"白、泉、皋"；而作为左右偏旁，一般要写成高而直的，如"的、柏"。自字旁也是如此，作为上偏旁两竖稍有倾斜，"臭、臬、鼻"中的竖就是斜的。其他口系列偏旁，如图 3-26 所示。

图 3-26　酉字旁、白字头、白字旁、自字旁、自字头

带折的偏旁，竖有直斜之别。从现象来看，一般情况是左右的偏旁以框高竖直居多，上下的偏旁以框扁竖斜居多。这是出于字形方正的安排需要。但也有一些特例，如口字旁、田字旁、石字旁、皿字底及曲字旁、臼字旁，总是框扁竖斜的。而目字旁、月字旁、酉字旁，就永远都是框高竖直的。其他为两可的偏旁，如日字旁、白字旁、自字旁。其中，白字旁、自字旁的规律就是左右竖直、上下竖斜。唯一特殊的是日字旁，它在上下位置也时常作高柱状，而且多居下方。这大概是和书法传统有关系。对于这种特殊情况，单独记住就是了。像"汨"这种特殊情况，几乎是绝无仅有了。

因为口系列偏旁主要对应折这个笔画，而横折包括框扁竖斜和框高竖直两种，竖折也包括紧口和张口两种，所以竖的直和斜就是关键，口系列偏旁的特点可以总结为"口系列，竖直斜"。口系列偏旁的绝大部分边缘都带有直线，也就是说具备了边画的特征，就一定要边画内缩，书写时要适当地往内收缩，否则就会因为张力向外而显得很大，与其他偏旁或其他字不协调，违背了"一字乃终篇之准"的章法审美原则。

二、刀系列偏旁

(一)刀系列偏旁的特征

以刀字旁为代表的刀系列偏旁，对应着永字八法的钩。"钩六变"指的是钩有六种，其中，卧钩是"心"的专用，属于点系列偏旁；竖弯钩属于两翼主笔的笔画，应该对应着

人系列偏旁，但常用的偏旁很少；斜钩虽然也是以右翼为主笔，但所涉及的常用偏旁都在框系列偏旁中，如气字框、弋字框、戈字框、风字框。所以，"钩六变"只剩下三个钩，即横钩、竖钩、弯钩。其中，横钩、竖钩涉及的偏旁各有一种，而大部分都是带有弯钩的偏旁。所以，刀系列偏旁要集中解决弯钩的书写问题。

按照《周易》的思维方法，弯的属于阴柔，直的属于阳刚，刚柔相济，方有美感。竖钩挺拔，弯钩柔韧，如果搞反了，美感就缺失了。将直的写成弯的不易出现，但将弯的写成直的却是司空见惯。所以，弯钩的训练就极具现实意义。如果将弯钩写成直的，给人感觉直勾勾，就不饱满了。饱满就是张力向外，弯钩恰恰具有这样的优点。所以，以刀为代表的偏旁，重点训练这个弯钩的问题。弯钩一定要写成弯的，弯得优美，直的就不美了。

(二)刀字旁、力字旁

带弯钩的偏旁，首先就是刀字旁。它的笔顺是"先写右面钩"，这样比较方便。刀字旁的第一笔是横折钩，全称应是横折弯钩。我们采取删繁就简的方法，把它分解成横折和弯钩，既简单又准确地表达美感。分解出弯钩后，我们会发现，这个弯钩是后仰的，与横形成平衡。这就涉及弯钩的三种形态问题。第一种弯钩，是子字旁的弯钩，它是垂直的弯钩，好比立正，即起笔从中间出发，收笔又回到中间，二者重心在一条垂直线上。第二种弯钩，就是刀字旁的弯钩，是后仰的弯钩，好比要练后滚翻。第三种弯钩，是耳刀旁的弯钩，是前倾的弯钩，好比要练前滚翻。如果将刀字旁的弯钩写成后仰的弯钩，这个偏旁就基本掌握了。刀字旁的右侧因内缩而没有主笔，左侧"有了翅膀，腰缩短"，撇为主笔。从下方来看，弯钩和撇的收笔要抑左扬右，都要落地为安，不能将撇抬高。刀字旁会了，力字旁也就应该会了。这两个偏旁在字中的位置并不固定，但写法不变，如图3-27所示。

图3-27　刀字旁、力字旁

(三)方字旁、弓字旁、巾字旁

由刀字旁、力字旁，可推导出方字旁、弓字旁、巾字旁，三者后仰的弯钩依然如故。方字旁的笔顺也是"先写右面钩"，左翼主笔没变，只不过右面的主笔变成了横，撇和弯钩之间要宁紧勿松、边画内缩。弓字旁的两侧也要内缩，注意竖都是斜的，其原因包括框扁竖斜、笔画匀称。弓字旁的上下方面要宁上勿下，三层比例为特殊的黄金分割——2∶2∶3。巾字旁和上述偏旁的区别是，左侧多了一个对称倾斜的竖，其特点是框扁竖斜的变形，右侧的钩在倾斜的基础上增加了弯度。需要注意的是，巾字旁如果是在左侧，一定是"先垂露"；如果是在右偏旁或下偏旁，则是"后悬针"。方字旁、弓字旁、巾字旁的

写法如图 3-28 所示。

图 3-28　方字旁、弓字旁、巾字旁

(四)左耳刀、右耳刀、单耳刀

前倾的弯钩，只在左耳刀和右耳刀中出现。耳刀旁共两画，根据"先写右面钩"的原则，第一笔是横撇弯钩。横撇弯钩是一个复合的笔画，可分解成横折、短撇和弯钩。这个弯钩，与"子"的垂直弯钩、"刀"的后仰弯钩不同，属于前倾弯钩。其书写原理和另外两种是一样的，只不过倾斜方向有了改变。但是，在实际应用中，两个耳刀旁是最容易出问题的偏旁。这其中的难点是左右耳刀的三点重要区别：左垂露，右悬针；左高，右低；左耳垂小，右耳垂大。三种区别的核心原因，都是抑左扬右。此外，还有一个单耳刀，它是后仰弯钩，用笔和结体参考右耳刀就可以了。左耳刀、右耳刀、单耳刀的写法如图 3-29 所示。

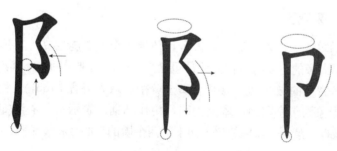

图 3-29　左耳刀、右耳刀、单耳刀

(五)角字头、立刀旁

刀系列偏旁除了带弯钩者以外，还有带横钩的角字头和带竖钩的立刀旁。横钩和竖钩比较简单，一般不易错。角字头在鱼字旁、食字旁、欠字旁中都有，其中的短撇要写成直的，以彰显力量感。角字头的帽子不要太宽了，因为两侧要边画内缩。立刀旁的特殊之处在于，它是唯一一个比左偏旁窄的右偏旁。其原因是两个竖都要内缩。不过，因为抑左扬右的缘故，如"则、列、利、别、刻、刺、剖、剑、到、剥、副、劓"等字，右侧所占空间并不逊色多少。只有"删、剜、剩、劂"这类字，立刀旁才稍显寡不敌众。角字头、立刀旁的写法如图 3-30 所示。

刀系列偏旁共举了 10 个偏旁，此外还有一些偏旁的局部，也具有这一系列的特点，如马字旁、鸟字旁、句字框、向字框等，以及不常用的"与、丏、乌、为、也、办、刁、

母、卫、内、雨、两、而、乃、弗、禺、禹"等偏旁，都是后仰弯钩的衍生。明白了"刀系列，钩要弯"这个关键，便可以通晓其特点了。

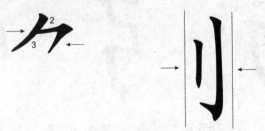

图 3-30　角字头、立刀旁

三、撇系列偏旁

(一) 撇系列偏旁的特征

撇系列偏旁.mp4

对应着撇的偏旁，取其名为撇系列偏旁。其成分最复杂，既有左偏旁、右偏旁，也有上偏旁、下偏旁，但都包含撇。在所有的笔画中，撇是最好掌握的笔画，但也是最容易写不规范的笔画，关键是直和弯二字。撇系列偏旁的要求就是"撇直弯"。

虽然撇系列偏旁的位置和形状不尽统一，但其核心特征是都要"撇直弯"，即"短撇直，长撇弯"。做到了这一点，也就达到了该系列偏旁所要训练的目的。

(二) 单人旁、双人旁

先看左偏旁的单人旁、双人旁。单人旁，仿佛一个人右腿独立，其形态是由篆书向隶书过渡产生的。单人旁的主要特点首先就是短撇直，一弯则神采顿失；其次要先垂露，重心上移，竖居左偏旁宽度的 2/3 处，接近于黄金分割。双人旁音彳(chì)，为"行"之左半，"行"的甲骨文形象为十字路口，本义为路，用作动词，表示走，彳亍(chù)亦为行走貌。双立人是两个短撇直，第一个短撇要宁上勿下，两个撇的重心应和竖对齐。如图 3-31 所示。

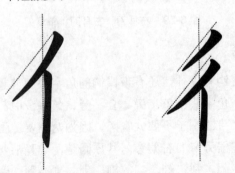

图 3-31　单人旁、双人旁

(三) 三撇、反犬旁

三撇，顾名思义，即三个撇。它的位置有左偏旁，如"须"；而多为居右，如"形、影、彩、彤、彭、彰、彬"等；还有特殊位置，如"彦、彪、彧"等。三撇集中体现了

"短撇直，长撇弯"的系列特点，形成阴阳对比关系。具体来说，前两个是短撇，要短促劲直；第三个是长撇，务必要弯。前两个撇要宁上勿下，其重心位于三撇的 2/3 处，接近于黄金分割。反犬旁，就是把"犬"的篆体反过来，之后隶定为现在的模样。其笔顺为特殊的先横后竖，短撇为广义的横，弯钩为广义的竖。弯钩要垂直，不许前倾。第一个撇必须直，最后一撇是弯的，虽然不太长，但也当属长撇之列，因为撇主要是按曲直区分美感的。最后这个撇要宁上勿下，这一点很重要。三撇、反犬旁的写法如图 3-32 所示。

图 3-32　三撇、反犬旁

(四)反文旁、欠字旁、页字旁

再看右偏旁的反文旁、欠字旁、页字旁。反文旁，即将"文"的点反过来写成撇。其特点参见人系列偏旁的折文头，一波两折，捺与横留空，两翼主笔。这里要注意两点，一是"短撇直，长撇弯"，二是横要由上向下内缩，否则字势不紧凑。欠字旁，也是有直的短撇和弯的长撇，这是一个复合的偏旁。其上偏旁为刀系列偏旁的角字头，下偏旁为人系列偏旁，整体结构特点为"有了翅膀，腰缩短"，注意两个偏旁不要黏合在一起就可以了。页字旁，下部是"贝"，最后一笔必须是点，且要落下去。此外，注意框高竖直、边画内缩、笔画匀称。页字旁也有两个撇，短撇不能长，因为要宁紧勿松；长撇是竖撇，因为要笔画匀称。反文旁、欠字旁、页字旁的写法如图 3-33 所示。

图 3-33　反文旁、欠字旁、页字旁

(五)草字头、竹字头

撇系列的上偏旁有草字头、竹字头。篆书中，草为上生，竹为下垂，互为颠倒。隶定之后，二者差异很大，但都是上偏旁，要宁上勿下，且都不能充当左右的主笔，这一点是

一致的。草字头的横是一个字总宽的 2/3，即黄金分割，与人系列偏旁的"一堆秃宝盖"的宽度相同。草字头的第二笔是斜竖，由重到轻，属于内紧外松，这是一个特殊的斜竖。草字头的第三笔是短撇，要体现"短撇直"，故将此偏旁划归撇系列。草字头常见的一种错误，是将斜竖和短撇变成俩竖棍，这样不好看。竹字头由两簇竹子叶组成，短撇务必要直，点要尖而弯，而两簇竹叶不能分开，密不通针方可。草字头、竹字头的写法如图 3-34 所示。

图 3-34　草字头、竹字头

(六)女字底、衣字底

撇系列的下偏旁有女字底、衣字底。女字底与前述木系列的女字旁不同，后者抑左扬右，而女字底的写法与它作为独体字和右偏旁的写法基本相似。它的第一个笔画是撇点，把撇写弯是常见的错误；另外注意点上留空，不能将横写在折角的位置。女字底因为扁了，所以要注意"斜笔变平"，这是偏旁写扁的变形原理。衣字底，其整体特点很简单，即左右为"有了翅膀，腰缩短"，上下要"有了腿，翅膀抬高"。但它的细节有些复杂。其一，因为竖提偏左，所以右面的翅膀抬得没有左面高，以维持平衡。其二，捺要写在竖提起笔上方的中间，这样才能重心上移。其三，要先写直的短撇，再写一波两折的捺，而且短撇同样要往上，可到黄金分割处，进一步实现宁上勿下。女字底、衣字底的写法如图 3-35 所示。

图 3-35　女字底、衣字底

四、框系列偏旁

(一)框系列偏旁的特征

框系列偏旁.mp4

框系列偏旁，是一种包围结构的偏旁。包围结构，包括全包围和半包围。全包围，就是大口框，包括国字框和回字框。而半包围分成四种，即左上包围、右上包围、左下包围、三面包围。

框系列偏旁的特征可概括为"框系列，被包围"。具体来说，框系列偏旁分成对称与不对称两种，不对称者掌握好平衡关系十分重要，对称者以黄金分割为要点。

(二)左上包围偏旁

左上包围的常用偏旁有厂字框、广字框、病字框、尸字框、户字框。其核心特征是不对称，左面多了一个撇，为了字势平衡，右下角的偏旁一定要向右窜一下，以偏对偏。这样，左上包围偏旁的右上角就不能有主笔，右主笔一定由右下角偏旁决定。明白了这个道理，大部分不对称的偏旁就好掌握了。厂字框、广字框、病字框、尸字框、户字框均为竖撇，注意边画内缩、宁上勿下、框扁竖斜即可。左上包围不限于这些，还有组字相对较少的，如虎字头、产字头、麻字头、鹿字头、鹰字头、府字头、辰字头等，笔画复杂，但结构特征变化不大。不过，辰字头的几个字却值得注意，因为事关书法纠正错别字的问题。"唇、蜃"二字为包围结构，易于被人忽略；而"辱"字是上下结构，"褥、缛、溽"等以"辱"为偏旁的字中，"辱"又变成了包围结构。这是汉字规范化没有进行到底的表现。左上包围偏旁如图3-36所示。

图3-36　厂字框、广字框、病字框、尸字框、户字框

(三)右上包围偏旁

右上包围的常用偏旁有句字框、气字框、弋字框、戈字框。右上包围结构的特征，与左上包围结构的特征正好相反，右面有了一条腿，左下角的偏旁就要向左移一些。比如"句"这个字，"口"就要向左一些。句字框，要注意后仰弯钩和短撇直。句字框能组很多的字，而且多为二级偏旁，可以进一步组字，如"勺、匀、勾、句、旬、甸、勿、匆、匈、匍、匐"等。弋字框、戈字框和气字框，其共同特点是都有斜钩作为右翼主笔，为了维持字势平衡，横倾斜幅度很大，大约右高15°角，注意宁上勿下、笔顺画龙点睛就可以了。其他具有右上包围特征的字，还有"刁、习、司、可、与、马、乌、鸟、岛、凫、枭、袅"等。右上包围偏旁如图3-37所示。

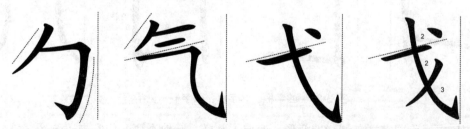

图3-37　句字框、气字框、弋字框、戈字框

(四)左下包围偏旁

左下包围的常用偏旁有走之旁、建之旁、走字旁。左下包围也是不对称结构，上部要

宁左勿右，右上角不能有主笔。如果理解了"大"的主笔问题，左下包围偏旁的整体特征基本就抓住了，即"有了翅膀，腰缩短"，这也进一步说明了右上角不能有主笔。走之旁一般被认为是最难写的偏旁，核心问题是"一尖两弯"。走之旁的主笔是平捺，要一波三折。建之旁，主笔变成了两翼，折角如锯齿状，注意捺的起笔要高，高到黄金分割。走字旁，捺再变陡，已接近于斜捺了。走字旁的长撇要缩进，捺的起笔还是要尽量高一些，上部要尽量向左一些，从而做到宁上勿下、宁左勿右、宁紧勿松，如图 3-38 所示。左下包围汉字的笔顺，除了走之旁、建之旁先写右上偏旁之外，其他如走字旁的字以及"处、昶、旭、彪、爬、尴、尬、尕"等字，笔顺规则都是先写左下角的偏旁。

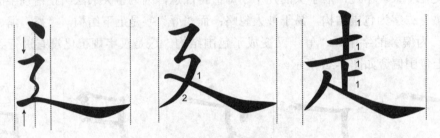

图 3-38　走之旁、建之旁、走字旁

(五) 三面包围偏旁

下面来看三面包围偏旁。与上述框系列偏旁全是不对称结构不同，三面包围偏旁均为对称或近似对称结构。三面包围是一种特殊的半包围，常用偏旁有凶字框、区字框、冈字框、风字框、周字框、门字框、向字框。这一组偏旁，无论是高还是扁，大体都是 2∶3 的黄金分割结构。凶字框，外形接近于扁的黄金分割，框扁竖斜，张口向外，右下角的竖稍露一点儿，体现抑左扬右。区字框是高的黄金分割，竖折上方是右倾的。冈字框，也是高的黄金分割，右侧的竖可以选择不同的风格，张力向外则饱满，显得雄强，张力向里则紧凑，显得险绝。风字框，变成了两翼主笔，中间要内敛，宁紧勿松，有一种束腰的感觉。三面包围偏旁的写法如图 3-39 所示。

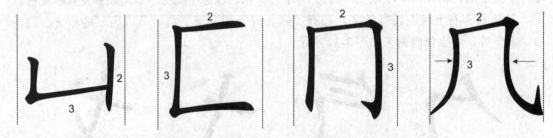

图 3-39　凶字框、区字框、冈字框、风字框

周字框，将冈字框左侧稍加变形，变成了竖撇，其他不变。门字框，与冈字框外形一模一样，但左上角开了个门口，这个门口要宁紧勿松、笔画匀称。向字框，是刀系列偏旁的巾字旁的一部分，强调框扁竖斜，右侧变成了后仰弯钩。周字框、门字框、向字框的写法如图 3-40 所示。

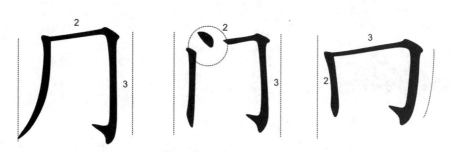

图 3-40 周字框、门字框、向字框

(六)全包围偏旁

全包围偏旁统称为大口框,有高的和扁的两种:高的以"国"字为代表,可称为国字框;扁的只有"回"这个字,可称为回字框。二者都是典型的黄金分割结构,只不过一个框高竖直,一个框扁竖斜。这两种大口框,同"日""田"等偏旁相近,楷书中第二笔的笔画也是横折,而不是书法中为美观而写的横折钩,但可以通过横的重顿实现这一形状,就不矛盾了。全包围偏旁的写法如图 3-41 所示。

图 3-41 国字框、回字框

五、偏旁八系列的特征

上面讲了八种偏旁,把它叫作偏旁八系列。大道至简,万法归一,借助《周易》的思维,我们把八系列偏旁合为一体。偏旁八系列的特点可归纳为如图 3-42 所示。

点系列,尖而弯	人系列,大翅膀
木系列,右腿短	提系列,提主笔
口系列,竖直斜	刀系列,钩要弯
撇系列,撇直弯	框系列,被包围

图 3-42 偏旁八系列的特点

本章小结

(1) 对应着永字八法，偏旁可以划分为八系列。

(2) 点系列，尖而弯，空中落笔；人系列，大翅膀，两翼主笔；木系列，右腿短，抑左扬右；提系列，提主笔，突出提画。

(3) 口系列，竖直斜，框扁竖斜，框高竖直；刀系列，钩要弯，前倾弯钩，后仰弯钩。

(4) 撇系列，撇直斜，短撇直，长撇弯；框系列，被包围，笔画匀称，黄金分割。

带有反点的偏旁

基本规律：

把正点反过来，像秋千一样，收笔荡到左下角，把它叫作反点。反点的书写原理和正点一样，还是先轻后重、空中落笔。一正一反，反正都是点。写点最关键的就是起笔问题，心有灵犀"一点"通，必须要做到凌空取势，只有这样才能风神萧散、气势飞动。

带有反点的偏旁包括四点底、心字底、竖心旁、秃宝盖、宝字盖、学字头、穴字头、党字头、雨字头，此外还有旁字头、寒字头、索字头、营字头、带字头、壶字头、骨字头、膏字头、爨(cuàn)字头等。我们通俗地把这一组偏旁称为"一堆秃宝盖"。

案例点评：

我们举的 18 个带反点的偏旁中，除了四点底、两颗心外，就是"一堆秃宝盖"了。秃宝盖，就是宝字盖上面的点没有了，所以俗称叫作秃宝盖。秃宝盖有没有点呢？一般人不学书法，这个位置写得就不准确了，有写撇的，有写竖的，还有往右下角写点的，这些都不好看，或者说不准确。这个位置的笔画应该是反点，规范的写法，至少在印刷体 GB-2312 楷体中，它是向左下角写的。古代的书法家，也往往是这样写。反点和横钩怎么接呢？上面要露出一点点，露出多少合适呢？上面露出一份，下面露出两份，约等于黄金分割。此外，"一堆秃宝盖"有一个非常重要的特征，就是秃宝盖不能充当主笔。在上一章，我们讲到了"宋"这个字，就体现了撇和捺是主笔，而秃宝盖是不能写宽的，应该是总宽的 2/3 才好看，这一点是非常重要的。一个秃宝盖会了，接下来的一串就都会了。

思考讨论题：

1. 什么是反点，反点的书写技巧是什么？
2. 哪些偏旁带有反点，如何进行分类学习呢？

书法星空图的绘制

基本要求：

书法三要素是笔画、偏旁、结构，其侧视图变成俯视图，就是我们画的"书法星空图"，如图 3-43 所示。请按照这个图进行仿画，并理解其层次和不同系列偏旁的核心特征。

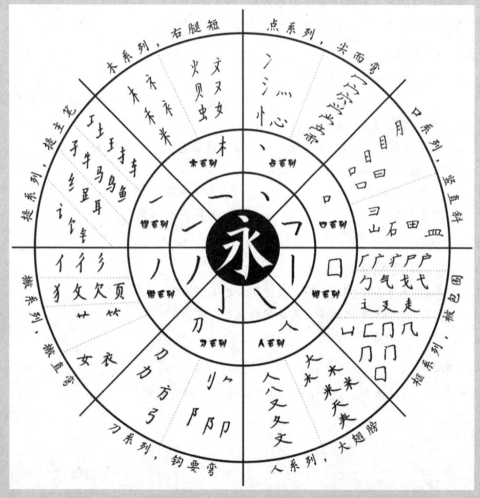

图 3-43 偏旁八系列

思考讨论题：

如何理解永字、笔画、偏旁系列、偏旁、结构的层级关系？

复习思考题

一、基本概念

偏旁　部首　偏旁系列　木系列　人系列　口系列　刀系列　框系列

二、判断题(正确的打"√"，错误的打"×")

1. 主笔就是字中最长的笔画。　　　　　　　　　　　　　　　　　　　　　（　）
2. 边画内缩的原因和视觉的张力有关系。　　　　　　　　　　　　　　　　（　）
3. 中宫和主笔是汉字结体规律中一个问题的两个方面。　　　　　　　　　　（　）

三、单项选择题

1. 秃宝盖的第一笔是(　　)。
 A. 竖　　　　　　B. 撇　　　　　　C. 反点　　　　　　D. 右点
2. 提系列偏旁最主要的特点是(　　)。
 A. 抑左扬右　　　B. 提要长　　　　C. 提主笔　　　　　D. 提要陡
3. 下列对竖心旁的描述不正确的是(　　)。
 A. 先中间后两边　　　　　　　　　　B. 先横后竖
 C. 左低右高　　　　　　　　　　　　D. 中间是垂露竖

四、简答题

1. 折文头和反文旁有何异同？
2. 举例说明木系列有哪些偏旁，其共同特征是什么？
3. 提系列偏旁和木系列偏旁有何共同特征？
4. 框系列偏旁分为哪两大类？

五、论述题

结合自身学习的体会，分析永字八法与偏旁八系列的关系。

第四章　偏旁学习法

学习要点及目标

- 偏旁四重点的书写技巧。
- 偏旁四难点的书写技巧。
- 偏旁八系列代表性偏旁的基本特征。
- 主笔为线索的独体字的结体规律。
- 主笔为线索的字帖的编排规律。

核心概念

偏旁四重点　偏旁四难点　三种主笔　右文说　高频偏旁

引导案例

右偏旁为核心的字帖编排

在楷书教程的技法层面，我们提出了以右偏旁为轴心进行字帖编排的理论，迥异于以往以左偏旁为轴心进行字帖编排的常见情况。为什么要以右偏旁为核心编排字帖呢？其原因有四。其一，左右结构的字约占 2/3，一般来说，右偏旁要比左偏旁复杂，若以左偏旁为核心，必然导致把练习的重点转移到更复杂、更难写的右偏旁，而降低了练习左偏旁的效率。其二，右偏旁固然相对复杂，但若按照以"一、大、口"为代表的三种主笔，由简到繁地进行有规律的编排，形成一个完整的序列，右偏旁反而变得整齐有序，练习的效率也就大大提高了。其三，因为左偏旁相对简单，可以通过偏旁八系列进行专门的练习，而到了以右偏旁为核心编排的字帖中，左偏旁反复出现，这样有利于对其进行巩固和复习。其四，汉字大约有 80%是形声字，绝大多数的声旁在右侧，即"左表形，右表声"，或者"左表义，右表音"，因此以右偏旁为核心编排，对于识字以及由书法纠正错别字有非常大的帮助，可谓一举两得。

(资料来源：入青. 书法好入门[M]. 大连：大连出版社，2016.)

为了在科学方法的前提下，进一步理解高效习字，本书提出一套新的字帖编排办法。具体来说，基本笔画和八系列的常用偏旁是一个基本的序列，它是最基础的部分。此外还有四个序列，左右结构的字占三个序列，以三种主笔的右偏旁分别统领一个序列，此外上下结构和包围结构的字合为一个序列。后四个序列与第一个序列组合出约 4500 个常见的通用字，以第一序列编成一本字帖，后四个序列编成四本字帖，一共五本，便将所有的楷书问题尽收眼底。以上字帖编排理论，是针对楷书提出的，但对行书、隶书以及草书、篆书也同样具有实用价值和参考意义，其基本理论和编排思路是不变的，只不过要根据书体的变化情况有所微调。

第一节　偏旁学习法概述

一、偏旁学习法的提出

在前面三章中，我们学习了书法最重要的三个问题，从笔画到偏旁，从偏旁到结构，仿佛三层楼梯，层层深入，步步为营，通向书法艺术的殿堂。但是，作为用笔和结体的中间环节，汉字的偏旁太多了，如何在偏旁八系列的基础上，将所有的偏旁尽收眼底，并进一步掌握所有汉字的结构呢？针对这一问题，我们提出了偏旁学习法。

偏旁学习法有两层含义：第一，所有的偏旁究竟该怎么学习；第二，怎样通过偏旁来学习所有的字。这两个方面都很重要，二者相辅相成、相互贯通。

上一章中，从永字八法出发，按着周易的思维方法，把所有的偏旁分成八系列，分别是"点、人、木、提、口、刀、撇、框"。八系列偏旁各具特征，是学习偏旁的一把金钥匙。但是，要把所有的偏旁都吃透，仅有偏旁"万能表"是不够的，还要把问题具体化。

二、抽绎与推演

前文中，我们把所有的笔画集中于一个笔锋问题，把所有的结构关键归结为主笔问题，把所有的偏旁划分为八个系列，这样的方法在逻辑学中叫抽绎。所谓抽绎，就是把规律找出来。在逻辑学中，还有一种和它相反的方法，叫作推演。所谓推演，也称作推衍，就是推广演化。演即变，衍即放，均是广而大之的意思。所谓推演或推衍，就是发挥、展开，它和抽绎正好相反。这两种方法合在一起，就是耳熟能详的一个词，叫作演绎。

要想吃透所有的 5 万个汉字，首先要将其拆解为 500 个偏旁，然后简化为 200 个部首，再缩减为 108 个常用的偏旁部首，最终归结为偏旁八系列。这样的方法，我们叫抽绎。如果反过来操作，其方法就叫作推衍。在本章中，我们要根据偏旁学习的实际情况，首先抽绎出偏旁四重点和四难点，然后抓两头带中间，掌握偏旁八系列，再进一步掌握所

有的独体字，进而扩展到 4500 个合体字，以此作为 5 万字的代表，并对其分类消化。这是一种先抽绎再推衍的方法，我们要从最根本的一个永字出发，结合永字八法和偏旁八系列，找出所有偏旁和汉字的基本书法特征。

第二节　偏旁学习的重点和难点

偏旁四重点.mp4

一、偏旁四重点

借用现代汉语中频度的概念，根据组字的多少，将组字频度比较高的偏旁叫作高频偏旁，组字频度非常多的偏旁叫作特高频偏旁。偏旁八系列列表中所选的 100 多个偏旁，都是常用偏旁，相当于高频偏旁。根据偏旁的实际运用情况，我们从这些高频偏旁中再抽绎出四个特高频偏旁，称之为偏旁四重点。

第一个特高频偏旁是三点水，属于点系列偏旁。三点水有什么特征呢？任何一个偏旁，都有一个相同的二维特征，它一定有左右的特点，还有上下的特点。三点水左右方面的特点，叫作中点偏左。中间的笔画向外，张力就向外显现出来，有一个弧形，感觉就比较饱满。三点水上下方面的特点，叫作中点偏上。中点偏上的原因，就是宁上勿下，一个字重心向上，才符合视觉的审美规律。抓住"中点偏左，中点偏上"这两个特征，三点水就能写好了。三点水的例字如图 4-1 所示。

汁 江 汉 汪

图 4-1　三点水的例字

第二个特高频偏旁是提手旁，属于提系列偏旁。在永字八法中，"提、撇、捺、折"这几个字都有提手旁，带有提手旁的笔画名称占了永字八法的一半。之所以叫提手旁，就是因为最后一笔变成提了。提手旁也可以拆解成左右变量、上下变量。左右很简单，"提系列，提主笔"，中间的提向外，既符合主笔的原则，又符合饱满的原则，结论简称为"提偏左"。提手旁的右侧不能有主笔，提的尖锋收笔太长就影响了它的美感。这正是抑左扬右的缘故，抑左指的是抑制左偏旁的右侧。提手旁的上下关系非常好掌握，宁上勿下即可。具体来说，竖钩三层之间的比例大约是 2∶2∶3，我们称之为特殊黄金分割，其结论叫作"提偏上"。做到了"提偏左，提偏上"，提手旁就能写好看了。提手旁的例字如图 4-2 所示。

第三个特高频偏旁是木字旁，属于木系列偏旁。木字旁最基本的特点就是"右腿短"，即右侧的捺变成了点。为什么要变成点呢？因为抑左扬右，它的右侧不能有主笔，否则笔画突出来就影响了右偏旁，从而不能符合让右的基本结构原理。木字旁左侧的主笔

是撇，正如我们总结的"有了翅膀，腰缩短"，左翼为主笔，横要缩短。它的上下关系，竖被横分割，上面一份，下面两份，是非常典型的黄金分割。还有一个特点，即"点上留空"，可称之为空灵。有了空间，就有了灵气，从而有了呼吸的窗口和生命的气息。抓住了"右腿短"和"点上留空"这两个主要特征，木字旁就基本掌握了。木字旁的例字如图4-3所示。

打 扛 扩 扶

图4-2　提手旁的例字

林 权 杜 杆

图4-3　木字旁的例字

第四个特高频偏旁是口字旁，属于口系列偏旁。口字旁的位置包括上、下、左、右、内、外等，比如"叶、和、吕、品、问、回"等字，都带有口字旁，但所处的位置各不相同。其中大部分都与独体的"口"字特征一致，即框扁竖斜、黄金分割。左偏旁的口字旁还有自己的特点。要想掌握口字旁，首先要找主笔，因为边画内缩，所以它没有主笔。其次要抓形态，其特点为竖要斜。本来口是扁的，像一个聚宝盆，框扁竖斜，但是因为作为左偏旁要变窄，其变形原理为"横缩短，竖拉长，斜笔变陡"，外形不再扁了，但竖保持倾斜。同时，口字旁也要抑左扬右，不光是左边要窄，而且一定是左边低、右边高，左边的竖露出一点儿，并且还要注意宁上勿下，要往上一些写，都是为了给右边让地方，也就是我们说的抑左扬右。做到了以上几点，口字旁就好看了。口字旁的例字如图4-4所示。

叶 吐 叮 叹

图4-4　口字旁的例字

以上偏旁四重点，都是特高频的偏旁，可以归结为"水木手口"。为了便于学习和记忆，把这四个偏旁的特征归纳为如图4-5所示。

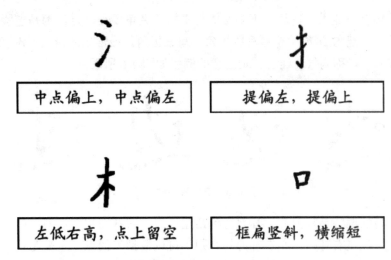

图 4-5 偏旁四重点的特征

二、偏旁四难点

掌握了偏旁四重点之后，接下来要挑战偏旁四难点。重点是用得最多的，而难点是容易写错的。抓住了重点，再抓住难点，抓两头，带中间，所有的偏旁就容易掌握了。那么，哪些偏旁最难写呢？一般来说，下面四个偏旁为首选：走之旁、耳刀旁、心字旁、女字旁。

第一个难写的偏旁是走之旁。走之旁很特殊，下面是平捺，一定是平捺为主笔，从左贯到右，气贯长虹。平捺怎么写？起笔、行笔、收笔，一波三折，好比长江后浪推前浪。具体来说，为了容易理解和掌握，三折依次可以比喻为"小锅盖，大脸盆，右折刀"。"小锅盖"，比喻捺第一段的起笔，要有一个微向下的弧度，这一段很短。"大脸盆"，比喻第二段的行笔，有一个向上的弧度，弧长大于第一段，故称"小锅盖，大脸盆"。"小锅盖"与"大脸盆"形成反切关系，要圆滑过渡，曲线优美。"右折刀"，指第三段的收笔部分，收笔和行笔有一个明显的夹角，而且收笔末端向右方稍上扬，像折刀头的形状。平捺不平，大约有 15°角的倾斜，左端抬起来一点点。平捺写不好，走之旁就不会好看。

从结构方面来看，走之旁的第一个特征，即平捺为主笔，左面的横以及右上角的偏旁都不能充当主笔。第二个特征，就是宁左勿右。如果去掉下面的主笔，上半部分就是典型的左右结构，要抑左扬右。虽然它是包围结构的偏旁，但是它一样具备宁左勿右的特征，大概就是左侧一份，右侧两份，接近于黄金分割。左右关系还要注意，点要放在走之旁中间笔画的上方，这样才比较稳妥。

走之旁的第三个特征，也是最容易出错之处，即其第二笔为"一尖两弯"。这个笔画在 28 种汉字笔画中叫作"横折折撇"，但从书法角度来看，这个名称并不十分恰当。这是因为走之旁的第二笔为横接上一个"S"形，先是一个折角，然后是一个向右侧的弯，一个向左侧的弯，相当于"一尖两弯"，那么这个笔画应该叫"横折弯撇"。这个 S 形从

左右来看摆动幅度不能太大，从上下来看横与平捺的夹角要小一点，都是宁紧勿松的具体表现。尤其是不能把 S 形的两个弯写成折角，写成折角是最常见的错误，没有棱角，这个偏旁才非常圆润，可称为气势连贯。走之旁的例字如图 4-6 所示。

达 这 边 过

图 4-6　走之旁的例字

　　第二个难写的偏旁是耳刀旁。耳刀旁包括左耳刀、右耳刀和单耳刀，单耳刀比较好掌握，我们重点关注左右耳刀。左右耳刀的区别，可以概括为四点：一是左垂露，右悬针；二是左耳高，右耳低；三是左耳小，右耳大；四是左耳垂小，右耳垂大。四点差异的原因，其实只有一句，即抑左扬右。耳刀旁共两画，要先写横撇弯钩，后写竖，弯钩为"前倾"形态。左右耳刀旁的例字如图 4-7 所示。

陕 郏 防 邵

图 4-7　左右耳刀旁的例字

　　第三个难写的偏旁是心字底。心字旁的特点，无外乎两个方面，即左右关系、上下关系。左右关系的重点，一是中点在正中间，二是反点和卧钩之间要开口，不能把点写在卧钩的下方。上下关系的重点，要把中间的点写高，两侧的两个点居字中，要左低右高、抑左扬右。左右关系和上下关系一确定，心字旁就好写了。如图 4-8 所示。

图 4-8　心字底的例字

　　第四个难写的偏旁是女字旁。女字旁和女字底是完全不同的。女字旁要抑左扬右，为了扬右，右腿就短，两条腿左低右高，而且横的右侧不能出头。相比之下，女字底的横的右侧要出头，两条腿也都落地为安。女字旁和女字底也有共同特点：第一笔都要写撇点，同时要注意笔画均匀穿插，做到空灵有致。女字旁、文字底的例字如图 4-9 所示。

奴妄奸妥

图4-9 女字旁、女字底的例字

为便于学习和记忆,下面将偏旁四难点的主要特征归纳为如图4-10所示。

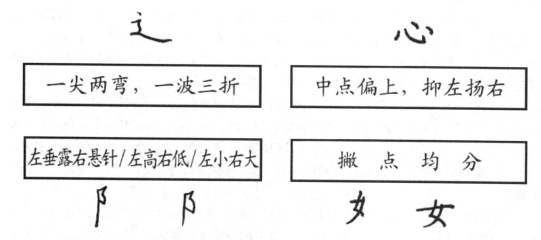

图4-10 偏旁四难点

三、八系列偏旁的掌握

掌握了四个最重要的和四个最难写的偏旁后,再往外拓展,就涉及上一章讲的偏旁八系列。要高效掌握八系列的108个偏旁,必须分三步:第一步,先掌握八个偏旁,每一系列选一个代表;第二步,以口诀的形式,将每一系列的常用偏旁名称背熟;第三步,结合书法学习的实际情况,将所有常用偏旁分出学习的层级,以一统多、一以贯之,最终全部了然于胸。

先来看第一步,结合"点人木提,口刀撇框"偏旁八系列的各自特点,找出八系列的代表偏旁,一个系列掌握一个偏旁。

点系列偏旁,选宝字盖。宝字盖的要点有二:一是秃宝盖的左端是反点,上面露出一份,下面露出两份,形成黄金分割;二是不能把秃宝盖写成主笔,而要写成一个字总宽的2/3,叫作"有了翅膀,腰缩短"。宝字盖代表着"一堆秃宝盖",宝字盖会了,秃宝盖、穴字头、学字头、党字头、雨字头等基本就都会了,旁字头、寒字头、索字头、营字头、带字头、壶字头、骨字头、膏字头、爨(cuàn)字头也都基本会了,四点底、竖心旁、心字底的反点也就掌握了。此外,本系列的三点水为偏旁四重点之首,三点水会了,两点水自然不在话下。

人系列偏旁,就掌握人字头,其核心特征就是"大翅膀"。人字头和宝字盖之间的关系,就是"大"和"一"的主笔对比关系。要写好人字头,撇和捺必须两翼张开,如垂天

之云，同时做到"有了翅膀，腰缩短"，就比较好看了。人字头的主笔会了，八字头、又字头、文字头、折文头、大字头、天字头、春字头、木字头、米字头以及所有两翼为主笔的偏旁，就都尽在掌握之中了。

木系列偏旁，重点掌握偏旁四重点之一的木字旁，其核心特征是"右腿短"，也就是左偏旁不能有捺。木字旁会了，禾字旁、米字旁、示卜旁、衣补旁、火字旁、贝字旁、虫字旁、文字旁、又字旁、女字旁等易捺为点的偏旁，就都好掌握了。其中，女字旁是偏旁四难点之一。

提系列偏旁，首先掌握上面讲的提手旁，它也是偏旁四重点之一，其核心特征就是"提主笔"。提手旁掌握了，工字旁、提土旁、王字旁、车字旁、子字旁、牛字旁、马字旁、鸟字旁、鱼字旁、绞丝旁、足字旁、耳字旁等提作主笔的偏旁，也就迎刃而解了。带有竖提的言字旁、食字旁、金字旁可以一并参考掌握。

口系列偏旁，就以口字旁为代表，它仍然是偏旁四重点之一，其核心特征是折的两种变化，即"框扁竖斜""框高竖直"，可归纳为"竖直斜"。掌握了口字旁，就可较容易地掌握口字头、口字底、日字头、田字头、田字底、田字旁、石字旁、横山旁、山字旁、皿字底等框扁竖斜的偏旁，也同时通晓了日字旁、日字底、目字旁、月字旁等框高竖直的偏旁。

刀系列偏旁，就选刀字旁，其核心特征是"钩要弯"。刀字旁会了，力字旁、方字旁、弓字旁、巾字旁、单耳刀、左耳刀、右耳刀的特征就基本掌握了。再加上左耳刀和右耳刀已作为难点解决，这一系列的偏旁就大体掌握了。

撇系列偏旁，可选三撇为代表，其核心的特征是"短撇直，长撇弯"，概括为"撇直弯"。三撇掌握了，单立人、双立人、反犬旁、反文旁、欠字旁、页字旁、草字头、竹字头、女字底、衣字底等带撇的偏旁，就都游刃有余了。其中，女字底已在偏旁四难点中有所介绍。

框系列偏旁，以大口框为代表，其主要特点为"被包围"，都是包围结构，以笔画匀称、黄金分割为两大特征。大口框，包括框高竖直的国字框和框扁竖斜的回字框。掌握了大口框，左上包围的厂字框、广字框、病字框、尸字框、户字框，右上包围的句字框、弋字框、戈字框、气字框，左下包围的走之旁、建之旁、走字旁，三面包围的凶字框、区字框、冈字框、风字框、周字框、门字框、向字框，就都可以触类旁通了。其中，走之旁是最难写的偏旁，上文已有详细的陈述。

四、偏旁八系列的记忆

接下来是第二步，要以口诀的形式，记住偏旁八系列的所有常用偏旁。偏旁八系列的口诀如表4-1所示。

最后是第三步，要将所有常用偏旁分出学习的层级。第一层级就是偏旁四重点、偏旁四难点、八系列代表偏旁，重合者不计共 13 个偏旁。第二个层级，重点练习各系列的次重点和次难点，即第一层级除外的常见偏旁，具体包括点系列的四点底、竖心旁、穴字

头、雨字头，人系列的八字头、又字头、折文头、春字头，木系列的衣补旁、火字旁、贝字旁、虫字旁，提系列的提土旁、子字旁、马字旁、绞丝旁、言字旁，口系列的日字旁、田字旁、月字旁、山字旁，刀系列的方字旁、弓字旁、巾字旁，撇系列的双立人、反犬旁、反文旁、草字头，框系列的句字框、戈字框、区字框、风字框，平均每个系列四种，共32种。两个层级合计43种，其他为第三层级，约五六十种，并不需要重点练习。

表4-1 偏旁八系列的口诀

偏旁八系列	口　　诀
点系列(尖而弯)	九点两颗心，一堆秃宝盖
人系列(大翅膀)	人八又折文，大木米天春
木系列(右腿短)	木禾米，示衣补。火贝虫，文又女
提系列(提主笔)	工土王手车，子牛马鸟鱼。丝足耳，言食金
口系列(竖直斜)	口日目月，山石田皿
刀系列(钩要弯)	刀力方弓，立刀三耳
撇系列(撇直弯)	单双人，反犬文。三撇欠页，草竹女衣
框系列(被包围)	厂广病尸户句气，戈弋走之建之走，凶区冈风周门口

第三节　独体字和合体字的编排

一、所有独体字及部件

掌握了108个常用偏旁的学习方法之后，再由此推广到所有的偏旁，这一部分如何消化呢？

偏旁四难点.mp4　右横主笔偏旁.mp4　右翼主笔偏旁.mp4　右无主笔偏旁.mp4　上下和包围结构偏旁.mp4

首先，还是要深入理解最基本的主笔概念。主笔即主要的笔画，也就是达到边界的笔画，左右分开来描述，各有三种形态，分别以"一、大、口"三字代表横主笔、两翼主笔、无主笔。这三种主笔十分重要，它是一个字或偏旁特征的基本描述。

为了方便划分和学习，我们还是以最重要的右侧主笔为基准。两翼主笔的右侧包括捺、竖弯钩、斜钩，横主笔的右侧就是横，无主笔的右侧是指边画内缩的情况。按这样的思路来看所有的偏旁和通用字。规范楷体字库中有8105个通用字，我们把它分成两大部分，第一部分是独体的偏旁和部件，第二部分是合体字。

根据规范楷体字库所录汉字，可选出301个基本偏旁和部件，其中独体字254个，非字部件47个。为方便学习，按"一、大、口"三种主笔，分列如表4-2所示。

表 4-2 独体偏旁和非字部件(301 个)

主　笔	基本偏旁和部件
横主笔	一二工三王玉五上下卞土士十干千午牛丰年壬主生垂非乍/丁于亍子手乎亏丐卫母毋市/半平羊立业亚/止正丘寸斗耳亓开井升卅廿甘/且百酉丹舟册冉再甫/皿血里重事丑聿肃/亡击缶互世/专车女七(82)
两翼主笔	人八入大太犬夭天夫失矢又叉文义火夹央奂夷丈史吏更久及尺/木本术禾末未朱米来耒朿柬果水永求隶豕豸不衣农辰爪瓜/之辶/才牙身长艮良/厂广产严川夕歹斤斥片/儿兀无尤龙见几凡九丸甩/己已巳巴匕毛毛屯电乙也乜/弋戈戊戋曳氏氐民瓦气飞(104)
无主笔	口中虫串曰白臼田甲由申曲四西凸凹尸户尹/日月自贝页门月用/巾内肉丙两雨而禺禹/刀刃乃力为万方与马乌鸟书弓弗/山出/幺幺乡/了孑/卜丫小少乐东亦心必头亥(68)
非字偏旁	丶丨丿乀氵丷亻宀冖㐅攵廴尢礻衤扌纟讠饣钅彐丬中爿厶阝阝彳彡犭夂艹卄丌巛广虍勹辶廴凵冂匚囗(47)

　　需要说明的是，以上所辑 301 个基本偏旁和部件，是在 8105 个规范楷体通用字库中归纳的。所谓基本偏旁，是指不能再分解的独体字。而关于独体字的划分，我们是以书法学习的视角进行的，与完全进行汉字拆分的方法是不同的。所谓非字部件，是指楷体字库中不独立成字的符号，包括 3 个笔画和 44 个部首。我们前面所说的汉字有 500 个左右的偏旁，是包括大量合体偏旁的，如"光、先、兄、允、鬼"等字，我们都是以合体的眼光来看待的，这样比较符合书法学习的规律，也提高了练字的效率。

二、合体字的编排

　　合体字的学习，以右主笔为核心，即以右偏旁为核心，按"一、大、口"三种主笔依次排列。右偏旁既有独体字，也有合体字。比如"仓"这个偏旁，就是合体字。如果把独体的偏旁部首掌握好了，然后再记住两句话，合体字就会写了：一是宁左勿右，二是宁紧勿松。这样，合体字的学习就几乎变成了右偏旁的学习和左偏旁的复习。而且，以右主笔为纽带，右偏旁可以形成一个连续的序列，清晰而明了。

　　在具体的合体字编排中，以右偏旁为核心。这样编排有几个优点：第一，因为右偏旁笔画相对较复杂，以左偏旁为核心则有些喧宾夺主；第二，以右主笔为线索，可加深主笔的概念，并使右偏旁的学习有迹可循，化繁为简；第三，循环往复地复习左偏旁，达到一以贯之的目的，起到逐渐巩固的作用；第四，有一个非常重要的意义，因为北宋王圣吴、王安石提出的"右文说"之"音同义近"原理，可以在写好这个字的同时，认识这个字的含义，从而增加汉字文化知识。这是一种非常科学的编排，是对字帖编排的一种创新性的尝试。

　　对于所有的通用字，从实用的角度来讲，有一些字是很少使用的，可以进行删简。最新版的通用字是 8105 字，其中常用字接近一半，即 3500 字。3500 字之中，2500 字是基本常用字，1000 字为次常用字。小学语文教材，会写的字一般要求在 2500 字以内；初中毕业，要求掌握 3500 个常用字；高中毕业要求识字量和公务员常用字，提升到 5500 字。

为了保证常用偏旁的变化量和主笔偏旁的练习量，同时又折中考虑比较实用的识字量，我们选 4000 字左右，将其编成五本字帖。第一本字帖为基础训练，包括 20 个分解笔画，以此训练基本笔画和笔锋问题；独体字及部件约 100 个，以此训练三种主笔和结体规律；常用偏旁 108 个，以此训练偏旁八系列；典型例字约 100 个，以此巩固常用偏旁和结体规律；总复习笔画和偏旁约 80 个，考核笔画、偏旁、结构的掌握程度。第二、三、四本字帖均为左右结构的汉字，右偏旁分别为横主笔、两翼主笔、无主笔，以此训练三种主笔和左右结构汉字的结体规律，将 100 多个非字部件附于第四本字帖。第五本字帖为包围结构和上下结构的汉字，以偏旁为顺序进行编排。除了第一本字帖为基础训练外，其他四本字帖各收 1000 字左右，如果去除重复的字数，共收近 4000 字，超过初中毕业识字量的 3500 常用字。为使大家了解概貌，现将四本字帖所选字分列如表 4-3～表 4-6 所示。

表 4-3 右横主笔合体字(975 字)

序号	合体字
1	一二仁工江扛红肛缸杠虹三仨/王汪狂旺旺玉珏五伍土牡杜社/吐肚灶圭洼佳挂哇硅桂蛙娃鞋
2	一十汁什针叶士仕壮干汗轩肝/杆秆奸千仟歼扦纤午许杵牛件/主注住往拄驻柱蛀生性牲胜姓
3	一上让下吓虾卞汴卡咔壬任丰/蚌六共洪供拱哄烘立位垃拉/粒半伴拌绊胖畔平怦坪抨砰秤
4	一兰拦栏烂羊洋佯徉鲜详咩样/祥群丁打钉叮盯酊灯于吁亏行/了子仔籽好予野杼舒手乎呼烀
5	一万方仿坊纺肪防妨巧朽亏污/寸纣封村对时肘射耐尉才豺材/财牙伢呀蚜可河何坷啊呵阿柯
6	一斗抖科料蚪斜斟耳洱饵斤折/斩听昕所析祈新斯断斥揿开研/井讲阱耕干拼饼乍作咋昨炸蚱
7	一止址扯趾耻祉正怔征亚桠哑/互巫诬丘蚯车阵市沛肺柿师专/传转砖丐钙母拇姆世泄女汝妆
8	一口旦但坦担胆亘恒垣桓血恤/日旦组阻咀租粗祖姐蛆月坍册/珊珊栅姗冉聘甫浦捕铺辅哺脯
9	一丑忸扭纽钮妞尹伊津律肆/拜里俚狸埋理鲤锂哩单掸弹禅/蝉婵卑啤脾碑牌甘泔钳柑蚶甜
10	一口古估轱咕骷枯姑活恬括/话吉洁拮结诘桔告浩诰皓酷吾/悟捂语晤晤梧焐言信佰培赔陪
11	一亡忙恼脑齿咝击陆蚩嗤云坛/纭酝耘去法怯砝丢至侄玄眩弦/炫舷畜搐兹滋磁丝咝率摔蟀素
12	一日百佰陌酉酒丽骊直值殖植/真滇慎填镇具惧俱其淇琪麒棋/甚湛堪勘音谙暗黯普谱宜谊肯啃
13	一口日田豆短争净狰挣诤铮睁/峥静鱼渔鲁撸噜橹昔惜借猎措/错腊醋蜡黄潢璜磺横蟥典腆碘
14	一日青清倩猜情请晴睛精蜻责/债绩喷贵溃愤馈贯惯贲喷质/盾循有贿惰隋者猪堵绪诸睹赌
15	一示际标辛锌梓辞辟章障樟蟑/童憧僮撞瞳幢商摘滴嘀幸倖/赤咊赫寺恃侍待持特诗峙步涉
16	一非徘排绯诽佳准淮惟堆推维/睢谁锥雌唯帷难稚雄雅雕雏崔/催璀推翟濯耀灌瓘罐榷革瑾谨
17	一皿益溢隘盍嗑瞌磕孟猛锰蜢/监滥槛温盈楹女妾接妥馁要腰/妻凄婴璎樱委矮娄偻喽髅楼
18	一车军浑挥辉晖冥螟瞑宗综踪/粽宣渲喧宸宾殡缤膑安按鞍/害辖瞎空控腔窄榨尝偿堂膛螳
19	一方旁滂傍谤镑膀螃榜掌撑/字悖饽脖壹噎卓悼掉绰棹华哗/桦旱悍捍焊牟哞眸涅捏坐挫锉
20	一口呈程皇惶徨煌蝗星惺猩腥/醒显湿熏漂鳔膘镖瞟禀凛檩/罡摆覃谭擅膻檀亶缰疆董懂
21	一口可奇倚琦掎犄骑绮崎畸椅/母每海悔侮诲晦酶梅揄缉享/淳谆醇孚浮俘莩孵淫摇谣涩
22	一寸捋将锵寻鲟得碍溥傅搏缚/膊博薄礴尊鳟蹲樽寿涛铸畴祷/付府俯咐腑附对树射谢榭厨橱
23	一工左佐右佑若偌诺后垢诟布/怖骋聘腭谔愣楞厉砺蛎差搓/蹉嗟虚墟嘘詹瞻檐赡蟾唇辱褥
24	一口吉喜嘻禧嬉善鳝膳膳啬墙臼/插重疆熏噇醺肃啸萧潇唐塘搪/糖庸慵鳙厘缠考拷铐烤孝哮酵
25	一土庄脏桩赃产铲彦谚居据锯/屋握喔斤折浙斩渐惭析渐晰蜥/斯撕嘶行街衡班斑辩辨辫瓣

表 4-4　右翼主笔合体字(1053 字)

序号	合体字
1	大人认从队八扒趴叭又仅汉驭/取叹权双奴叔叙叉权衩大驮太/汰犬伏吠状献默文汶坟玫纹蚊
2	一大文攵攻牧改啟收致敛敢教/放枚败救效数故敌散敝敞敬敏/丈仗杖火伙狄耿秋夭沃跃袄妖
3	大夫扶肤失跌铁夬决快块诀/缺央殃映秧夹侠峡陕义仪议蚁/史驶吏使更便夷咦姨及级吸极
4	一大木沐休林术怵本体末沫抹/袜未味昧妹朱殊珠诛株蛛禾酥/米咪眯束辣栜谏果踝课棵稞裸
5	一大木水冰永泳咏求球兼谦/赚嫌长胀张帐账艮恨很狠跟银/哏眼限根艰良浪狼酿粮娘衣依
6	大木农浓脓辰振豕豚琢爪抓瓜/狐孤呱弧人个介价阶珍诊合恰/拾给哈全拴余涂徐除舍啥会绘
7	大今吟令伶冷怜羚玲拎铃岭龄/佥俭检验脸险检仑沧伦抡轮纶/论仓沧炝呛枪舱俞愉偷输喻榆
8	大八分汾份扮纷吩盼粉公讼松/蚣翁嗡喻大奈捺奄淹俺掩夸垮挎/跨胯天忝添舔夭乔轿骄桥娇矫
9	大又圣怪泽择译释又蚤搔骚文/齐济挤脐久各洛骆络路胳略酪/骼格烙贿冬终咚降锋峰蜂隆修
10	大奉捧棒奏凑揍卷倦蜷腾巷港/木查楂楂禾秀绣诱锈鳞磷番潘/播水沓踏登蹬瞪橙燎镣胥婿
11	大欠次坎软饮钦炊欢欲欺款歉/欣吹砍欧歇歌走徒陡足促捉是/堤提定绽旋疑捷睫之乏泛眨贬
12	大又支技歧鼓吱肢岐妓敲殳/没役投段锻毁设股毅殿般搬受/授叟搜馊嗖嫂艘浸侵漫慢馒
13	大奥澳莫漠摸膜嫫犬臭嗅天/吴误蜈娱艾哎交绞较饺咬胶皎/校凌陵棱俊骏竣峻酸梭傻复腹
14	大火炎淡谈关联矢族候猴喉/埃挨唉奂涣换唤焕大朵垛跺躲保某/谋煤媒谍碟蝶澡操躁噪燥
15	大木采踩睬柔揉深探录绿禄衣/表裱衷滚畏偎喂袁猿豢家稼嫁/缘橡象像橡豫豪壕嚎襄壤镶瓤
16	大又反叛坂扳饭钣板贩版皮波/彼坡玻披被破皱报服拔发泼拨/爱援缓暖暧度渡镀灰炭碳派旅
17	大谷浴俗裕豁容溶熔塔搭嗒参/渗惨掺暴爆察擦莽蟒漆膝攥/又双聂摄镊辍缀替潜蘩荤撵禁襟
18	大木林麻嘛厥撅噘镰唇辱褥/夜液腋连鲢链裢迷谜造糙退腿/褪逢缝隋随髓建健键廷挺蜓艇
19	大人从纵长伏袱狱火秋揪鳅瞅/攵敖傲做撒撒嫩激撇徽欠欣/掀噘椒锻搬假凝鞭木木淋琳涨
20	大尤忧优犹扰鱿就龙珑拢胧无/抚既概元玩先洗光恍兄况祝侃/流疏梳荒慌谎兑悦说锐脱税蜕
21	大几机讥饥叽肌冗沉沈枕亢坑/抗吭杭炕航完院虎凫九仇轨抛/见现砚观规舰鬼愧瑰槐魂
22	大兀尧浇挠绕晓允吮充统貌竟/境镜兆挑跳眺桃姚免晚挽搀/馋览揽缆宛腕碗几沿铅船先攒
23	大乚扎轧孔吼乳札礼乱匕比批/枇北此嘴它驼鸵蛇尼泥呢昵老/姥旨指脂能比昆混馄棍皆谐楷
24	大匕叱化讹七毛托吒毛耗撬乙/忆亿乞吃乾挖己纪记配妃犯巳/祀巴把吧肥杷耙色绝艳危跪脆
25	大尤巳包泡狍抱鲍饱袍炮咆/胞跑乜也池他地驰弛她拖施屯/沌纯饨钝吨囤炖口田电黾绳蝇
26	大弋代式拭轼试弑贰腻武赋戈/伐找戏战戟戳成城诚或域咸减/喊威戎绒贼戒诫我俄锇哦蛾娥
27	大戈戋浅残线践钱贱溅曳拽氏/纸婚氐低抵民氓眠瓦瓶气汽风/讽枫飘佩几凯凡巩帆丸执汛讯

表 4-5　右无主笔合体字(858 字，附 20 个分解笔画和 117 个非字部件)

序号	合体字
1	口扣和知蜘如加伽咖珈占沾拈/玷站鲇钻帖粘贴店惦踮吕侣铝/石拓名铭酩中冲忡仲钟肿种串
2	曰泪昌倡猖唱娼白自掐馅陷焰/滔蹈稻田佃细苗猫描喵瞄辐幅/福蝠留溜榴熘胃渭猬谓甲押钾
3	由油抽轴柚袖申伸坤抻呻神曲/蛐四西洒牺晒回徊蛔凸凹尸户/护驴炉妒冒帽曾憎僧增赠曹糟
4	口罗锣临彐归扫妇当挡铛档裆/凵山仙灿凶汹函涵出拙础屈倔/掘崛日旧汩阳目泪相湘眉嵋媚
5	口日白泊怕伯拍啪珀帕柏粕/舶自咱月明朋绷棚崩蹦钥阴胡/湖瑚糊蝴朗期朝潮嘲朔捐绢娟
6	日肖消悄捎销哨峭稍用佣/拥角确甬涌俑捅桶蛹周凋绸/调碉稠门冈纲钢罔悯门们闰润
7	门间涧阑澜阁搁闷焖司伺词饲/祠同洞铜桐囗因咽胭烟姻困捆/国蝈囚瑙羽翔翩翻褶塌蹋扇煽

续表

序号	合体字
8	刀切沏彻砌叨初召沼招绍诏昭/幻刁叼刃力功助锄劲勃渤勤勒/劝动幼劫励另拐男甥历沥为伪
9	刀乃仍扔奶勹勺豹约哟钓的酌/灼匀均钧韵勾沟钩购句佝狗/拘驹甸殉绚询匈胸鞠匋淘掏陶
10	刀勿物吻易惕踢锡赐蜴匆汤场/扬肠畅杨曷渴揭竭碣褐蝎马/冯玛吗码蚂妈与屿写泻乌鸣鸰
11	刀鸟鸠鸣鸭鸡鸽鹅鹊鹏鹉鹏鸦/鸥鹤鸟捣书弓躬弱溺粥弟涕悌/梯韦伟纬韩弗沸佛拂巾帅师狮
12	刀巾帛绵锦棉内纳锅蜗娲丙柄/炳肉两俩辆雨漏而耑瑞揣踹端/喘需儒孺炯响晌尚淌躺禺偶耦
13	刀巾禹属嘱瞩离漓璃高搞犒稿/鬲嗝隔扁偏编骗蝙卜仆外扑朴/补卦卧以似拟厶私弘么吆乡
14	厶台治冶怡殆抬始胎小孙少沙/抄纱钞吵砂秒炒妙乐烁东冻陈/栋练栋炼尔你称弥累摞螺隙穆
15	小亦弯湾赤赫办胁协原灬羔/糕焦瞧礁黑嘿然燃心沁思腮恩/摁嗯息熄媳总聪德急隐稳虑滤
16	心必泌秘只炽织职识帜积贝坝/狈页须顺项顷倾顽顿颈顾硕颅/烦颗颌颂颖额顶预颜频颠颇
17	贝贞侦员损锁负赖懒头买卖犊/续读孩该咳核虫浊独蚀烛触/融虽强怀坏环杯丕呸胚径轻经
18	丨引蚓纠叫刂刊刑删判列例到/倒剑创刨划利刹剌喇则测侧/铡刘刻剥剩刮剖割削剔剃制
19	刂刚刷涮剧圳训州渊纟形彤/彭膨澎杉彬衫彩影移够卩印仰/抑卯柳聊邮卵卸御印却脚卽鲫叩
20	阝邦绑邢邱耶椰郭邮那哪挪娜/邓郑郊郎螂榔郝邹郡部鄙邪/邵鄂都嘟郁亠凉惊掠琼谅晾
21	亠宁宁拧贮官馆棺妯寅演常/嫦帝蹄谛雷擂索嗦廾劳涝捞唠/带滞亭婷骨滑猾苗瞄两满瞒
22	了亨哼予抒杼橘厂广扩旷矿/伤饰匚汇区抠驱呕枢躯巨拒距/柜炬姬矩叵匡哐框匝砸匪继陋
23	丶一丨丿等(19个分解笔画,各2个,短横只写一个"二"即可)
24	丷氵忄灬宀厂宀穴学党旁雨/人八大天春又文夂木米入登疋/尢木禾米礻衤火贝虫文又女舟
25	身丬片工土王扌车子牛马鸟鱼/纟立耳足讠饣钅口目月囗曰/田皿石山山屮聿酉厶刀力方
26	弓巾阝卩冂彳犭彡攵欠页廿/竹女衣廾丌巛厂广疒尸户虍勹/气弋戈辶夂走匚凵门风周冂

表 4-6 上下和包围合体字(975 字)

序号	合体字
1	人个介伞余金佘会舍合全企今/令仑仓命俞食禽欠芥界茶荟答/拿签含贪琴零苍鉴餐谷容睿黎
2	八分公兮穴贫岔芬翁又圣蚤支/变受叟曼蔓齐吝斋霁否备务冬/条客雾麦复夏大奋夺夸奈奔套
3	大尖美类奥奖莫寞叁参墓暮幕/摹攀夭乔笑犬臭突哭器天蚕关/吴昊矢矣央英鸯春蠢奉奏秦泰
4	木杏杳查李朵呆桌禾栗采菜集/宋荣棠朵染梁柴架梨木本笨茉/禾季香秀米粪粟粱番莱枣策兼
5	大父爷爸爹斧釜艾交火灭灾灵/炎水泉浆承丞蒸录豕家豪蒙象/衣哀衷衰裹裹裳袭装袋裂表
6	大木长良丧畏辰晨震之乏芝足/走定是楚蛋券拳卷举养尽昼巷/暴基寒塞寨赛癸葵登覃祭察蔡
7	大丛坠资又努坚竖贤肾紧寂轰/聂最霞寝菠整繁落露夜筷篌藤/替梦藻炭爱莲蓬蘑众淼森鑫
8	大尤元兄允充克兑先光兔龟羌/尧芜完宪晃党竟兜冤亢冗壳/亮秃咒凭宠茏笼究觅觉觉宽荒
9	大尤乙乞艺己岂巴色琶匕它旨/皂宅毛毫笔包苞雹龟昆皆死些/紫花货背宛范蔬垫势赞危冠寇
10	戈戊戍戌成咸威戒或我栽哉/载裁截戴茂藏式武贰贷虱氧氘/氮风凤凰夙鼠氏昏瓦瓷凡筑赢
11	口吕品只另吊品占召台卢当日/昌晶巨昂易智冒田男胃留月肖/曾曹面贝贞负贾费贺用角冈岗
12	心忍忐忘忠念忽态怎怨思急怨/总恋悲恩恭息恳恶悉悠患您悬/悲想惹怒意愚慈感愿慕慧慰憨
13	写宁官宙审实宫富寓宏密蜜帘/穷窈窗窜窝常赏帝雪雷需霜霸/骨带亭膏劳索多岁罗弟勇驾骂
14	节苏苗茄茅茵荫药菊萄萝营葡/葫葱笛第筋筐筒简管箱篇点杰/羔黑烈热焦然煎照熟煮烹熊燕

续表

序号	合体字
15	小尔京系累亦弯不丕否头买卖/虫虽了亨矛巾币帮石岩碧尚南/高离巫坐噩办兆爽乖乘州包鼎
16	厂仄厌厅历厉压厄厘厚原厕厨/厦雁辰唇广庄应库序庆床店庙/庐庞庞鹿底庚唐庸康廉废度庶
17	广府廊庭座麻摩磨魔腐鹰疚疾/痰疲瘦疫瘢痰痕瘪疹痊疮疼瘟/瘩疙疤疯症痒癣痘瘟痔瘫癖癞
18	广疗疳病痛瘤癌痢痴瘸痣癫尸/尼屁尾屎尿届居局屋层屉屏展/屈屡属屑屠犀户启房扁肩扇雇
19	七虎虐虔虚虑石左右有友灰布/在存反后盾质皮发老考孝者寿/看差着羞眉夕名尹君少劣省雀
20	刁习司可勺匀勾句旬甸勿匆匈/匍匐鸟岛凫枭袅边辽迁过进近/迁违连迪迫迈运巡逗逞适造迢
21	大达文这米迷关送术述尺迟反/返艮退束速隶逮豕逐遂途逢透/还远选迄逃迅迎迦逊逝进避邀
22	一大口之追逆通遭逼逍遍遮/逻迩遛递道遗遵遥廷延建走赵/起赶赳趄趋趔超越趣趁毛毡毯
23	尤尬尴鬼魁魅是匙题处九旭勉/几虎彪支翅兀尧翘爪爬凶画幽/函区巨臣叵匹匠匝匡匣医匪匾
24	一大口日门闩闪问间闭闫闱闹/闯闷闸闸围闽阎阁阑阔阀木/闲文闵柬阑阁阙阚阉囚阅阎阕
25	一门冈网同罔周向口回人因大/因木困团国围固园圆团囡囫囵/圈图图圄圃囤囿囷衣哀圜囟囱

从上面的字帖编排中可以看出，我们采取了一种立体的编排结构。下面以右横主笔的字帖为例说明。首先，每页都以"一"为引导，时刻提醒整本字帖以横为右侧主笔，这是第一个参数，它是恒定的。其次，右偏旁之间，形成一个由简到繁、由独体到合体、具有一定内在规律的变化体系。它们同时在强化横是右主笔，这是第二个参数，它是静中有变的。最后，对于同一个右偏旁的左偏旁，也是有编排规律的，兼顾书法形态和字音两个方面，而以偏旁八系列由简到繁的规律为主，大体按点系列、撇系列、提系列、口系列、刀系列、木系列的规律排列。这样，同一系列的左偏旁相邻，在随着右偏旁进行大循环反复复习的同时，又进行了有序的小循环巩固练习，这是第三个参数，它是一个循环的变量。综合上述三个参数，一个恒量，一个变量，一个过渡性质的量，三者形成一种立体交叉的关系。这就保证了字帖编排的科学性，提高了练字的效率。

再如，右翼主笔的字帖，每页均以"大"为引导，提示整本字帖均为右翼主笔。右偏旁由独体字出发，由简到繁，从独体字到合体字，从主笔在上方到主笔在下方，从捺是右主笔到竖弯钩和斜钩是右主笔，一以贯之，有序展开。例如，右上主笔的字帖，首先是"大"字代表右翼主笔，相当于"大家长"；其次是人字头，相当于"小家长"，统领人字头为代表的由简到繁的右偏旁；再次为人字头的偏旁，相当于"小小家长"，每个偏旁加上由简到繁的左偏旁，组成不同的字。这样，就形成了"大——人——人字头偏旁——右翼主笔合体字"的四级架构，每一架构之间，形成一个由简单到复杂的序列，而作为与同一右偏旁组成合体字的左偏旁，也以八系列偏旁书法的次序和形声字声旁的音序进行排列，这样就形成了一个立体交叉的字帖结构，其书写训练意识与目标是立体、连续、全面而科学的。

至于右无主笔和上下包围结构两本字帖，大体以偏旁为基本主线，兼顾主笔因素，以简驭繁，层层递进，同样具有天下归一和"大杂居，小聚居"的特点，这里就不细说了。

总体来说，三种主笔引导了三种左右结构的字，占了汉字总数的 3/4，这也进一步说明了第二章所讲的"左右结构通用图"的普适性。上下结构和包围结构的字，占汉字总数

的 1/4 左右，其实也是三种主笔，主笔是一条内在的线，让所有的字特征明确、井然有序。以上字帖编排方案，仅供书法学习者和教学者参考。对于不同风格的字，大家都可以自己动手，选择范字，然后把它组接起来，按照我们所讲的主笔引导和偏旁链接的科学方法去练字，搞清楚哪一个先学，哪一个后学，这样的话，就做到了高屋建瓴、事半功倍。这一方法，不仅适合楷书的学习，对隶书、行书以及篆书、草书的学习，也必将有很大的启发。以上就是我们本章讲的主要内容——《偏旁学习法》。

从下一章开始，我们将从宏观的角度换成微观的角度，把望远镜变成显微镜，来深入理解和分析一个字美与不美，以及如何把它写好的问题。

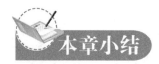

(1) 偏旁四重点：三点水、木字旁、提手旁、口字旁。
(2) 偏旁四难点：走之旁、耳刀旁、心字底、女字旁。
(3) 八系列偏旁有主有次，循序渐进地学习。
(4) 字帖的编排以主笔分成三大类，并按独体、左右、上下和包围四种结构分类。

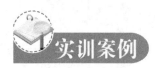

轮轴习字法

基本思路：

因为书体的丰富和书法艺术的魅力，所以，汉字可以说是世界上最华丽的一种文字。同时，因为历史的久远和形态衍变的复杂，汉字也可以说是世界上最难学的文字之一。但是，如果抓住汉字造字的基本原理和变化的主体规律，有针对性地花费一定的时间来练习，就可以提高汉字书法入门的效率，做到事半功倍、熟能生巧。

具体来说，"轮轴习字法"以车为喻，包括三个基本理论观点和实践方法：一是"轮"的熟知，即以甲骨文基本象形字的学习为切入点，结合汉字隶变规律和楷书字形，理解常见形旁的类属关系，复习左偏旁的写法；二是"轴"的建立，即以宋代"右文说"和清代训诂学中的声训为借鉴，建立以声旁为核心、以形旁为辅助的汉字识别体系，右偏旁以三种主笔为核心进行编排，左轮右轴，运用自如；三是在以上两个步骤的基础上，对特殊情况汉字的书写进行修正和补充。

案例点评：

右偏旁按照以"一、大、口"为代表的三种主笔，由简到繁地进行有规律的编排，形

成一个完整的序列，右偏旁反而变得整齐有序，练习的效率就大大提高了。同时，左偏旁反复出现，这样有利于对其进行巩固和复习。

思考讨论题：

1. 举例说明什么是"轮轴习字法"。
2. 左偏旁和右偏旁的学习方法有何不同？

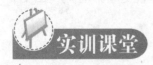

"隹"字旁的练习

基本要求：

练习例字：佳、锥、堆、推、谁、惟、唯、维、帷、稚、雄、雌、睢、雕、雏、雅、准、淮、难、崔、催、摧、璀、翟、耀、濯、灌、罐、玃、榷。

思考讨论题：

1. 隹的书写技巧是什么？
2. 结合例字说明轮轴习字法的优点是什么。

复习思考题

一、基本概念

偏旁四重点　偏旁四难点　三种主笔　右文说　高频偏旁

二、判断题（正确的打"√"，错误的打"×"）

1. 走之旁是两画完成的。　　　　　　　　　　　　　　　　　　　（　）
2. 合体字字帖的编排以左偏旁为核心最科学高效。　　　　　　　　（　）
3. 左右耳刀核心的不同是抑左扬右。　　　　　　　　　　　　　　（　）

三、单项选择题

1. 关于反犬旁的描述不正确的是（　　）。
 A. 第一个撇要直　　　　　　B. 第二个撇要弯
 C. 弯钩要立正　　　　　　　D. 弯钩前倾
2. 下面描述中符合凶字框和区字框共同点的是（　　）。
 A. 黄金分割　　　　　　　　B. 框偏竖斜
 C. 框高竖直　　　　　　　　D. 竖折右倾

3. 关于草字头的描述不正确的是(　　)。
 A. 横不能为主笔　　　　　　B. 第二笔是竖
 C. 第三笔是短撇　　　　　　D. 第三笔是竖

四、简答题

1. 偏旁四重点及其基本特征是什么？
2. 以右偏旁为核心编排合体字的优点是什么？
3. 如何写好走之旁？
4. 左右耳刀在书法中有何区别？

五、论述题

结合自身学习的体会，选出四个你认为最难写的偏旁，并分析其书写要领。

第五章 抑左扬右

学习要点及目标

- 抑左扬右的含义。
- 笔画中的抑左扬右。
- 偏旁中的抑左扬右。
- 结体中的抑左扬右。
- 抑左扬右与书体演进的关系。

核心概念

抑左扬右　抑扬　让右　以右为尊　木系列偏旁　提系列偏旁　宁左勿右

抑左扬右的现象

为什么要扬右呢？这不光是一个书法的问题，更是中国文化的一个缩影。在中国文化中，有一种现象，叫作以右为尊。我们来举几个例子，比如在中国开车一定是右路通行，军训时横排要向右看齐，古代官制多是右丞相官阶大于左丞相、右将军官阶大于左将军(王羲之被称作王右军)。《墨子》讲"右鬼"即尊鬼，古文称"左迁"即降职，"右文"即崇文。再拿书法的例子来说，古代写字是竖行，右面为首，至今书法作品仍然如此，一定要从最右上角的位置写第一个字。而且，一般来说落款的字要小于正文，位置要低一点，其字体也不要古老于正文的字体。例如，正文是行草，不能用楷书落款；正文是楷书，不能用隶书落款；正文是隶书，不能用篆书落款；篆隶书等古体更不能给楷行草等今体落款。这些都是以右为尊在书法中的表现。再如，一个字的笔顺先左后右，先撇后捺，横从左往右写，也都是因于此。

(资料来源：入青. 书法好入门[M]. 大连：大连出版社，2016.)

汉字的美化规律，大体有抑左扬右的特点。所谓抑，即抑制、抑止，表现为挤占和压低，好比一个人内心压抑、抑郁难名；所谓扬，即扬显、上扬，表现为抬高和舒展，好比

一个人神采飞扬、得意扬扬。抑和扬形成对比，如欲扬先抑、先抑后扬。抑左扬右，就是抑止左侧的笔画和偏旁，扬显右侧的笔画和偏旁。汉末之际，"翰墨之道生焉"，最早提出"抑左扬右"的人，是汉末的崔瑗。他在《草书势》中指出"抑左扬右，兀若竦崎"，已经注意到了书法独特的艺术美，揭示了抑左扬右的书法特质。

具体来说，抑左扬右可分解成左右关系和上下关系，有两层含义：其一，从左右来看，要挤左让右，可总结为左窄右宽、左紧右松、左收右放、左擒右纵，通俗地说即宁左勿右；其二，要左低右高，左侧要向下压制，右侧要向上抬高。抑左和扬右是一个问题的两个方面，二者地位并不平等，一个是因，一个是果。抑左是为了扬右，扬右是重点，因为要扬右，所以要抑左。

第一节 抑左扬右的现象和原因

一、抑左扬右的现象

(一)抑左扬右的含义

抑左扬右的现象.mp4

先来看抑和扬的含义。抑，是压抑的抑，也是抑郁的抑。一个人，压抑或抑郁了，心情一定不好。书法中的抑，是一种抑制、抑止、挤压，就像一个人心情压抑的状态。扬与抑相反，无论是神采飞扬、得意扬扬，还是耀武扬威、扬眉吐气，扬都是积极向上的意思。《诗经》中有首诗叫作《野有蔓草》，夸赞一个人长得美，"有美一人，婉如清扬"，其中的清扬就是神清气爽之义。扬在书法中表示扬显、抬高、扩展，和抑形成对比。有两个成语，一个叫作欲扬先抑，一个叫作先抑后扬，其中的扬和抑，正好是一对反义词。

什么叫抑左扬右呢？难道就是抑左和扬右吗？抑左扬右有两层含义：第一层含义，从左右来看，要挤压左方，左方要窄，右方要宽，它符合汉字的结构规律，就是我们所讲的宁左勿右、左紧右松；第二层含义，是指左侧要低，右侧要高，左侧要向下压制，右侧要向上抬高。这两层含义构成了抑左扬右的本义，可以分解成左右关系和上下关系。抑左和扬右并不是平等的地位，抑左是一个问题，扬右又是一个问题，二者不相同，一个是因，一个是果。抑左是为了扬右，扬右是重点，因为要扬右，所以要抑左。

(二)抑左扬右的文化内涵

为什么要扬右呢？这不光是一个书法的问题，更是中国文化的一个缩影。在中国文化中，有一种现象，叫作以右为尊。我们来举例子，比如走路或开车，是在左路通行还是在右路通行呢？在中国一定是右路通行，而在英联邦国家，是左路通行。再如军训时站横排，一定要向右看齐，因为右面是排头，是尊的位置。再如中国古代的官制，大多数时代是右丞相大于左丞相，右司马大于左司马，右将军大于左将军，右仆射(yè)大于左仆射。书圣王羲之，职官做到了右将军，简称王右军。

再拿书法的例子来说，古代写字是竖行，右面是首行，书法墨迹都是如此。为什么要

从右上角开始，而不从左上角开始呢？这也是以右为尊。再如，用毛笔写书法作品，一定要从最右上角的位置写第一个字，一般来说正文部分要大于落款的字，落款的字要小一些。而且，落款的字要低一点，这种格式的变化古代叫平阙。此外，落款的字体不要古老于正文的字体。例如，正文是行草，不能用楷书落款；正文是楷书，不能用隶书落款；正文是隶书，不能用篆书落款；篆隶书等古体更不能给楷行草等今体落款。为什么呢？这就是以右为尊在书法中的表现。右侧，相当于父，相当于祖；左侧，相当于子，相当于孙。总不能让爷爷给孙子来落款，因为那样违背了伦理原则。这些特点就叫作以右为尊，在书法中的表现就是抑左扬右。

二、抑左扬右的原因

(一)以右为始

为什么以右为尊呢？这个问题平时不为人们所注意，古人也没给出确切的答案。我们推测，右在中国古代是尊的位置，源于两个方面。

第一个方面，可能和月亮有关。中国古人具有比较形而上的思维方式，推崇天人合一，经常望月怀人，用月亮寄情于远方的人，也可以通过月亮与古人对话。比如张若虚说"江畔何人初见月，江月何年初照人"，张九龄说"海上生明月，天涯共此时"，李白说"今人不见古时月，今月曾经照古人""举头望明月，低头思故乡"，苏轼说"明月几时有，把酒问青天"，等等。看到了月亮就超越了时空，所以月亮对中国人太重要了。月亮每个月初的月牙叫作朔，月底无月时叫作晦，中间叫作望，望就是满月，农历十五是望，十六是既望。由月初的朔到满月，这个中间叫作上弦月，而满月到月底的晦叫作下弦月。弦就像月牙，都是弯的意象。上弦月的月牙是在右侧，还是在左侧呢？答案是在右侧。这样一种自然现象，给人造成了一种心理暗示，右面是开始。中国人喜欢"慎终追远"，非常注重开始。书法传说是仓颉发明的，每一种书体都喜欢安一个创始人，《封神演义》里还有"原始天尊"，这都是崇始的观念。月亮从右面开始，因此以右为尊。写字从右边开始，就是尊右。右路通行，向右看齐，都是这样的道理。

(二)以右为尊

第二个理由，举古代中医的例子。中医里讲，人的生理结构非常有规律，大多数人左耳为聪，左目为明，四肢与此正好相反，右手右脚力胜。也就是说，右手和右脚比较强大，这就形成了一种以右为强大的认知惯性。我们用右手写字，就是因为右手力量大。落实到美感上，自然把强大者作为尊位，所以叫作以右为尊。一个字先左后右，先撇后捺，横从左往右写，也都是因于此。

第二节　书法中的抑左扬右

一、笔画中的抑左扬右

(一)横的抑左扬右

笔画中的抑左扬右.mp4

下面回到书法问题上，分别来看书法中的笔画、偏旁、结构是如何体现以右为尊的。首先来看笔画情况，从横说起。我们经常听到"横平竖直"的汉字书写要求，这样说对吗？大体要求或许对，但细究起来，却不尽然。尤其是楷书中的横，从来都不是平的，而应该是左低右高。其道理就是以右为尊，右边抬高了，就是尊其贵者。一般来说，横的右边要高 5°角左右，个别书写者要夸大这种形态。还有个别的字，它的横右侧要高 15°角左右，或者更高，如"马、戈"等字的横，"也"的横甚至达到 30°的倾斜。后几个字的横右侧之所以要特别高，就是为了平衡，以偏纠偏，如图 5-1 所示。

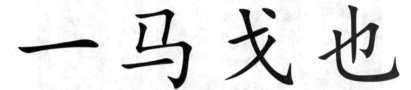

图 5-1　横的抑左扬右

框中的短横，也是可以抑左扬右的。比如"日、目、月、曰"等字或偏旁，都具备"框中短横，左连右断"的特点。断开是为了空灵，但为何左连右断，而不是右连左断？答案就是宁左勿右的结果，如图 5-2 所示。

日　目　月　曰

图 5-2　框中短横的抑左扬右

(二)竖的抑左扬右

再来看竖是如何抑左扬右的。前文曾经讲过一句口诀，叫作"先垂露，后悬针"。例如"什"字有两个竖，左侧的是垂露竖，原理就叫先垂露，右侧的是悬针竖，原理叫后悬针。为什么"先垂露，后悬针"呢？最后一笔要用悬针竖，因为这个字写完了，要把笔锋放出去，神完气足，笔势过渡到下一个字，以防拖泥带水。而"什"的左侧就不能放开，因为字没有写完，笔势没有完成，所以要用垂露竖。这个道理，可以叫作抑先扬后，而具体体现在一个字的竖中，就叫作抑左扬右，也叫"先垂露，后悬针"，如图 5-3 所示。

什仟阡忏

图 5-3　竖的抑左扬右

古代著名的书法家颜真卿的字，世称颜体。颜体字有一个特点，就是笔画粗细变化大，具体来说，可以总结为"三细三粗"，即横细竖粗、撇细捺粗、左细右粗。左细右粗，就包括竖的抑左扬右问题。例如颜体的"日、里、损"等字，左侧的竖要细，右侧的竖要粗，二者相差很多，如图 5-4 所示。同时我们也可以看到，右侧的竖明显长于左侧的竖，也是抑左扬右的结果。

图 5-4　颜体竖的抑左扬右

(三)撇捺的抑左扬右

撇和捺也可以体现抑左扬右。还是以颜体字为例，"撇细捺粗"十分明显。例如"人、太、令"等字，从撇和捺的比较上来看，撇很细，而捺很粗。为什么要撇细捺粗呢？因为撇在左，捺在右，也是以右为尊，如图 5-5 所示。

图 5-5　颜体撇捺的抑左扬右

撇和捺的抑左扬右，还有一种情况，即抑制撇的长度，拓展右侧捺的长度，这属于主笔的问题，详见后文。另外，笔画中的以右为尊，还有很多表现形态。比如提，本身就是抑左扬右的产物。篆书中本来是没有提的，后来左偏旁要给右边让地方，所以提就应运而生了。再如，木字旁的点，本来是捺，因为抑左扬右，所以变成了点，这个点也是抑左扬右的产物。

二、偏旁中的抑左扬右

(一)偏旁八系列中的抑左扬右

偏旁中的抑左扬右.mp4

下面来看偏旁是如何以右为尊的。一个字的上下左右任何一部分，不论独体还是合体，都可以叫作偏旁。偏旁有很多种，左边的叫作左偏旁，右边的叫作右偏旁，上边的叫作上偏旁，下边的叫作下偏旁，中间的叫作内偏旁，外边的叫作外偏旁。什么样的偏旁最多呢？最多的字，莫过于左右结构的字；最多的偏旁，也就是左偏旁。左偏旁和右偏旁相比，具体的体现就是左窄右宽。偏旁八个系列包括 108 个常用的偏旁，把具有抑左扬右特点的偏旁圈起来，列示于下，如图5-6所示。

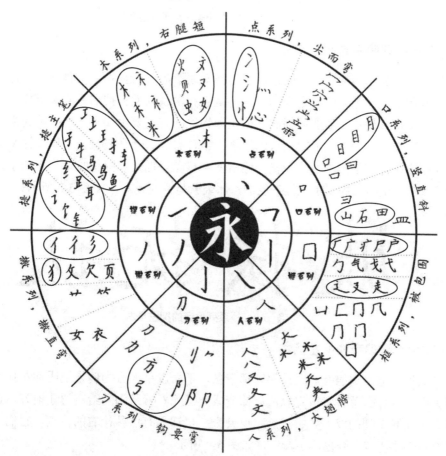

图5-6 抑左扬右的偏旁

(二)木系列偏旁的抑左扬右

第一种是木系列偏旁。这种偏旁是把抑左扬右体现得最鲜明的一种，具体表现在两个方面：一是作为左偏旁，它占的空间比较窄，给右边腾出地方；二是光窄还不行，还要进一步地抑，就是把右侧的捺变成了点，其特点是"右腿短"，这是此类偏旁的标志。人们

常说,"命里有时终须有,命里无时莫强求",又说"心比天高,身为下贱",左偏旁居于左边,所以说永远都没有右边高贵。右侧相当于是皇帝,左侧相当于是大臣,我们要以右为尊。例如两个"木"组成的"林"字,右侧"木"的撇和捺都很舒展,而左侧的捺变成了点。这个点的意义,就是给右边让地方,如果不以右为尊,就是欺上,就有欺君之罪。具有这样特点的偏旁,叫作木系列偏旁,是通过把捺变成点来让右的,如图5-7所示。

林袄双从

图 5-7 木系列偏旁的抑左扬右

(三)提系列偏旁的抑左扬右

第二种是提系列偏旁。它的最后一笔都变成了提,而且和上一种偏旁一样,也全是左偏旁。既然是左偏旁,就一定要抑了,但是它和木系列偏旁抑的方式不一样,它是把最后一笔变成了提。为什么要变成提呢?就是因为提的右侧要抬起来,它一抬起来,右侧就有了一定的空间。比如,我们写山坡的"坡"字,右侧有一个竖撇,正常按提来书写,竖撇的空间很宽裕,如果把提变成了横,竖撇就会感觉很拥挤。提把收笔扬起来了,就给右边腾出了宽裕的空间,提就是这样产生的,原因就是抑左扬右,如图5-8所示。

坡扶抚认

图 5-8 提系列偏旁的抑左扬右

(四)撇系列偏旁的抑左扬右

第三种是撇系列偏旁。这种偏旁都带撇,下面以单人旁为例来说明抑左扬右。古文字正反无别,为什么单人旁隶定以后,捺变成竖了呢?就是为了给右边让地方,也叫作以右为尊。再如撇系列的双人旁、三撇、反犬旁,也都具有这种让右的特点,它们通过这样的方式对右侧"巧言、令色、足恭",如图5-9所示。

伏行须犹

图 5-9 撇系列偏旁的抑左扬右

(五)点系列偏旁的抑左扬右

第四种是点系列偏旁。三个点系列偏旁具有明显的抑左扬右特征，它们都是左偏旁，即两点水、三点水、竖心旁。它们是通过什么以右为尊的呢？很明显，两点水和三点水是通过把最后一笔变成提，这个提比提系列偏旁的提要陡，接近于 60°角，但让右的道理没变，只不过因为点较多，划归点系列偏旁而已。两点水本来是两个点，三点水本来是三个点，但就因为给右边让地方，都有些名不副实了。竖心旁的正点要高于反点，它是通过把右侧的点抬高来实现抑左扬右的。同时，竖心旁的竖要写成垂露竖，也属于一种笔画的抑左，如图 5-10 所示。

冰 汉 沈 快

图 5-10　点系列偏旁的抑左扬右

(六)口系列偏旁的抑左扬右

第五种是口系列偏旁。其中，"口、日、目、月、石、田、山"都可以作为左偏旁。只要是左偏旁，都要窄一些，从而具备抑左扬右的特征。除此之外，口字旁非常明显，左腿稍长，右腿要短一点点儿。两个短竖，一定要左低右高，这就是抑左扬右。如果"口"是独体字或其他位置的偏旁，是不能这么写的，它一定是横稍右出，左侧的竖不是很长。此外，石字旁与口字旁的特点一致。在实际应用中，"口、日、目、田、山"等五个左偏旁要向上一些。为什么要向上呢？从表面上看，是为了宁上勿下，重心上移，但细究起来，还有另外一层含义，就是抑左扬右。如果这几个偏旁不上移，右侧的偏旁一定感觉很拥挤。如"叹、旷、眯"等字，右偏旁都带有撇，左侧抬高了，右侧就宽松几许。如果右偏旁没有撇，如"叶、旺、盯"等字，"口、日、目"等偏旁也要向上，因为抑左扬右是左偏旁的基本特点，如图 5-11 所示。

叹 矿 旷 盯

图 5-11　口系列偏旁的抑左扬右

(七)刀系列偏旁的抑左扬右

第六种是刀系列偏旁。如上一章所述，左右耳刀有四点不同，即左垂露，右悬针；左高右低；左耳小，右耳大；左耳垂小，右耳垂大。这四点的精神实质是统一的，归根结底就是四个字——抑左扬右。其中，"左垂露，右悬针"是笔画方面的抑左扬右；左高、左

耳小以及左耳垂小，都是为了给右边让地方，如图 5-12 所示。为了辅助记忆，下面举几个与耳朵有关的故事。一是古代的帝王刘备，长得很有特点，"两耳垂肩，双手过膝"，他的耳朵很大，有帝王相；二是晋文公重耳，一耳敌别人两耳，耳垂富态厚重，故曰重耳，逃亡 19 年登上晋国国君之位；三是佛像的耳垂都很大，无论是如来佛，还是弥勒佛，都是如此，感觉很有鸿福。这三个例子都符合右耳刀的特点，因为右面是尊位。右耳刀好比是肥头大耳的富人，左耳刀仿佛瘦弱的穷人，有一个电影叫《耳朵大有福》，也能说明这一问题。刀系列的左偏旁还有方字旁、弓字旁，注意弯钩是后仰弯钩，为抑左扬右创造了条件，而方字旁的弯钩要变得小一些，横的右侧不再是主笔。

陪部队邓

图 5-12　刀系列偏旁的抑左扬右

(八)框系列偏旁的抑左扬右

第七种是框系列偏旁。其中左上包围的厂字框、广字框、病字框、尸字框、户字框的下部，以及左下包围的走之旁、建之旁、走字旁的上部，从左右来看都要宁左勿右，具有抑左扬右的特点，如图 5-13 所示。

庆疗辽赶

图 5-13　框系列偏旁的抑左扬右

(九)人系列偏旁的抑左扬右

最后一种是人系列偏旁。因为人系列偏旁都是上偏旁或下偏旁，比翼双飞，基本对称，抑左扬右的特点相对不很明显。但从古代书法作品的情况来看，常见在左右主笔之间抑左扬右的情况，往往是左收右放、左细右粗、左翼短右翼长。

三、结体中的抑左扬右

(一)左右结构的抑左扬右

结体中的抑左扬右.mp4　　篆隶中的抑左扬右.mp4

在一个字的结体中，如何体现抑左扬右呢？汉字以左右结构的字居多，如果加上包围和上下结构中具有左右成分的字，可占总数的 3/4，这一部分字是最鲜明地体现抑左扬右的，其突出特点就是左边窄，右边宽。这一特点符合汉字宁左勿右的结体规律，是一种非

常重要的现象。具体来说，大多数汉字左边大约占一份，右边大约占两份，这是一种接近于黄金分割的比例关系，如图5-14所示。

化花付府

图5-14 左右结构的抑左扬右

(二)独体字的抑左扬右

独体字的结体中，也有抑左扬右的情况。例如"八"字，从结体的角度来讲，既体现了左右关系的抑左扬右，又体现了上下关系的抑左扬右。"八"字的撇要低于右侧的捺，这是上下关系的抑左扬右，就像永远都是左低右高的跷跷板似的。从左右关系来看，"八"字撇和捺的收笔分别达到两侧，而捺的起笔位于字的中轴，撇的起笔要偏左，撇的宽度和捺的宽度比，一定是撇比较窄，这是典型的抑左扬右。又如"儿"字，跟"八"字的结体很像，竖弯钩的起笔要高于左边的竖撇一点点儿，有错落之感，也是上下方面的抑左扬右；同时右边要宽而厚重，左边要窄而单薄，形成左右方面的抑左扬右。再如"成"字，它的右侧是斜钩，是右翼主笔，要张开很多，而左侧要窄。同时，"成"字的横要比较斜，进一步压低左方，以维持整个字的平衡。所以，这个字也是既体现了左右方面的抑左扬右，也体现了上下方面的抑左扬右，如图5-15所示。

图5-15 独体字的抑左扬右

下面结合古代书法家的字，来看看他们是如何实现抑左扬右的。一个字的结构，核心的问题就是主笔问题，主笔的核心是左右关系的主笔，达到左边界的叫作左主笔，达到右边界的叫作右主笔，左主笔和右主笔之间也有差别。如王羲之的小楷《乐毅论》中，很多字非常有特点，突出了右主笔，而收敛了左主笔。以"之、大、是"三个字为例，重点看它们主笔的微妙变化。一般来说，"之"的主笔是平捺，左右贯之；"大"和"是"的主笔是撇和捺，两翼张开。但是，《乐毅论》中的三个字，主笔有了一些变化，"是"字左翼主笔变短了，"之"字本来作为主笔的平捺左侧变短了，"大"的左翼主笔撇也弱化不突出，而与横的起笔对齐了。而这三个字的右侧，都进一步地夸张主笔捺的长度，其原因就是抑左扬右，如图5-16所示。

图 5-16　王羲之小楷的抑左扬右

(三)不同书体的抑左扬右

再来看行书。著名的天下第三行书《黄州寒食帖》，是苏轼一生最落寞时的佳作，如图 5-17 所示。字帖开篇所写的"自我来黄州，已过三寒食"等字，天然烂漫，极富才气。整幅作品用字大多作左下倾斜状，这就是抑左扬右。据说苏东坡写字多用鸡毛笔，执笔像当今写硬笔的姿势，所以偏锋多，左低右高，这是典型的抑左扬右。

图 5-17　苏轼行书中的抑左扬右

下面再看隶书中抑左扬右的情况。隶书比楷书要早，它是楷书之祖。楷书最早也叫隶书，但后来变成方形了，成了正体，所以有了独立的名称。东汉时期成熟的隶书叫作八分书，往两侧拉宽，如八字分散，因此是扁平的。隶书如何抑左扬右呢？与楷书和行书相比，它丢了上下的抑左扬右。隶书的体式基本是水平的，而不是左低右高。比如"一"这

个字，它的横即使有蚕头燕尾，但平均值也是平的。为什么没有上下的抑左扬右呢？因为它比楷书早，美感更原始，处于一种自然的状态，是一种非自觉的时期。不过，实际上，隶书的左右关系中，已经具备了抑左扬右的特征。比如乙瑛碑的"瑛"字，在左右方面和楷书的结体规律一致，左偏旁还是窄的，体现了抑左扬右的特点。但是，"瑛"字的上下方面没有抑左扬右。也就是说，隶书只有一半的抑左扬右，左右方面体现了，而上下方面没有体现，如图 5-18 所示。

图 5-18　隶书的抑左扬右

再往前溯的书体就是篆书，它是中国最古老的书体。它有什么特点呢？来看最典型的《泰山刻石》。秦始皇四处云游，然后刻石为证，最有名的是在泰山之巅所刻，叫作《泰山刻石》。其字体叫作篆书，而且是标准的小篆，它是一个高的黄金分割，两份宽，三份高。这幅作品不光横画全是平的，没有抑左扬右，而且从左右偏旁来看，也几乎没有抑左扬右。如其中的"明"和"刻"两个字，就没有宁左勿右，"刻"字的右侧是窄的，而"明"字左右几乎相等，如图 5-19 所示。

图 5-19　篆书的抑左扬右

为了比较不同书体在抑左扬右方面的差别，我们举"林"字来说明。独木不成林，从

甲骨文到金文，再到小篆，"林"的篆法变化不大，左侧是木，右侧也是木。不过篆书中"林"的两个"木"偏旁都很平均，没有抑左扬右。而到了隶书，"林"字的左偏旁变窄了，出现了左右方面的抑左扬右。再发展到后来的楷书以及行草书，"林"字不仅左窄右宽，而且左低右高，又增加了上下方面的抑左扬右。至此，随着书体演进的完成，抑左扬右也彻底形成，如图5-20所示。

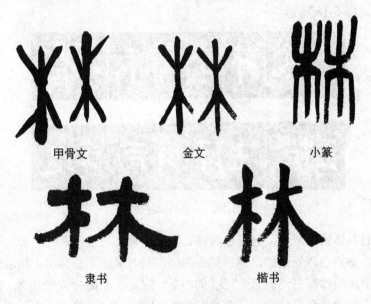

图 5-20 不同书体的抑左扬右

在中国书法史上，由篆书到隶书，再由隶书到楷书，形成了一个完整的整体发展序列(行草书是正体的派生书体)。通过以上分析，我们会发现，抑左扬右是书体演进的一个标志，也是书法艺术由非自觉到自觉的内在动力。那么，这一规律是谁最先发现并提出的呢？一般认为，将书法艺术与实用书写看作是两件事，是从汉末开始的。唐代大书法理论家张怀瓘认为，汉末之际"翰墨之道生焉"，这是一个基本公认的结论，也为史实记载和出土文物所证明。中国古代的书论，也是从这一时期开始出现的。最早提出"抑左扬右"的是汉末的崔瑗，他在书论《草书势》中说："草书之法，盖又简略。……抑左扬右，兀若竦崎。"虽然他是在谈草书，但已经注意到了书法独特的艺术美，注意到了抑左扬右的书法特质。可以说，掌握了抑左扬右，就抓住了书法演进和书法自觉的内在规律。

 本章小结

(1) 抑左是抑制左侧，扬右是扬让右侧，抑左是为了扬右。
(2) 抑左扬右的原因是以右为始、以右为尊。
(3) 横、竖、撇、捺都鲜明地体现了抑左扬右。

(4) 木系列偏旁和提系列偏旁最鲜明地体现了抑左扬右，其他系列中也有抑左扬右的现象。

(5) 抑左扬右在汉字结体中都有所体现，尤其在左右结构的汉字中最明显。

(6) 抑左扬右和汉字书体演进有一定的内在联系。

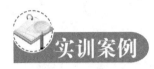

"欲、叙、黏"的抑左扬右

基本技巧：

"欲"字，左边是"谷"，一定要把捺变成点。再如"叙"字，上面的人字头要把捺变成点。最典型的，比如"黏"字，左边是"黍"旁有三个捺，全得收回来，把捺变成点，一致给右边让地方，这种规律就是抑左扬右。

案例点评：

木系列偏旁，是以左面的木字旁为代表的一组偏旁。这类偏旁有一个非常鲜明的特点，全是左偏旁。在考察木系列偏旁的特征之前，先来看左偏旁有什么特征。一般来说，由于抑左扬右的美感规律，左偏旁一定要窄一些，绝大部分都窄于右偏旁，大约有 3/4 的左偏旁，窄到左边一份，右边两份，属于黄金分割。而且，左偏旁的右侧不能有主笔，是典型的以右为尊。

思考讨论题：

1. 什么是左右结构的抑左扬右？
2. 你能列举出来多少抑左扬右的木系列偏旁呢？

找出抑左扬右的偏旁

基本方法：

在偏旁八系列的图表中，找出抑左扬右的典型偏旁，如图 5-21 所示。

图 5-21 偏旁八系列图

思考讨论题：

1. 哪种系列的偏旁抑左扬右最明显？
2. 木系列偏旁、提系列偏旁在抑左扬右方面有何异同？

复习思考题

一、基本概念

抑左扬右　抑扬　让右　以右为尊　木系列偏旁　提系列偏旁　宁左勿右

二、判断题（正确的打"√"，错误的打"×"）

1. 抑左扬右就是抑制左偏旁的左面，扬让右偏旁的右面。（　）
2. 上下结构的字也有抑左扬右的现象。（　）
3. 楷书的中宫需要向上、向左。（　）

三、单项选择题

1. (　)偏旁抑左扬右不明显。
 A. 木字旁　　　B. 月字旁　　　C. 草字头　　　D. 四点底
2. 抑左扬右不突出的笔画有(　)。
 A. 点　　　　　B. 横　　　　　C. 竖　　　　　D. 撇捺

3. (　　)书体抑左扬右更鲜明。

A. 篆书　　　　　B. 隶书　　　　　C. 楷书　　　　　D. 行草

四、简答题

1. 抑左扬右如何分解？
2. 抑左扬右的原因是什么？
3. 笔画中如何体现抑左扬右？
4. 抑左扬右和书法风格有何关系？

五、论述题

举出你的姓名说明楷书中是如何体现抑左扬右的。

第六章 黄金分割

学习要点及目标

- 黄金分割的含义。
- 笔画的黄金分割。
- 偏旁的黄金分割。
- 结体的黄金分割。
- 八分格的原理及其应用。

核心概念

黄金分割　八分格　重心　主笔　抑左扬右　黄金分割区　黄金分割线　结构示意图

八分格的运用

在本书强调的书法启蒙教学方法中，最具数学特色的是八分格的运用。八分格是我们独创的一种集方格、田字格、米字格、回宫格、九宫格等优点于一身的习字格，是完全使用数学方法制定出来的。该习字格中，将字的大小精确为黄金分割的数学值：2 分之根号 5 减 1。格中的内框，每侧由五条短线组成，每条短线的长度为 1/12，分别组合出 1/2、1/3、1/4、2/5、3/5、1/6、1/12、1/24 等点，为精确描述任何一个楷体字提供了可能。而且，在纵向的 1/3 和 2/5 之间，形成了一个黄金分割区，占内框总宽的 1/15，这是大约 2/3 汉字左右偏旁的重合区，是对汉字结构宁左勿右、宁紧勿松的数学化描述。八分格对于初学书法者来说具有重要的启蒙意义，可使学习者对书法美的把握更精湛，同时，也将我们提倡的科学习字法演绎到了极致。

(资料来源：入青. 书法好入门[M]. 大连：大连出版社，2016.)

黄金分割在笔画中体现得比较少，而在偏旁和结构方面体现得比较多。下面把偏旁和结构融为一体，看看它们是如何体现黄金分割的。为了精确地表现这种黄金分割，我们设计了一种习字格，完全用一种数学的方法来描述汉字之美，这种习字格叫作"八分格"。

第一节　黄金分割及其在笔画中的体现

一、黄金分割的概念

(一)黄金分割的定义

黄金分割的
定义.mp4

什么叫作黄金分割？这是个舶来词，并不是中国人所说的。西方的欧洲，贸易发达，所以对黄金更为敏感。中国人可能要说"最美的比例"，欧洲人换了一个实物，用名词代替形容词，以黄金代替最美，叫作"黄金分割"。分割，就是分份，也就是比例关系。黄金分割，就是最美丽的比例关系。

黄金分割的本义，出自遥远的古希腊。最早提出黄金分割的是毕达哥拉斯学派，该学派把哲学、数学和美学融为一体，在人类文化史上第一次把美与科学联系在一起，影响了此后两千多年。后来，古希腊的一个伟大学者，也是《几何原本》的作者欧几里得，第一个对黄金分割作了具体表述。他做了一个非常形象的比喻，他说一座大楼，如何才能好看，一定不是正方形的，也不是特别窄，而应该是黄金分割。经过数学家们的努力，把黄金分割的比例值由粗糙向精密推进，由 2 和 3 的关系推到 3 和 5 的关系，再往下推是 5 和 8 的关系，这样无限推导下去。其基本规律，就是越到后来越精确，前后两个数的关系是分子和分母的关系，而新一层的关系先将分母变分子，新的分母是上一层关系的分子分母之和。这样一步步地，精益求精，无穷无尽，就有了极限的概念，这个极限值就是最精确的黄金分割，它的值是"2 分之根号 5 减 1"，2 是分母，"根号 5 减 1"是分子。

(二)黄金分割的近似值

为了通俗和实用，有必要把黄金分割的根号值简化成近似值。"2 分之根号 5 减 1"的分母是 2，分子是根号 5 减 1，它是一个不循环小数。取小数点后 3 位，其值为 0.618。0.618 有些抽象，把它再近似简化，可以约等于 2/3，也可以约等于 3/5 或 5/8。最常用的黄金分割近似值是 2/3，即 2∶3。线段中的 2∶3，还可以进一步简化为 1∶2，这里面有个逻辑学中的偷换概念的问题。在一条线段中，取一个黄金分割点，左边 1 等份，右边 2 等份，一共 3 等份。这样，右侧和总长的比叫 2∶3，而左侧和右侧的比就叫 1∶2。黄金分割无处不在，不光表现在线段里，还表现在面积方面。在面积方面，就不能是 1∶2 了，而是 2∶3。外框 2 份高、3 份宽，或者立起来，变成 3 份高、2 份宽，都叫黄金分割。

(三)黄金分割的应用

其实，在我们的生活中，有很多黄金分割。举身边的例子，如书本是长方形的，也叫矩形，高和宽的比例，大约就是 2 份宽、3 份高。再比如报纸和杂志，都是 2 份宽、3 份高，或者叫 3 份宽、2 份高，横看竖看都是黄金分割。又如橡皮、黑板、白板、电脑、电视、电影屏幕等，大部分都是黄金分割。此外，人体中也有大量的黄金分割，如头部比例一定是 3 份高、2 份宽，"三庭五眼"是典型的纵横都是黄金分割。其他如上半身与下半

身的关系，胳膊和大腿的关系，大臂和小臂的关系，小腿骨和大腿骨的关系，躯干高度和宽度的关系，手和小臂的关系，手指节之间的关系等，也都是黄金分割。一个人的身材匀称，一定是符合黄金分割的原则。

二、笔画中的黄金分割

(一)起笔、收笔的黄金分割

笔画中的黄金分割.mp4

黄金分割与书法有什么关系呢？书法是一门艺术，艺术的真谛一定是美的，而黄金分割在衡量美，书法与黄金分割怎能没有关系呢？这种关系体现在笔画、偏旁、结构等各个方面。

先来看笔画方面的黄金分割。永字八法包括点、横、竖、撇、捺、折、提、钩，为了体现笔锋，任何一个笔画都由三部分组成，即起笔、行笔、收笔。起笔、收笔不能没有，但也不能太大，那应该是多少呢？与黄金分割是否有关系呢？以长横为例，也就是"一"字，取它的中心点，也就是把"一"分成一半。它的起笔的宽度和行笔一半的宽度之间，基本上是 1∶2 的比例，这就是黄金分割。同理，收笔和行笔一半之间，也是 1∶2，即黄金分割。按照这样的方法来衡量垂露竖，结论也是近似的。悬针竖的情况其实也一样，因为悬针竖是有收笔的，只不过变成尖锋而已，取笔画的一部分划分出来收笔，黄金分割就一目了然了。短撇、长撇、提和悬针竖的情形与此相同。捺的收笔是尖锋的，但它是一波三折，行笔和收笔之间有一个夹角，这样，行笔的一半与收笔或起笔之间的黄金分割比例就更加明显了。同样的道理，竖提和各种钩也是如此。即使是起笔、行笔、收笔浑然一体的正点、反点，从分析问题的角度，依然可以划分出黄金分割来。每个笔画的起笔和收笔不能太大，也不能没有，言下之意，就是没有黄金分割不好看，如图 6-1 所示。

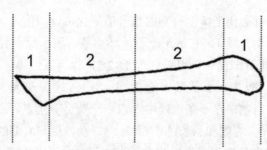

图 6-1 起笔、收笔的黄金分割

(二)折的黄金分割

在永字八法中，哪一个笔画最能鲜明地表达黄金分割呢？就是上面没有涉及的折。折有两种，先写横的折叫作横折，先写竖的折就叫竖折。折是一个复合的笔画，横折是横的收笔接上竖的起笔，竖折正好相反。大家会发现，无论横折还是竖折，它们有一个共同的特点，那就是它们都不是正方形，不是扁的，就是高的。横折是扁的，我们把它叫作框扁竖斜，2 份高、3 份宽。横折是高的，我们把它叫作框高竖直，2 份宽、3 份高。这两种都

是黄金分割。当然竖折也有高的和扁的两大类，要么是扁的黄金分割，要么是高的黄金分割，只不过竖都是斜的，斜的方向不一样而已，如图6-2所示。

图6-2　折的黄金分割

第二节　习字格和八分格

一、习字格

(一)常见的习字格

独体字的黄金分割.mp4

左右结构的黄金分割.mp4

左偏旁的黄金分割.mp4

上下和包围结构的黄金分割.mp4

习字格，就是为了练字所用的格。一共有多少种习字格呢？常见的有四类。第一类习字格是方格，没有任何辅助线，只有外轮廓。方格是最简洁的习字格，写出来的字也最清晰，但因为没有辅助线，对初学者来说是个严峻的考验。所以，它更适合于有一定书写经验和书法基础者，并不适合初学者。

第二类习字格，即最常用的田字格。田字格有什么特点呢？上下左右均分。我们认为，田字格不符合汉字结构的规律，也容易对低龄儿童形成误导，不利于建立正确的结构观念。在没有系统学过书法的少儿中，写字"分家"、左疏右密、上松下紧、各占一半是一个非常普遍的现象。究其根源，与田字格有一定的关系。我们讲，汉字的结构要宁上勿下、宁左勿右，它就打乱了这种平均分配的原则。所以说，写字应该宁可向左、宁可向上，而不应该是均分的。田字格的优点是简洁，但它也有均分的致命弱点。还有米字格，和田字格基本是一类的，还是一种四平八稳、平均分配的体例，而且斜线的实际作用不大。米字格本来是用来写毛笔字的，也叫大楷本，用来写小字，就不太适合。

第三类习字格，叫九宫格。前面统计过，汉字左右结构的居多，而左侧偏旁占1/3者占汉字的80%左右，所以九宫格"井"形的三分线似乎很有用。不过，这都是假象，写字不能"横平竖直满格灌"，否则一定很难看。所以，每个字必须要缩小一圈。缩小一圈之后，九宫格中的三分线便失去了1/3的标尺意义。从习字科学的角度来讲，与九宫格类似的习字格，都有这样的致命弱点。

第四类习字格，叫作回宫格。所谓回宫，就是方格中间套了个小圈，像"回"字。这个小圈多大值得推敲。以前常见的回宫格，中间的小圈有点小，这个圈的大小应以黄金分割为宜。

常见的习字格如图 6-3 所示。

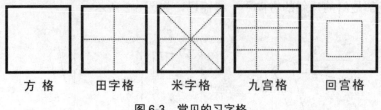

图 6-3　常见的习字格

(二)其他习字格

此外，有很多综合以上各种习字格设计的，可以说五花八门，但是其基本原理都比较接近，不能脱离上面五种格的基础。比如有田字回宫格、米字回宫格、矩形回宫格、九宫田字格、九口方格、小九宫格、天平格、圆格、百分格、斜井格、准字格、双线格、椭圆格、菱形格等，如图 6-4 所示。

图 6-4　其他习字格

应该说，每一种习字格都有匠心独运之处，也都可以最终实现殊途同归的练字效果。但是，如果从习字格的效果方面作横向比较，不同习字格的优缺点就凸显出来了。上述各

种习字格，可以分成两类：一部分格比较简洁，但不适合初学者练字；而其他习字格，都有一个共同的缺点，即辅助线缺少普适性。也就是说，这些习字格，不能放之四海而皆准，对一部分字适合，对另一部分字一定不适合。究其根源，就是辅助线干扰了汉字的结构。解决这一问题的办法其实很简单，就是将辅助线放在外面。这样，使简洁一类的习字格既有了外在的辅助线，又去除了辅助线在内部的干扰，何乐而不为呢？

二、八分格

(一)八分格的设计

按照以上思路，我们设计了一种八分格，它融合了方格、回宫格、田字格、米字格、九宫格等习字格的优点，并充分考虑了黄金分割，对一个字的描述可以精确到 1/24。且看下面的示意图及其说明，如图 6-5 所示。

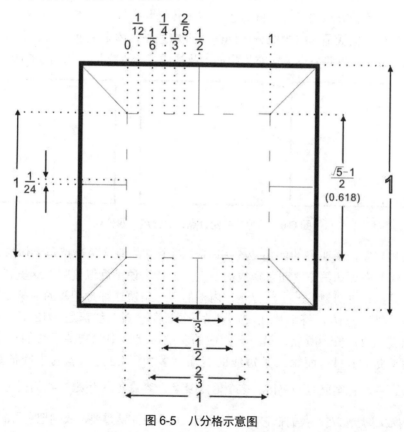

图 6-5　八分格示意图

什么是八分格？取四条田字格的中线，再取四条米字格的对角线，4+4=8，向八个方向分开，所以就叫八分格。可见，从名称和特点上它就具备了田字格和米字格的优点，但它克服了二者的缺点，中间是空的。八分格有外框，相当于方格，又有内框，所以它又兼具了方格和回宫格的优点，但它克服了方格没辅助线和回宫太小的问题。回宫多大才能好看呢？就是上文所说的黄金分割。具体来说，如果八分格的外框是 1 份的话，中间虚线的

内框应该是 2 分之根号 5 减 1，约等于 0.618，这样的大小，视觉上是最舒服的，也就是最美的。我们写字总不能满格灌，也不能特别小，更不能很偏，这就是内框的意义。这个内框，我们不妨用原来学过的名称，把它叫作四至。所谓四至，就是四个边，也就是视觉上的最大外边界，它就是八分格的内框。这个内框是由虚线组成的，每条虚线又由五条短线组成。五条短线的长度相等，但其间距并不相等，这正是八分格的最大秘密所在。

(二)八分格的辅助线

具体来说，八分格中隐含着两分点、三分点、四分点、五分点、六分点、十二分点、二十四分点等。之所以引用这些数学问题，其目的是精确地描述楷书的客观美。

首先来看两分点，取虚线的中间值，即 1/2，这个就是田字格和米字格的中线。再来看三分点，即 1/3 和 2/3 点。它就是将内框的一边均分成三份的点，也就是左起第二条短线的右端和第四条短线的左端。如果将三分点纵横交叉相连，正好将内框分成九宫格，这就利用了九宫格黄金分割的优点，同时也克服了传统九宫格三分点失效的缺点。四分点，就是一半的一半，也就是内框中线分出的两段再均分，具体来说就是第二个短线的左端和第四个短线的右端。将四分点纵横交叉相连，就构成了十六宫格，如图 6-6 所示。

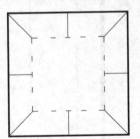
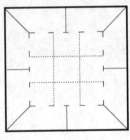
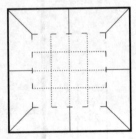

图 6-6　八分格的两分点、三分点、四分点

五分点稍复杂，最明确的就是 2/5 和 3/5 两个点，但这两个点是近似值，分别是第二、三条短线的中点和第三、四条短线的中点。为什么说是近似值呢？这里有个复杂的数学计算，不妨把它讲清楚。一个前提是，内框的每一条短线都是相等的。第二条短线的长度最好计算，即 1/3-1/4，答案是 1/12。也就是说，每一条短线都是 1/12 长。每一条短线的一半，就是 1/24 长。所以，第三条短线的左端，就是中线减掉短线的一半，即 1/2-1/24，答案就是 11/24。而第二条短线的右端是多少？1/3。二者的中间值是多少呢？$(11/24-1/3)/2+\frac{1}{3}$，答案就是 19/48。这个值太复杂，容易把人吓跑，我们把分子分母简化成 5 以内的数，就是 2/5，我们把它叫作五分点。这个点非常重要，我们把它再简化，就是内框的 2∶3，也就是黄金分割点。同理，第三条短线的右端与第四条短线的左端之间，就是 29/48，约等于 3/5，这也是五分点，可以说成内框 3∶2 的黄金分割点。19/48 和 2/5 之间，以及 29/48 和 3/5 之间，它们的误差是多少呢？都是 1/240，接近千分之四(4‰)。此即八分格能精确描述到 1/240 的数学依据。

此外还有非常重要的六分点。六分点就是三分点的一半，1/3 再给它分成一半是多少呢？是 1/6。第一、二条短线的中点，以及第四、五条短线的中点，都是六分点，这个点

也非常实用和重要。六分点的一半就是十二分点，也就是上述每一个短线的长度。具体来说，第一条短线的右端和第五条短线的左端，就是典型的十二分点，这种点也有一定的参考价值。十二分点的一半就是二十四分点，比如第三条短线的左端和右端，就是二十四分点。二十四分点在上下方面更有意义，如内框左侧的第三条短线的上方，就是二十四分点。一般来说，从视觉科学来看，它是一个字重心上移的高度，这个点也可以叫作重心上移点，如图6-7所示。

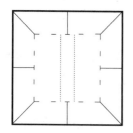

图6-7　八分格的五分点、六分点、十二分点、二十四分点

以上说明和推导，看起来很烦琐，但其实利用的就是小学三四年级的数学知识，并不是很难。八分格虽然看起来烦琐，但用起来特别方便，对于精确描述汉字结体的美感规律，可谓"它山之石，可以攻玉"。当一门艺术有了自己的科学语言之后，艺术评论才可能变得客观深入。书法教学实践证明，八分格对于书法初学者和广大练字者还是十分实用的，能够辅助和加强练字者对书法基本审美规律的理解。

三、八分格对主笔的描述

(一)八分格对横主笔的描述

下面用八分格来描述主笔。内框就是任何字的四至，达到四至的就是主笔，而主笔以左右为重点。达到内框左边界的就是左主笔，达到内框右边界的就是右主笔。"一"字所代表的横主笔的独体字，就是横达到左右边界；如果是合体字，就是横达到右边界，如图6-8所示。

图6-8　八分格对横主笔的描述

(二)八分格对两翼主笔的描述

下面来看"大"字。这个字如何才能写好看，其秘诀叫作"有了翅膀，腰缩短"，也就是张开两翼。问题是，缩短多少呢？缩得太短了，像细腰蜂似的，就不饱满、没力量。

接着我们再讲上下关系，最重要的就是宁上勿下，横要往上抬，抬高到多少呢？我们不能模棱两可，这些问题都应该从本章中找到答案。"大"字在八分格中如何描述呢？我们先来看"大"字左右方面的黄金分割。"大"字是两翼为主笔，撇和捺的收笔占了 1 整份，也就是分别达到内框的左右边界。中间的横大概占了 2/3，也就是黄金分割。这样的关系怎么描述呢？这是个典型的数学问题。首先，撇捺收笔之间的宽度是单位 1，也就是一个字四至的边长。我们把它分为 3 份，那么中间是 2 份，这个 2/3 是如何表示的呢？"有了翅膀，腰缩短"，左侧的这个"腰"缩多少呢？左右需要缩短的两个"腰"的总和是(1-2/3)，结果是 1/3。那么，一侧"腰"需要缩短的宽度就是它的一半，即(1/3÷2)，答案是 1/6，也就是说对应六分点垂直线的宽度，位于第一、二条短线的正中间。反过来推算也是如此，一边缩小 1/6，中间就是(1-1/6-1/6)，结论等于 2/3。2/3 就是 2：3，2：3 就叫黄金分割。

同样的道理，来看"大"字横的高度。"大"字横到上方把它定义为 1 份，笔画的交叉点到下方为 2 份，这就是黄金分割，视觉效果才好看。也就是说，"大"字的横正好对应着 1/3 点，就是内框左侧上数第二条短线的下端。"大"字横到下端所占的高度，就是(1-1/3)，结果也是 2/3，也是非常典型的黄金分割，如图 6-9 所示。

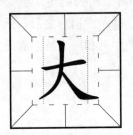

图 6-9　八分格对两翼主笔的描述

(三)八分格对无主笔的描述

下面再来看非常重要的"口"字。"口"所体现的 3 份宽、2 份高的黄金分割，在横折的部分就讲过了。而"口"字如何表现主笔关系呢？我们把它叫作边画内缩，也叫无主笔，两侧不能有主笔，必须要缩小。周围带有线的画，我们叫作长画。只有长画一缩进，这个字与别的字比，才能"一字乃终篇之准"，大小协调一致。那么，这样的主笔在八分格中又怎么表现呢？首先，从左右来看，边画内缩，每侧至少缩 1/6，中间剩 2/3，属于黄金分割。其次，从上下来看，横画比竖还要长，所以越长的笔画缩进越多，上下缩进值都要超过 1/4，直到高度与宽度是 2：3 为止，就实现了黄金分割，这个字也就好看了。

以"口"为代表的无主笔汉字，还有另外一种情形，就是上下无主笔。我们来看"三"这个字。这个字既不是高的，也不是方的，而是扁的。如果把三写成方的，它就不好看了，一定显得非常高。为什么呢？因为上下有横，张力向外，这是一种视觉的规律，所以，要缩回来，反其道而行之，把上端的横向下缩，下端的横向上缩，连在一起，我们叫缩进二字，也叫边画内缩。到底缩进多少呢？答案很简单，我们最终要得到一个黄金分割的值，这个值一定是 2：3。也就是说，高度是 2，宽度是 3，怎么实现 2：3 呢？跟刚才

讲的"大"的情况是一致的，只不过横向变成了纵向。即上边缩掉了 1/6，下边缩进了 1/6，"三"的高度就变成了 2/3，2/3 就等于 2∶3，所以高度和宽度的比例就是 2∶3，从而实现了黄金分割。也就是说，"三"字的外轮廓是扁的，这样，视觉上才是方形的，看上去才很美。我们说左右主笔最重要，但是，对于以"口"为代表的无主笔情况，上下的缩进也非常重要，因为它不仅涉及主笔问题，还涉及张力问题。这是我们练字时需要注意的。八分格对无主笔的描述如图 6-10 所示。

图 6-10　八分格对无主笔的描述

四、八分格与黄金分割

(一)独体字的黄金分割

一个字，左右写好了，上下写好了，加在一起，一般就没有问题了。我们用一种建立坐标的方法，通过横纵两个坐标，决定了一个字如何才能美，用这样一种数学方法，既描述了主笔问题，又描述了宁上勿下的问题。当然，这里只是讲一般的美感，个别书法家会有所变化。但是，不管怎么变，一定有一个道理约束着，这就是唐朝书法理论家孙过庭所说，"一点成一字之规，一字乃终篇之准"。一个笔画确定了，那么，其他所有的笔画一定要相应确定，这个就叫"一点成一字之规"。以此类推，把它再推广到所有的字，成行成列，就叫"一字乃终篇之准"。在讲完"一、大、口"三种主笔与黄金分割的关系之后，我们来看其他独体字的黄金分割情况。

以"一"为代表的横是主笔的字，再举一个"寸"字。因为有了一个点，竖要右撇，横要上移，后文还要讲到，这是为了平衡。问题是，竖要右撇多少，横要上移多少呢？点往上一放，这个字就很有意思了，可以结合黄金分割来讲。中国有一句古话，叫作"一寸光阴一寸金"，但是因为一个"寸"字有三个黄金分割仿佛是"三寸金"了。有了点，竖钩不光要往右，还要往右到黄金分割处，左右比例关系是 2∶1。同时，有了点，横还要往上移到 1∶2，这就是两个黄金分割。再来看点的位置，如果在点的重心上连 1 条斜线，正好上边 1 份，下边 2 份，这难道不是 3 个黄金分割吗？

理解了"大"的主笔关系，再来看多了一条腿的"木"字。"木"和"大"的左右关系一致，都是撇和捺张开为 3 份，横缩短为 2 份，这个黄金分割值不变。下面来看"木"字在上下方面有什么特点。上下关系，我们已经讲过，要宁上勿下、上移重心，"有了腿，翅膀抬高"。问题是，翅膀抬高多少呢？其实答案很简单，还是 1/6。为什么是 1/6 呢？其实还是因为黄金分割。1/6 怎么又变成黄金分割了呢？我们认为整个字的中间是它

的轴心，如果以中线为准，大家看下半部分，轴心到撇捺收笔的高度是 2 份，撇捺收笔到竖收笔的高度是 1 份，正好是黄金分割。这就是"木"字的特点。八分格中的"寸、木"如图 6-11 所示。

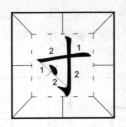 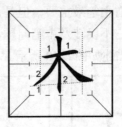

图 6-11 八分格中的"寸、木"

再来看"大"的两个派生字。一个就是尤其重要的"尤"字。它的特点和"大"毫无二致，也是有了翅膀，腰缩短 1/6。当然，"尤"字竖弯钩的下端是横，要向上缩进一些。另一个"大"的派生字就是戈壁的"戈"。这个字有什么特点？它的右侧一定是斜钩为主笔，腰部必须收回去，也叫"有了翅膀，腰缩短"，缩小的值还是 1/6，从轴心来说，也是黄金分割。八分格中的"尤、戈"如图 6-12 所示。

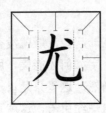 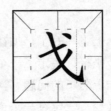

图 6-12 八分格中的"尤、戈"

最后来看四个字，它们是"日、田、刀、门"。"日"和"田"都是四周没有主笔的字，"门"的三面没有主笔，"刀"的右侧和上方没有主笔。其中，"田"是扁的黄金分割，"门"是高的黄金分割。此外要注意"日"要框高竖直、左连右断，"田"要框扁竖斜、左右不搭，而"刀"是弯钩，这是它们的核心特征，如图 6-13 所示。

图 6-13 八分格中的"日、田、刀、门"

在所有的独体字中，有 10 个最重要，它们分别是横主笔的"一、十"，右翼主笔的"大、木、尤、戈"，右无主笔的"口、日、田、刀"。这 10 个字代表着所有的独体字，其中几乎囊括了独体字的所有美化规律，对合体字的主笔和结体规律也有很大启发。如果考虑到独体字中的黄金分割，可以增加比较典型的"寸"和"门"二字。要想提高书法学习效率，应该先把这些字的美感特征和书写技巧吃透。

(二)特殊黄金分割

所谓特殊黄金分割，就是 2∶2∶3 的经典比例关系。它已经不是数学中黄金分割的定义，但符合中文的本意，即"最好看的比例关系"。数学中的黄金分割，一般只指两个变量的比例关系，可以是线段之间，也可以是面积的两个变量之间。而这里提到的特殊黄金分割，是三个变量间的比例关系，是对黄金分割内涵的拓展。特殊黄金分割对于书法学习很有意义，因为它广泛存在于各种偏旁和汉字中。

先举几个例子，如"月、用、弓、戈"。这些字的共同特点就是都有三层，比如"月"字的竖撇被分成三层，"用"字的悬针竖被分成三层，"弓"字由折搭建成三层，"戈"字的斜钩被分成三层。那么，这三层是如何分配的呢？就是 2∶2∶3。为什么这样分配就好看呢？其一，上两层的距离要相等，因为一个字笔画匀称才空灵美观。其二，根据视觉规律，一个字的重心上移一些才好看，所以要宁上勿下。宁上到多少呢？约等于 2∶2∶3，这是一种特殊的黄金分割，如图 6-14 所示。所谓特殊，因为这是两个以上数值的比例关系，我们借用黄金分割的名称，将 2∶2∶3 或 2∶2∶2∶3 称作特殊黄金分割。

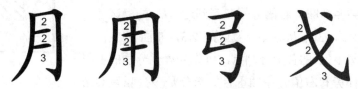

图 6-14 "月、用、弓、戈"的特殊黄金分割

对于特殊黄金分割这一点，再举几个例子。来看前面重点强调过的提手旁。其书写口诀是"提偏左，提偏上"。从上下关系来看，要"偏上"，偏上到多少呢？就是刚才所讲的特殊黄金分割 2∶2∶3。其实，我们盖大楼，下层都要高一点、宽敞一点，因为一楼都是比较高的，给人感觉很宏伟、很壮观。提手旁的左右方面，提是左侧的主笔，右侧不能有主笔，横的收笔和提的收笔一样宽，横和提的长度是 1∶2 的黄金分割关系，竖钩相当于一条黄金分割线。再如牛字旁、子字旁、三撇旁，与提手旁的特点十分相似，上下关系也是 2∶2∶3。车字旁最特殊，上下关系约为 2∶2∶2∶3，相当于进一步引申的特殊黄金分割，如图 6-15 所示。

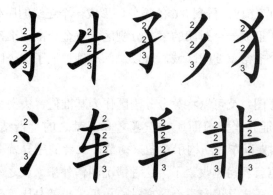

图 6-15 偏旁中的特殊黄金分割

(三)黄金分割区与左右结构示意图

下面来看合体字的黄金分割。根据大多数汉字的结构特点，我们制定出左右结构示意图。据统计，左右结构的字占通用字的 63.7%，如果加上包围结构和上下结构中的部分汉字，具有抑左扬右特征的字能占通用字总数的 80%左右，因为有的字虽然具有抑左扬右的特征，但左右偏旁的比例关系可能偏差较大，如果去掉这些特殊的字，大体有 2/3 通用字符合左右结构示意图。至于那些不符合取样标准的字，可在此图基础上进行微调。

要想精确描述左右结构示意图，必须先确定一个取样的基准。据考察，对于 2/3 具有抑左扬右特征的汉字来说，它的左偏旁的右边界，应该达到内框的 2/5 左右，也就是对应着八分格第二个短线和第三个短线中间的垂直线。2/5 点从右侧计算就是 3/5，左面占 2 份，右面占 3 份，即 2∶3 的黄金分割点，这是黄金分割的下限值。同时，作为合体字，一定具备中宫收紧的特点，也叫作宁紧勿松，两个偏旁之间一定要穿插，穿插到多少呢？右偏旁的左侧到达 1/3 处，这是一个比较理想的值。1/3 点从右侧计算就是 2/3，左面占 1 份，右面占 2 份，即 1∶2 的黄金分割点，可作为黄金分割的上限值。那么，左偏旁和右偏旁穿插重合的部分是多少呢？其结论就是 2/5-1/3，答案是 1/15，即两个偏旁要穿插到整个字的 1/15，这是一个基准值，如图 6-16 所示。

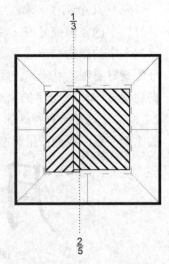

图 6-16　左右结构示意图

可能有人会问，怎么出来两个黄金分割值？这里引入一个非常重要的黄金分割区的概念。在八分格中，将通过左侧 2/5 点的纵线作为黄金分割的下限，将通过左侧 1/3 点的纵线作为黄金分割的上限，二者形成的区域就叫作黄金分割区。如前所述，黄金分割的精确值是"2 分之根号 5 减 1"，而 2/5 和 1/3 都是近似值，这和黄金分割有误差。为了便于和黄金分割的准确值作比较，把黄金分割的下限值 2/5，转换为从内框右侧计算的 3/5，它的小数值是 0.6；同时，把黄金分割的上限值 1/3，转换为从右侧计算的 2/3，它的小数值是 0.6 的循环。而黄金分割的精确值，相当于"根号 5 减 1"比 2，它的小数值约等于 0.618。我们看从 0.6 到 0.618，再到 0.6 的循环，形成一个连续的序列。将黄金分割的上限和下限都画一条纵线，形成一个封闭的黄金分割区。黄金分割的准确值所对应的纵线，正好介于其间。这是一个非常重要的区域，可以说，准确把握了这个区域，绝大部分的字就能够写得大体好看了。

有了左右结构示意图，就可以将黄金分割区作为基准值，去衡量那些有偏差的字以及不同书写者的书法特征。比如前面所讲王羲之和王献之小楷结体特点，一个叫内擫(yè)，一个叫外拓。如果以左右结构示意图来衡量，二者的差异就更加易于理解了。一个字的主笔越突出，中宫就显得越收紧了，这种情况叫作外拓。反之就叫作内擫。从左右结构示意图来看，外拓者一定是偏旁重合区离轴心更近，也就是比黄金分割区偏右一些；内

撇者恰恰相反，一定是偏旁重合区离轴心较远，也就是比黄金分割区偏左一些。可见，左右结构示意图也可以用来描述书法风格的差异性。

(四)合体字中的黄金分割

明白了左右结构示意图，下面来看左右结构的合体字，如何在八分格中对此加以利用呢？还是各举三种主笔类型的字，左面都是单立人，左偏旁不动，右偏旁来变化。第一个是"什"字，横是主笔，右侧是"十"，横达到边界。它的左右偏旁之间，形成了一个密不通针的形态，这个密不通针的区域，就叫黄金分割区。第二个是"伏"字，捺为右侧主笔，和"什"的结构比例是一致的，"犬"和单立人之间的关系，还是在黄金分割区来交叉。第三个是"伸"字，右侧无主笔，两侧都边画内缩，所以看起来密不通针似乎不太明显，但考虑到视觉规律，它的外边界也应该达到1/3，如图6-17所示。

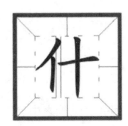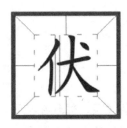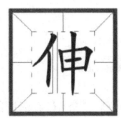

图6-17　左右结构的黄金分割

合体字除了左右结构，还有上下和包围两种结构。先来看上下结构的字是如何体现黄金分割的。偏旁还是以宝字盖为例。我们说，宝字盖永远都不是主笔，也叫"腰缩短"。"宋"字是两翼主笔，与"木"的结体规律非常相似，撇和捺最宽，宝字盖是典型的 2/3 宽，为黄金分割。横是主笔的"牢"字，横为 3 份宽，宝字盖为 2 份宽，还是黄金分割。至于无主笔的"宙"字，上下偏旁的左右都缩进，缩到总宽的 2/3，而高度不变，所以是一个高的黄金分割，如图6-18所示。

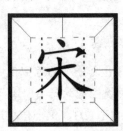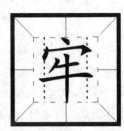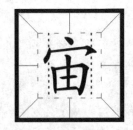

图6-18　上下结构的黄金分割

包围结构如何体现黄金分割呢？偏旁取广字旁，也叫广厦儿，正所谓"安得广厦千万间"。广字旁的撇，具备左右关系的特点，也符合左右结构示意图。撇不能超过那条 2/5 线，还是黄金分割。"床、庄、庙"三字则分别代表了三种主笔情况，而整体的结构大同小异，如图6-19所示。

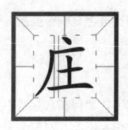 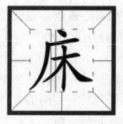 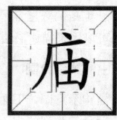

图 6-19　包围结构的黄金分割

本章讲的黄金分割，从笔画到偏旁，再从偏旁到结构。有的人可能会质疑："书法艺术问题，变得如此精密，还能有艺术的生命力吗？"其实，黄金分割和八分格只是一种方法，相当于一把钥匙、一个坐标、一个参照系、一个分子式，"工欲善其事，必先利其器"，可以应用它来衡量书法美的精妙之处。

(1) 黄金分割与书法有着密切的关系，体现在笔画、偏旁、结构之中。
(2) 八分格可以精确描述书法中的黄金分割现象。
(3) 汉字结构中还存在着三个变量以上彼此之间的特殊黄金分割。
(4) 独体字、左右结构、上下结构、包围结构的汉字中都存在着黄金分割的规律。

中宫与主笔的黄金分割关系

基本技巧：

主笔是指达到边界的笔画，中宫是指字的中心部分。中宫大小的界定，可借鉴黄金分割的规律。为了更直观地理解中宫和主笔的关系，我们取黄金分割的近似值 2∶3 来加以说明。左右的主笔确定的话，中间部分就要收紧，比如两翼主笔的话要"有了翅膀，腰缩短"，收紧和缩短的幅度是左右各缩小 1/6，那么中间就剩了 2/3，这个值接近于左右的黄金分割。同时，上下方向也要突出主笔和边画内缩，大部分情况下非主笔部分和边画内缩的幅度都取 1/6，中间的高度也剩 2/3。这样的话，一个字中间部分即左右和上下都各占 2/3，此空间我们就称为中宫，其大小就是整个字的横竖长度 2/3 的空间，接近于黄金分割。

案例点评：

一个字在格中的书写，我们可以借用八分格来学习，这样的话，能够较好地确定一个

字的大小比例。内框的边长取整个字格的黄金分割，视觉上看起来大小就更协调一些。同时，在这样的基础上，字本身还有一个接近于黄金分割大小的中宫，如果清楚这一点，在书写的时候就把对汉字结构的理解和把握又深化了一层，能够更好地把握各种复杂多变的汉字。而一旦掌握了这一基本结构原理，再在此基础上加以一定幅度的变化，就能够很好地把握各种楷书风格的变化了。

思考讨论题：

1. 什么是黄金分割，如何取其近似值加以直观表述？
2. 汉字结构中的黄金分割如何在学习中加以利用？

左偏旁的黄金分割

基本观点：

在汉字的结构分配中，左右结构以及含有左右结构偏旁的汉字占 2/3 左右，所以左偏旁的规律非常重要。左偏旁的规律，首先是抑左扬右，既包括笔画的抑左扬右，也包括结构的抑左扬右，在不同偏旁系列中表现有所不同。其次，左偏旁的结构还有一个非常重要的规律，这就是非常隐蔽的黄金分割。因为抑左扬右和中宫收紧的缘故，所以左偏旁的左右是不均衡的，如何表达这种不均衡呢？或者说抑左扬右到什么程度呢？我们就取黄金分割。为了直观表达，我们用 2：3 这个黄金分割的近似值加以描述。一个字的左偏旁包括四条线，第一条是左边界，达到边界的笔画就是主笔，这和独体字的三种主笔情况是一致的。第四条线是右边界，因为左偏旁要抑左扬右，其实就是抑制左偏旁右侧的主笔，也就是不能有主笔，所以右侧的笔画都要左右对齐，没有主次之分。左偏旁的第二条线，在其左侧 1/3 左右，我们称之为主笔线。超过这条线的笔画就是主笔，不是主笔的笔画就不能超过这条线，一般情况下主笔具有唯一性。左偏旁的第三条线就是左面的 2/3 处，亦即黄金分割线，可简称为黄金线，它是左偏旁的轴心。这条线占左偏旁的 2/3，因为中宫收紧所以靠近一个字的中心，因为抑左扬右所以靠近其右边界，其左右宽度的比例就是 2：1。无论哪个偏旁系列的左偏旁，几乎都可以找到这条黄金线，它可以说是左偏旁的核心秘密所在，对于习字来说非常重要和实用。

思考讨论题：

1. 如何理解左偏旁抑左扬右和黄金分割的关系？
2. 举例说明木系列偏旁、提系列偏旁的黄金分割线。

复习思考题

一、基本概念

黄金分割　八分格　重心　主笔　抑左扬右　黄金分割区　黄金分割线　结构示意图

二、判断题(正确的打"√"，错误的打"×")

1. 黄金分割在笔画中没有体现。　　　　　　　　　　　　　　　　　　　(　)
2. 右偏旁中没有黄金分割。　　　　　　　　　　　　　　　　　　　　　(　)
3. 黄金分割不仅体现在独体字中，也体现在合体字中。　　　　　　　　　(　)

三、单项选择题

1. 最明显体现黄金分割的笔画是(　　)。
 A. 横　　　　　B. 捺　　　　　C. 点　　　　　D. 折
2. 明显体现黄金分割构形的字是(　　)。
 A. 口　　　　　B. 日　　　　　C. 皿　　　　　D. 月
3. (　　)结构汉字可以划分出"密不通针"黄金分割区。
 A. 上下　　　　B. 左右　　　　C. 包围　　　　D. 独体

四、简答题

1. 何谓黄金分割区？
2. 如何理解特殊黄金分割？
3. 如何写好上中下结构或左中右结构的字？
4. 在独体字和上下结构的字中如何用黄金分割体现主笔？

五、论述题

请举例说明各种结构的汉字主笔、中宫和黄金分割的关系。

第七章　空灵与饱满

学习要点及目标

- 空灵在用笔和结体中的具体表现。
- 四种空灵的形式。
- 笔画匀称的概念。
- 饱满在书法结体中的表现形式。
- 汉字书写的笔画变形原理。

核心概念

空灵　饱满　笔画匀称　左连右断　左右不搭　樱桃小口　均匀穿插　张力

空灵与饱满：一阴一阳之谓道

为什么要拈出"空灵"和"饱满"两个词呢？首先，还是从最基本的《周易》思维来说。《周易》讲阴阳两仪，有阴有阳，阴阳互补。就像阳光为阳、雨露为阴一样，有了阳光，还要有雨露，这样的话，才能"万物并作"。古人把这样的道理叫作"一阴一阳之谓道"。正如男儿保卫边疆为阳，女人织布持家为阴；手背为阳，手心为阴。一个字也是这样，外为阳，内为阴。一方面，字的外围要饱满，要突出主笔，要骨架停匀，这样就是有阳刚之气。字势饱满，这个字就有了外在的生命特征。另一方面，字的里面要空灵，气韵生动，笔画匀称，神闲气定，这个字就有阴柔之美。有了空灵的特点，这个字就有了内在的生命力。一个字要想有生命力，既要有外在的生命特征，又要有内在的生命力。具体来说，既要饱满，又要空灵，二者都是必要条件。这就像一个人要有骨有肉，骨肉停匀，有动有静，动静相宜。

（资料来源：入青. 书法好入门[M]. 大连：大连出版社，2016.）

　　王维有一句诗："空山新雨后，天气晚来秋。"一派田园风光，非常美好。王昌龄也有一句诗："黄沙百战穿金甲，不破楼兰终不还"。满目边塞风云，令人震撼。前者有如

书法中的"空灵"二字;后者就像书法中的"饱满"二字。一个字,要想做到既有活灵活现的生命力,又能让人感觉血肉丰满、风生水起,就必须既做到空灵,又做到饱满。

第一节 空灵的含义及其四种形态

一、空灵的概念

什么叫作空灵?空(kōng)者,空(kòng)也;灵者,动也。空是什么意思?就是要留一个空。一个字为什么要留一个空呢?就像我们有鼻有口能够呼吸一样,一个字如果连气息都不能通,就不能叫作气韵生动。所以说,空是生命力的源泉。同理,灵字也是这样。灵就是动,如果我们把一个字的气息都堵塞住,它就不能灵动。

空灵与饱满的含义.mp4

四种空灵形态.mp4

空灵在书法中究竟如何表现?我们归纳为四种最基本的空灵形态:一是左连右断之空灵;二是左右不搭之空灵;三是樱桃小口之空灵;四是点上留空之空灵。

二、左连右断之空灵

第一种空灵,叫作左连右断之空灵,口诀是"框中短横,左连右断"。一个字中,如果是个封闭的空间,一定要把短横的左侧连上,而右侧断开。为什么要断开呢?就是为了空灵。一个屋子非常闷热,没安空调,又没有风扇,汗流浃背,一定热得很难受。如果开了一个窗口,或安了一个空调,感觉就好多了。为什么要左连右断,而不是右连左断呢?答案就是抑左扬右,也叫宁左勿右。例如"日、月、目、自、白、曰"等字,它们有个共同的规律,即"框中短横,左连右断",简称为"左连右断"。如果断开,这个字就空灵;如果不断开,这个字就不空灵,很不好看。可以说,这是另一种意义上的"心有灵犀一点通"。左连右断之空灵如图7-1所示。

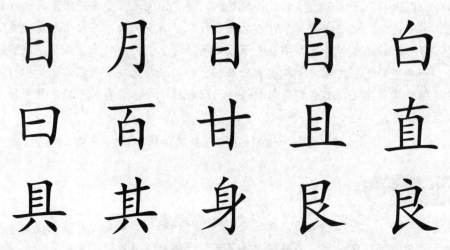

图7-1 左连右断之空灵

三、左右不搭之空灵

第二种空灵，叫作左右不搭之空灵，口诀是"框中交叉，左右不搭"，简称为"左右不搭"。框中如果有笔画交叉，一般情况下是左右和两侧的竖都留有空隙，均不接到两端，这样才比较空灵美观。它相当于一个大屋子，分成两个房间，两个房间都很热，一定要都安上一个空调。再如人的两个鼻孔，要想呼吸天地之气，就必须实现两窍贯通，否则一定很不舒服。例如，"田"字的结构特别像人的鼻子，两侧都留两个孔，就是为了呼吸，其道理就是空灵二字。再如，"甲、由、申、电、用、再、丑"等字都是这样。比较特殊的是"酉"字，虽然没有笔画在框中交叉，但为了对称和空灵，也是左右不搭，如图 7-2 所示。

图 7-2 左右不搭之空灵

四、樱桃小口之空灵

第三种空灵，叫作樱桃小口之空灵。樱桃小口是个比方，形容开口很小。有一些字，为了实现空灵，要留有空隙，否则给人感觉滞碍难通，很不畅快。只不过为了美观，留的空不能太大，防止"过犹不及"，因为笔画之间要"紧"一些，宁紧勿松。不同的字开口的位置不同，因字而异。比如"又、文、丈、史、马、牙"等字，开口在左上角；"车、东、乐"等字，开口在右上角；"击、屯、乌、鸟、也、见"等字，开口在中间。总之，都要保留内外流通的缝隙，这样的道理，叫作"樱桃小口之空灵"，如图 7-3 所示。

又 叉 文 丈 史 吏
更 车 东 乐 牙 屯
击 缶 出 垂 见 贝
页 马 乌 鸟 乇 也

图 7-3　樱桃小口之空灵

五、点上留空之空灵

第四种空灵，叫作点上留空之空灵。一个字的笔画，就像十字路口的交通一样，不能太拥挤。一般来说，点的上方不能有太多相连的笔画，要留有一定的空间。比如木字旁、禾字旁、米字旁、火字旁、耒字旁、采字旁、矢字旁等，都是如此。又如"不、头、贝、页、内、肉、丙、两"等字，点上都要留有一定的空隙，我们称之为点上留空，如图 7-4 所示。

内 肉 丙 两 不
头 贝 页 林 和
粗 耕 释 灯 知

图 7-4　点上留空之空灵

古人说："大字难于结密而无间，小字难于宽绰而有余。"一个字，一方面要写得紧凑，宁紧勿松；另一方面要把笔画穿插开来，做到方寸之地，气象万千。上述四种空灵形态，是凸显一个字内在生命力的书写技巧，也是协调"结密无间"与"宽绰有余"的最好方式。只有让笔画之间错落有致，一个字才空灵，才能够生机勃勃。

第二节 笔画匀称

一、笔画均匀

一个字是否具有空灵之美，除了上述形态之外，还有更基本的层面，即笔画匀称。笔画匀称包括均匀和对称两层含义，匀指均匀，称指对称。"匀"就是笔画之间的距离关系要均匀，要均匀地分配所有的笔画；而"称"指的是一个字的字形要对称和平衡。

《书谱》中讲"一点成一字之规"，要写出精美的字来，就要"一笔追一笔"，笔画之间合理搭配，才能臻于完美。如何做到"一笔追一笔"呢？其渠道常见有二：一是前面所讲的黄金分割，即 1：2 的关系或 2：3 的关系；二是笔画均匀穿插，即 1：1 的关系。最难的问题，不是黄金分割中 1 和 2 谁大，而是 1 和 1 谁大？答案是一样大，一样大就叫作均匀。均匀是实现一个字空灵的最基本前提。笔画均匀与黄金分割有时是综合运用的，如"月、弓、用"等字中的特殊黄金分割(2：2：3)就是如此。

"匀"具体有四种形态：第一，把横向笔画之间的距离安排好，即横向笔画之均匀；第二，把纵向笔画之间的距离安排好，即纵向笔画之均匀；第三，把纵横笔画的距离同时安排好，即纵横笔画之均匀；第四，把斜向笔画之间的距离安排好，即斜向笔画之均匀。

二、横向笔画之均匀

先来看第一种均匀，即"横向笔画之均匀"。横向笔画，包括长横、短横、横折、横钩、平撇等。横向笔画之间的距离相等，实际上是纵向均匀。纵向均匀，最简单的就是"三"字。这个字有三个横，三个横之间不能有疏有密，否则就不好看了。横向笔画之间形成若干间距，间距相等就叫匀。又如"真"字，它有六个横向的笔画，只要笔画的纵向间距均匀，就整齐美观、空灵有致，如图7-5所示。

三丰兰羊非王主壬止正
丐生乍年手毛日日白白
目自月且百旦亘其具县
直真耒韦辰艮良气与弓
耳身巨臣匝互隹言圭拜

图 7-5 横向笔画之均匀

三、纵向笔画之均匀

第二种均匀，是"纵向笔画之均匀"。纵向笔画，包括垂露竖、悬针竖、竖钩、竖提、竖弯钩、斜钩、竖撇、竖折、横折等。纵向的笔画之间，形成了横向的间距，彼此之间要均匀。最典型的莫过于"川"字，竖撇、垂露竖、悬针竖成一组纵向笔画，三个笔画形成的两个间距要相等。同横向笔画之均匀相比，纵向笔画之均匀的情况要少一些，如图 7-6 所示。

开 井 升 廿 卅 册 皿 血
川 州 贝 页 见 而 山 出

图 7-6　纵向笔画之均匀

四、纵横笔画之均匀

第三种均匀，是"纵横笔画之均匀"。这种均匀是前两种情况的综合。纵向笔画和横向笔画往往是同时出现的，其均匀穿插也是相辅相成的，有时不好截然分开。只不过，从练字的角度来看，有必要将纵横均匀的训练同时进行，以提高综合协调能力。前文所述"左右不搭之空灵"，即框中交叉的字，都属于纵横交叉的情况，要求做到均匀穿插。如"回、世、面、可"等字，则不属于框中交叉的情况，如图 7-7 所示。

田 甲 由 申 用 甩 曲 电
果 里 重 曳 更 禺 冉 再
画 甫 甘 吏 禹 串 弗 夷
丑 互 尹 隶 肃 聿 事 垂
世 面 凸 凹 回 向 可 哥

图 7-7　纵横笔画之均匀

五、斜向笔画之均匀

第四种均匀，是"斜向笔画之均匀"。除去横向和纵向的笔画，全是斜向的笔画，也就是横竖之外的笔画都是斜的，典型者如点、撇、捺、提。斜向之间的笔画，感觉稍有些复杂，但是只要均匀地穿插开，就比较美观。比如，下雨的"雨"字，有四个点，四个点之间一定是均匀分配的，包括上下之间和左右之间，都要非常均匀。按照物理上的描述，这叫作密度一致，不能有的疏，有的密。再如"四"这个字，里面就是个"儿"，但框中不能有钩，左上角有个空间，右上角有个空间，中间和下边还有空间，如果画一条虚线隔开，正好是四个空间，总体来说要大小基本一致，如图7-8所示。

平 乎 半 业 亚 夹 米 来
立 产 严 柬 丹 舟 母 毋
豕 豸 女 衣 农 戈 戊 戋
四 西 酉 内 肉 丙 两 雨
么 乡 亦 心 必 斗 头 亥

图7-8 斜向笔画之均匀

六、笔画对称

笔画匀称的"称"，就是对称。对称也是汉字空灵的基本前提。对称是什么意思呢？对称(chèn)的称，也是称量的称(chēng)，和秤又有关系。秤是称重的，还有一种量器叫作天平。天平中间是支架，一边一个托盘，一边放物体，一边放砝码，两个托盘平衡时，砝码上的总数值就是物体的质量。秤作为动词就是称，有对称的含义。对称落实到笔画上，就是两侧的笔画密度基本一致。

书法中对称美很重要，它是一种基本的美感。比如"一"字，如果忽略抑左扬右，它几乎是左右对称的。再如"十"字，竖要尽量写在中间，它如定海神针、中流砥柱。神针偏了，大海就不能安定；同样，柱子偏了，这个屋子也一定不结实。再来看斜向的笔画，比如"大"字。"大"一定要撇捺张开，但左右张开的程度要基本一致，这样才比较对

称。同理，比如木头的"木"字，清爽的"爽"字，都要两翼等宽，比翼双飞。再如带折的"口"字，要求框扁竖斜，怎样才能实现对称呢？就是左侧的竖要斜，右侧的竖也要斜，而且斜度要基本一致。对称好比折纸，取其中线，把这个纸折过来，两端几乎是重合的。虽然有一些字因为强调抑左扬右，右侧的笔画稍宽一些，但总体来说，基本是对称的。对称或基本对称的字非常多，下面所举者均为基本偏旁，如图7-9所示。

一 二 工 三 王 土 古 十
干 丰 主 壬 垂 非 丁 于
市 半 平 兰 羊 立 业 亚
廿 甘 且 百 酉 冉 再 甫
皿 血 里 重 事 聿 击 缶
人 八 入 大 太 犬 天 夫
又 叉 文 义 火 夹 父 交
关 央 奂 夷 木 本 术 末
未 米 来 耒 束 柬 果 兼
口 中 串 曲 日 白 田 甲
由 申 曲 四 西 酉 凸 凹
日 目 贝 页 门 巾 内 肉
丙 两 雨 而 山 出 丫 小

图7-9 笔画对称

七、笔画平衡

广义上的对称，还包括平衡问题。平衡和对称有什么关系呢？对称应该分两种：第一种是绝对的对称，第二种是相对的对称。上面讲的就是绝对的对称。所谓相对的对称，其实就是平衡问题，平衡就是相对的对称。为了平衡，即便两侧不是绝对的对称，也要密度相同、分量一致。汉字的结构中，也蕴含着这样的道理。比如 "水"字，中间一个竖钩，左边为横撇，右边先写撇，后写捺。它两侧的撇和捺抬的高度几乎是相等的，但两边的笔画并不一样，不一样就不是绝对对称。写"水"时，左侧的横撇与中间的竖要断开，而右侧的两个笔画要和竖连上，其原理叫作宁左勿右，也叫抑左扬右。

为了维持字势的平衡，左侧的横撇的折笔要稍高一些，而右侧的交叉点比左侧的低一些。这样，左侧往左了，它的重心向上了，右侧接到了竖上，它的重心就要向下，这就是平衡的原理。只有实现了平衡，字势才比较稳定。又如"刀"这个字，右侧是个弯钩，左侧是个撇，和右侧形成一种平衡关系。再如"斤"字并不对称，左侧已经有了一个撇，最后一笔的竖要再往右一点，这个字就平衡了。往右的距离要恰到好处，好比物理中讲的"动力×动力臂=阻力×阻力臂"，支点一定就是最佳值。再来看"也"这个字，很多人都写不好，原因就是"平衡"二字没有理解好。这个字，首要的问题就是，要突出主笔即竖弯钩，"有了翅膀，腰缩短"，中间要宁紧勿松。"也"的横要特别斜，因为字势是偏的，这个字的重心跑到左侧去了，必须要"偏方治偏病"，以偏纠偏，通过把横写斜，就能维持它的平衡了。笔画平衡的字如图 7-10 所示。

图 7-10　笔画之平衡

世 片 专 车 乍 之 夕 歹
寸 斗 耳 开 井 升 丹 舟
七 女 么 幺 乡 了 子 手
乎 乐 东 亦 心 必 头 亥
乜 也 乙 己 已 巳 巴 甩
匕 乇 毛 屯 电 九 丸 北
儿 兀 无 尤 龙 见 几 凡
元 先 允 光 兄 弋 戈 戍
戋 曳 氏 氐 民 瓦 气 飞

图 7-10　笔画之平衡(续)

到此为止，我们讲完了书法中的空灵问题。下面总结一下，一个字如何才能写得空灵呢？第一，就是要做到字中留空，不要挤在一起；第二，笔画要匀称。只有这样做，这个字内在的经营布置才比较好看，其道理我们概括为"空灵"二字。

第三节　饱满方正

笔画变形原理.mp4

长画缩进.mp4

一、饱满

解决完一个字内部的空灵问题，再来看外部的饱满问题。"饱满"二字又是什么意思呢？饱和满互文换言，都是说一个字的外围，就像搭帐篷一样，要把它撑起来，要把它的框架撑起。一个字的外围如何才能写好？最关键的就是饱满。怎样才能让一个字饱满呢？

一个字有了主笔，就能把一个字的四至撑开，就像把帐篷四角搭起一样，这种状态就是饱满。如果笔画该达到边界而不达到边界，就是没有突出主笔，也就是不饱满。比如"大"字，撇和捺张不开，就不叫饱满。没有了主笔，就好比一个人臃肿无骨。古代书论说："多肉微骨，谓之墨猪。"把字写成墨猪，就没有力量感。当然，与主笔相关的另外一方面，就是主笔之外的笔画，也不能缩得太紧。比如还是这个"大"字，如果横太短

了，也不叫饱满，那叫瘦弱，或者叫纤细。"楚王爱细腰，宫中多饿死"，一个人不能太瘦弱。同样，一个字的结构也不能太瘦弱，否则便不好看。问题是，主笔不突出显不饱满，太细腰了也显不饱满，那究竟怎样才是饱满呢？答案就是把中间缩小到黄金分割，"过犹不及"，过分和不及都不好，这是实现饱满的关键。

二、笔画变形原理

广义上的饱满，还包括方正问题。楷书绝大部分是方的，如何把字写方呢？一般来说，上下笔画多的字容易写高，左右笔画多的字容易写宽，如何才能实现大小匀一呢？笔画的变形原理又是什么呢？其实方法很简单，就是反其道而行之，容易写高的字就把它往扁了写，容易写宽的字就把它往窄了写。那么，究竟如何写扁、写宽呢？最重要的问题，就是要把所有的笔画分成三组。哪三组呢？第一组，就是横，它是横向的；第二组，就是竖，它是纵向的；第三组，就是斜向的笔画，即除了横和竖的其他所有笔画，如图 7-11 所示。

图 7-11 笔画的三组方向

横向和纵向笔画的变形比较好理解，下面重点介绍斜向笔画的变化。为了说明这一问题，我们举两个例子。一个是左右结构的竖心旁，另一个是上下结构的雨字头，大家观察它们笔画方向的变化，重点来看二者的点是如何变的。正常的点向右下角写，大约是 45°角，但是，如果变成偏旁，发生了什么变化呢？我们会发现，作为左偏旁的点，点变陡了，这样的结论称为"斜笔变陡"；作为上偏旁的点，点变平了，这样的结论称为"斜笔变平"。为什么要变陡和变平呢？就是为了实现字形方正的缘故，如图 7-12 所示。

图 7-12 斜笔变平与斜笔变陡

在任何一个汉字中，各种笔画都可以分成横、纵、斜三组。实际应用中，它们具体怎

么变？先来看"曼"字，这个字上下有三层，可以把它叫作上中下结构。这个字上下笔画多，容易写得像高楼大厦一般，不容易写好看。那怎么办呢？反其道而行之，即把它往矮了写。高的字怎么变形？结论叫作"横拉长，竖缩短，斜笔变平"，如图 7-13 所示。

图 7-13　笔画变形原理之一

再举个宽的字，比如"琳"字。它是左右结构的字，有三个左右的偏旁。左右笔画多的字怎么写呢？它和写"曼"字的思路正好相反，其变形原理是"横缩短，竖拉长，斜笔变陡"，如图 7-14 所示。

图 7-14　笔画变形原理之二

三、比例精准

这里还有一个问题，对于任何一个复杂的字，如何才能写得饱满呢？其中，有个非常重要的技巧，叫作"比例精准"。所谓比例精准，就是要在写字之前，做到意在笔先，胸有成竹，对每个偏旁所占的基本比例心里有数，从而实现均匀分配。我们举"礴"字为例。这个字的结构很复杂。它首先是左右结构的，但是右边笔画特别多，就要更加宁左勿右。之后是上下结构的"薄"字旁，下边笔画特别多，就要更加宁上勿下。然后又是左右结构的"溥"字旁，要宁左勿右，黄金分割，此后又是上下结构的右偏旁，要宁上勿下，同时要做到下承上，即"寸"字的横是主笔。上面是杜甫的"甫"，因为宁上勿下，就要抑上扬下，上面不能有钩，也不能是整个偏旁的主笔。"甫"字横是主笔，因为下面的框要边画内缩。这个字笔画和偏旁虽然很多，但只要把每一个分解的偏旁掌握了，再注意"比例精准"，量体裁衣，因地制宜，便可以化繁为简了，如图 7-15 所示。

图 7-15　偏旁之比例精准

汉字千变万化，相邻的字可能是各种结构，可能繁简不一，如何才能做到"一字乃终篇之准"，上述汉字的变形原理十分重要。理解了汉字方正的书写原理，再把相邻字的重

心写得一样高,就可以写成行的字了。这种能力,是需要练习的,我们可称之为大小协调感。有了大小协调感,就可以写好平时的字了。有的人慢写时字写得很好,一快写就乱了,原因就是缺少大小协调感,没有做到熟能生巧。培养大小协调感,最重要的方法就是方正的训练,而练习方正本领的要点就是上面讲的汉字变形原理。

四、饱满方正的变化

要精确地理解饱满方正的概念,还要注意字形方正匀一,是视觉上的方正匀一,并不是最大外边界的实际大小,这就是前面所讲的边画内缩的问题。如"大门口"三字连写,"门"要写窄,"口"在写窄的同时还要写扁,这是因为张力的缘故,必须要边画内缩。只有把"门"写窄、把"口"写扁,看起来才方正。否则,这三个字就必然大小参差了,如图 7-16 所示。

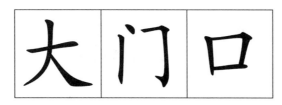

图 7-16　边画内缩与字形匀一

另一个需要注意的细节是,字形方正并不是绝对的。在很多情况下,汉字恰恰不是方正的,而是中间更饱满一些。如前面所讲的三点水,之所以中点要偏左,就是为了中间凸出,这样显得饱满。再如提手旁,要求提偏左,也是饱满的缘故。再如"刀"这个字或偏旁,一定要写成弯钩,也是为了右侧饱满。写"木"字,要求"有了腿,翅膀要抬高",把撇和捺抬起来,也可以从中间字势要饱满的角度来解释。再如,把欧阳询的字与颜真卿的字作比较,结论是颜体字更雄强、更饱满,例如颜体字的右竖张力向外,向外稍鼓一些,也属于一种饱满,如图 7-17 所示。

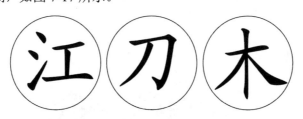

图 7-17　张力向外之饱满

五、结构示意图的修正

我们前面讲汉字的结体规律是"三宁三勿",即"宁上勿下,宁左勿右,宁紧勿松",并且绘制了结构示意图,如果考虑到上述饱满的原理,可以对这个示意图加以润色,即中间张力向外,字势饱满雄强。图 7-18 是修正后的结构示意图。

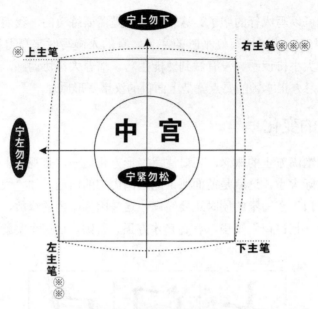

图 7-18 修正后的结构示意图

(1) 实现楷书的空灵，常见左连右断、左右不搭、点上留空、均匀穿插四种形式。
(2) 笔画匀称包括笔画均匀、笔画对称和笔画平衡。
(3) 楷书结构的饱满，既包括主笔的突出，也包括结构的方正以及中宫的张力。
(4) 笔画变形原理，字形变扁是"横拉长，竖缩短，斜笔变平"，字形变高是"横缩短，竖拉长，斜笔变陡"。

"磅"字的比例精准

基本技巧：

磅礴的"磅"字，有很多偏旁，结构也很复杂。它首先是左右结构的，但是右边笔画特别多，就要更加宁左勿右。然后是上下结构的"薄"字旁，下边笔画特别多，就要更加宁上勿下。然后又是左右结构的"溥"字旁，要宁左勿右，黄金分割，然后又是上下结构的右偏旁，要宁上勿下，同时要做到下承上，即"寸"字的横是主笔。上面是"甫"，因为宁上勿下，要抑上扬下，上面不能有钩。这个字笔画和偏旁虽然很多，但只要把每一个分解的偏旁掌握了，再按照结体规律，注意到比例精准，便可以化繁为简了。

案例点评：

对于任何一个复杂的字，如何才能写得饱满呢？其中，有个非常重要的技巧，叫作"比例精准"。所谓比例精准，就是要在写字之前，做到意在笔先，胸有成竹，对每个偏旁所占的基本比例心里有数，从而实现均匀分配。比例精准，就是要根据笔画的多少合理地分配，好比量体裁衣，因地制宜。这样的话，就能把所有的字写得很饱满了。

思考讨论题：

1. 如何做到左右结构汉字结体的笔画精准呢？
2. 如何写好左中右结构的汉字？

复杂汉字的变形训练

基本方法：

在任何一个汉字中，各种笔画都可以分成横、纵、斜三组。实际应用中，它们具体怎么变？先来看"曼"字，这个字上下有三层，可以把它叫作上中下结构。这个字上下笔画多，容易写得像高楼大厦一般，不容易写好看。那怎么办呢？反其道而行之，即把它往矮了写。高的字怎么变形？结论叫作"横拉长，竖缩短，斜笔变平"。这里我们可以做一个训练，如果你在一个方格里写不下"曼"字，觉得太高了，那就再加上一个"砝码"，上下写两个"曼"字，写完之后必须是方形的，看看能不能做到呢？如果还不能，就再摞一层，写三个"曼"字，写完还得是方形的。这样的结论就很清晰了，每一个"曼"字会变得非常扁，夸张了各种笔画的变形，即上面讲的"横拉长，竖缩短，斜笔变平"。如果摞不进去了，回头写一个，会突然感觉真轻松，真能写好了，因为懂了其中的道理。

再举个宽的字，比如"琳"字。它是左右结构的字，有三个左右的偏旁。左右笔画多的字怎么写呢？它和写"曼"字的思路正好相反，其变形原理是"竖拉长，横缩短，斜笔变陡"。如果不理解，可以像刚才一样，在一个方格里，左右并列写两个"琳"字，写完之后得是方形的，两个不行就写三个。通过这样一种训练，可以深入理解左右结构的字是如何变形的，理解"竖拉长，横缩短，斜笔变陡"的基本原理。回过头来再写一个"琳"字，会觉得不在话下了。

思考讨论题：

1. 举例说明容易写高写窄的字笔画如何变化。
2. 举例说明容易写宽写扁的字笔画如何变化。

复习思考题

一、基本概念

空灵　饱满　笔画匀称　左连右断　左右不搭　樱桃小口　均匀穿插　张力

二、判断题(正确的打"√"，错误的打"×")

1. 空灵和饱满是矛盾的。　　　　　　　　　　　　　　　　　　　　　　(　　)
2. 笔画左右的平衡体现了笔画匀称的特点。　　　　　　　　　　　　　　(　　)
3. "刀"的第一个笔画名称"横折钩"，没有很好地体现这一笔画的书法特点。(　　)

三、单项选择题

1. 不是"空灵"的具体表现形式的情况是(　　)。
 A. 框中短横，左连右断　　　　B. 框中交叉，左右不搭
 C. 点上留空，樱桃小口　　　　D. 边画内缩，突出主笔
2. 不属于字形变扁的选项是(　　)。
 A. 横拉长　　　B. 竖缩短　　　C. 斜笔变平　　　D. 斜笔变陡
3. 下面概念和饱满没有关系的是(　　)
 A. 张力　　　　B. 主笔　　　　C. 方正　　　　　D. 黄金分割

四、简答题

1. 楷书的空灵有几种常见的表现形式？
2. 如何让汉字外形方正？
3. 从笔画变形角度来看，汉字永字八法如何进行归类？
4. 张力和饱满有何关系？

五、论述题

举例说明，如何理解复杂汉字书写时的笔画变形原理。

第八章 笔势与提按

学习要点及目标

- 笔势决定笔顺的基本原理。
- 行草笔势的几种情况。
- 提按在实现笔势中的作用。
- 行草连带与节奏的技巧。
- 书法四个变量的关系。

核心概念

笔势　笔顺　提按　笔断意连　笔实连虚　飞白　游丝　连带　节奏　书法四变量

书法中形和神的辩证关系

古人说得好："书之妙道，神采为上，形质次之，兼之者方可绍于古人。"意思是说，衡量一个字好与不好，首先看它的"神彩"，然后再看它的"形质"，如果二者都好，形神俱备，才能够接续古人，名垂千古。在前几章中，我们重点讲了如何从静态方面衡量书法美。从本章开始，要进入动态方面，要解决书法艺术中动态书写的原理和技巧问题。一个字动感的源泉就是"笔势"二字，而笔势的原理就是"提按"二字。

(资料来源：入青. 书法好入门[M]. 大连：大连出版社，2016.)

笔势与提按是可以用科学的方法加以概括的。笔势是通过提按形成的，所以将二者作为一个变量，称为提按。这个变量是一个垂直于纸面的变量，它控制用笔上下幅度的变化，会影响笔画的粗细、断续、润涩，是笔势形成的原因。总之，它是一个上下的变量。所有笔画的空中落笔、笔入空中、顿笔，以及笔势的笔断意连、游丝、飞白、连带，都是提按这一变量作用的结果。

第一节　笔势与笔顺

一、楷书的笔势

(一)笔势的含义

楷书的笔势.mp4

一个字写得好与不好，最重要的因素就是它的生命力。一个字的生命力，包括外在和内在两个方面：外在的生命力，就是上章所讲的"空灵与饱满"，它是生命力的静态表现；内在的生命力，是指一个字的笔势与提按，它是生命力的动态展示。其中，笔势是具象的表现，提按是内在的原理。

什么叫笔势呢？所谓势，就是一种力量。"势"字的下半部分，就是力量的"力"，上半部分是执笔的"执"。有了力量，这个字就有了美感，就有了内在的生命力。笔势是如何实现的呢？主要就是"提按"二字，提起来，按下去。把笔提起来，线条就轻，甚至没有；把笔落下去，线条就重，可以很粗。这样书写出来的笔画的具体形态，我们把它叫作笔势，其形成原因就是提按。可以说，抓住了提按，就理解了楷书笔画粗细变化的原理，也就掌握了行草书的灵魂。

古人喜欢用"势"来比喻笔画的形态，"势"已然变成一种文体。在古代的书论中，《九势》传为东汉蔡邕所作，《四体书势》为西晋卫恒整理，其中卫恒作《字势》和《隶势》，蔡邕作《篆势》，崔瑗作《草书势》，此外索靖也曾作《草书势》。伪托为王羲之的老师卫夫人所作的《笔阵图》，说点是高峰坠石，横是千里阵云，竖是万岁枯藤，折是百钧弩发，撇是陆断犀象，捺是崩浪雷奔，横折钩是劲弩筋节。这些都是用自然界的物象来描述楷书的笔画，也说明楷书的笔画中是存在笔势的。

(二)楷书笔势的种类

"君子务本。"在讲行草书的笔势之前，先要回顾和总结一下楷书的笔势。楷书的笔势如何体现呢？最重要的就是在基本笔画方面来体现。本书第一章就已经总结，楷书的笔画可以分解和归纳，由 28 种笔画分解为 20 种，将 20 种分解笔画归纳为永字八法，之后再抽绎出五种笔势。哪五种笔势呢？就是起笔一种，行笔两种，收笔两种。起笔的一种，就是任何一个笔画都是尖锋起笔。如何实现尖锋起笔呢？就是先轻后重，空中落笔。点如高峰坠石，"磕磕然实如崩也"，这就是一种笔势。行笔的两种笔势，一个是直，一个是弯，直的如华山利剑，弯的如万弩待发。收笔的两种笔势，一个是尖锋收笔，一个是圆锋收笔，即出锋和顿笔。出锋如匕首投枪，顿笔似屋漏之痕。五种笔势，组合成所有的笔画。笔势的书写技巧掌握了，笔画自然信手拈来。有的笔画，如钩、提、撇等笔画，其产生本身就是笔势运动的结果。

关于楷书的笔势，我们要补充说明一点，广义上的笔势，除了上述起笔、行笔、收笔的五种基本笔势以外，还包括起笔和行笔之间的形态，以及行笔和收笔之间的形态。而这

两种位置，都只有两种形态：一种是圆转，圆滑过渡；一种是折角，要写成钝角。例如横的起笔和行笔之间形成一个夹角，这个角应该是钝角，如果不是钝角就不好看。同样的道理，与横相似的竖，起笔也是如此。如果说横竖的起笔与行笔的夹角不易写错，那么由横变出的提和竖变出的撇就容易出问题，常见有人把它写成锐角。写成锐角，就是一个死角，就不能做到气势连贯，从而让笔势断开。就像一个水管，如果把它折上，水就不能流动了，但是如果弯一点点，还是可以流的。可以流，就叫气势连贯。气势连贯了，这个笔画就有了动感，否则就没有生命力。

二、笔势与笔顺的关系

(一)笔势决定笔顺

笔势决定笔顺.mp4

笔顺是笔势的一种基本表现，笔势决定笔顺。所有的起笔都是尖锋起笔，就是为了与上一个笔画或上一个字的笔势相连接，同理，尖锋收笔也起到了这样的作用。比如"江"字，三点水的最后一笔是提，对应着右侧"工"的起笔，而且横的起笔也是尖锋的，有呼应的笔势。再如"长"字，撇的收笔对应着横的起笔，二者都是尖锋的，而竖提的收笔也是尖锋的，提起来再去接捺的起笔。"永"字竖钩的收笔是尖锋的，提起来去接横的起笔，这些都是笔势主导的结果。所以，笔势本身像行云流水一样，"行到水穷处，坐看云起时"，起到了决定笔顺的关键作用。

什么是笔顺？就是笔画书写的顺序。笔顺对于学前儿童和低年级学生来说，是非常有意义的，纠正常见的各种"倒下笔"现象，对培养良好的书写习惯和提高书写速度都很有帮助，要妥善处理笔顺规则和笔势的矛盾。

笔顺是怎么产生的呢？简单地说，笔势决定笔顺。笔势如果错了，笔顺就一定有问题。笔顺应该按照它本来的样子，因势利导，顺势而下。比如，"人往高处走，水往低处流""上善若水，水善利万物而不争"，水不能往上流，往上流就违背了水势，往下流叫顺流而下，这样就很自然。同理，笔势对了，写起来才流畅，自然天成。就像高山上的危石摇摇欲坠，这就有了一种势，势就是一种形态、一种样子。再如，"危楼高百尺""高处不胜寒""黄河之水天上来""飞流直下三千尺"，这都是一种势，给人造成一种心理上的感觉。物理学中有势能，因为由高到低之间形成了落差，然后能量就产生了，也因此叫作势能。这些都是势的力量，如果违背了笔势来谈笔顺，就毫无意义。

(二)笔顺的基本原则

笔顺的基本原则是"七先七后"，即：先上后下，先左后右，先撇后捺，先横后竖，先进人后关门，先中间后两边，先外后内。不过，这只是一般情况，还有一些特殊情况。

回到刚才讲的笔顺的基本原则"七先七后"上。首先，为什么要先上后下呢？这是一个物理规律，手在写字时，向下拉动比向上推动容易得多，先上后下就符合力学规律。又因为地球引力的存在，大多数物体都是由上向下降落的，这也是笔势的原理。所以，写竖以及竖向的笔画时，都是先上后下的。又如，写"二"字要先写上面再写下面，写"宋"

字要先写上偏旁再写下偏旁，都是这个道理。这一点是比较简单的。需要注意的是，很多字的笔顺要先写右上角，后写左下角，是先上后下原则的变例，如"马、与、区、足、达、建"等字，如图8-1所示。

马 与 区 足 达 建

图8-1 笔顺的先上后下

为什么要先左后右呢？举"一"字为例。"一"虽然只有横这一个笔画，但也有笔顺的问题，即从左到右，也就是先左后右。先左后右，应该和右手写字有关系，右手向右方拉动比向左方推动要省力，这也是物理学的问题，因为动力臂大于阻力臂。写字要先左后右，如"川、州、什、街、礴"等字，都是这样的笔顺，如图8-2所示。西方人和现代中国人写字都是从左向右，也是先左后右的体现。

一 川 州 什 街 礴

图8-2 笔顺的先左后右

先撇后捺，其实就是先左后右的一个变形。比如"人"字，既是先左后右，也是先撇后捺，二者是一致的。而"义"字稍有不同，它一定要先撇后捺。因为捺的起笔在左，撇的起笔在右，对于个别人尤其是小朋友来说，容易先写捺，就是受到了先左后右的误导，如图8-3所示。

人 八 入 义 文 父

图8-3 笔顺的先撇后捺

再来看，为什么要先横后竖呢？就像晾衣服一样，一定是先有晾衣绳，再把衣服晾上去，如果没有绳子就晾，肯定不行。同理，先竖后横，就违背了笔势。问题是，究竟什么是先横后竖？是不是先写横，后写竖呢？其实，先横后竖并不尽是"先写横，后写竖"，这里所说的横，应该是广义上的横，而不是狭义上的横。广义上的横，包括所有的横向笔画及其组合。比如，写一个"火"字，要先写点，再写撇，二者的组合叫"倒八字"。这个倒八字要先写，而后写人。这里既没有横，也没有竖，但是倒八字是横向的组合，撇是纵向的组合，所以还是先横后竖，这是由笔顺的规则所决定的，如图8-4所示。

十 卅 火 平 巾 串

图8-4 笔顺的先横后竖

先进人后关门，这句比较好理解。总不能先关门，再进人，因为那样进不去人，只能是"先关门，磕脑门"。如"日、目、囚、圈、回、囟"等字，都是后关门的，如图 8-5 所示。

日 目 囚 圈 回 囟

图 8-5　笔顺的先进人后关门

先中间后两边，这个也比较好理解，先写主干的笔画，把中间的大梁先写出来，然后再写两边的。这种笔顺的字例很多，如"小、水、木、来、山、幽"等，如图 8-6 所示。

小 水 木 来 山 幽

图 8-6　笔顺的先中间后两边

先外后内，好比屋子没盖好，人不能住进去一样，这也是一个基本的原则。如"耳"字，要先写两边的竖，再写中间的两个短横。像内外结构的"闷"字，先写外面的"门"，后写里面的"心"。又如"内"字也是如此，先写外面的框，后写里面的"人"。不过，"内"还可以理解为先横后竖，因为斜竖和横折弯钩是横向的组合，而这个撇是纵向的，所以，这就是先横后竖的变形，如图 8-7 所示。

耳 内 肉 两 面 围

图 8-7　笔顺的先外后内

(三)笔顺的特殊情况

在汉字的实际运用中，有一些字的笔顺，涉及两种规则的冲突。比如"九"字，究竟是先横后竖还是先左后右呢？解决这种矛盾的最好办法就是笔势原则，笔势决定笔顺。"九"字先写撇，笔势就流畅，否则就不流畅，所以要先左后右。当然，还有些字的笔顺比较棘手。关于笔顺的规则以及特殊字的笔顺，在语文教科书或笔顺字典上都有说明，但其中有观点不一致之处以及随时间推移进行的修改变化，不同版本之间也可能有差异。究其原因，就是如果按笔势自然书写，笔顺是相对稳定的，但每个人的书写习惯会有差异，所以个别字的笔顺并不是唯一的。由于推广文字规范化，所以楷书笔顺要取其唯一值。比如，竖心旁，以前有先左后右、先中间后两边、先写点后写竖三种笔顺，而现在的最新规定是第三种。为什么是第三种呢？其实就是先横后竖的变形，先写反点和正点是"先横"，后写垂露竖是"后竖"，所以这就是先横后竖。又如"万""方"这类字，以前是先撇后钩，现在是先钩后撇。为什么这样修改呢？因为大家发现，如果先写撇，就绕了个大圈，而先写钩，是绕了个小圈，顺势而下。所以，这是为了节省笔画行走的路径，更符

合笔势原则。

不过，也有个别有争议者。如"乃"字，它有两画，现在的笔顺规则是先写横折折折钩，后写撇。这样的话，有个问题，它是符合了"刀""力"这类字的笔顺原则，但是在实际书写中，先写撇似乎更符合传统书写习惯，如图 8-8 所示。

<center>九 刀 万 方 乃 忆</center>

<center>图 8-8　笔顺的特殊情况</center>

(四)行书笔势与楷书的笔顺

需要注意的是，行书的连带会给考察楷书的笔顺以重要启示。现在的笔顺规则中，"女"字要后写横，而不是先横后竖，其实就是由行书的笔势影响到楷书的笔顺问题。再如，现在的某些小学一年级语文教科书上，"里"字的笔顺要先写"甲"，后写"二"，这与以前的规定是不相同的，也违背了先横后竖的基本原则，究其原因，是借鉴了行书的笔顺。行书就是行云流水之书，所以它体现的笔势一定是很自然的。

当然，很多行书的笔势与楷书的笔顺并不相同，如"王""田"、示卜旁等，这也是值得注意的。如果是草书，这种笔势与笔顺的差异就更大了。再如行书的"乃"字，就有鲜明的笔顺痕迹，对于这个字，绝大部分的书法家都是先写撇，后写横折折折钩，这样就比较方便和顺势，符合笔势的原则，如图 8-9 所示。

图 8-9　行书的笔顺

第二节　提按与笔势

一、行草书的笔势

(一)笔断意连

提按与行书的笔势.mp4　行书的章法.mp4

对于行草书来说，笔势就更重要了。行书的笔势是怎么体现的呢？最重要的就是四个字，叫作笔断意连。笔画虽然断了，但是笔意没断。也就是说，笔势依然连带着，只不过在笔画上看不出来。例如上面讲的"乃"字，撇和横之间就是这样的情况。笔画虽然断开了，但并没有影响书写的速度。比如，一条河在沙漠中流，有的时候河没了，过一会儿又出现了，看不见的时候叫作地下河。虽然看不到这条河了，但它还在地下流淌。写字时的笔断意连，和地下河非常相似。笔画虽然断开了，但是在书写材料的上方，还是在连续地书写，并没有影响速度，只不过有了粗细的变化以及断续的形态而已。

笔画粗细的变化和断续的形态是怎么实现的呢？关键的原理就是提按。提按，就是提起来、按下去，有笔画的地方要往下按，越来越轻就叫提。下面结合楷书的笔势问题，考察笔势与提按的关系。一个笔画由起笔、行笔、收笔三部分组成，所有的起笔都是空中落

笔，是第一种笔势。这是一种按的笔势，要非常轻地往下落，所以叫作空中落笔。行笔有两种笔势，一个是直的，一个是弯的。它和提按关系不大，属于一种平拖的笔法。收笔也有两种笔势：一种是顿住的，像横的收笔，自然停住，也叫顿笔，它是由按来完成的；另一种是尖锋收笔，像提的收笔，越来越轻，它是由提的动作来完成的。提，在楷书中是一种笔画名称，而从笔势的角度来看，它还是一个动作，这是广义上的提。比如，写悬针竖、长短撇、各种钩、竖提以及捺的收笔，都是越来越轻，这个动作也叫提。提和按，就是笔势形成的原因，这一点非常重要。写字要如董其昌所言"提得笔起"，就是要把笔提起来，这样才能写出断续和粗细变化。行草书更加富于笔势的提按变化，可以说，提按是行草书的灵魂。

(二)游丝

在实际书写中，笔如果不完全提起来，就容易形成行草书的另外一种笔势，叫作游丝。什么叫游丝呢？就是笔画连带的地方非常细，细如发丝，就像藕断丝连、蛛丝马迹一般。有个成语叫作气若游丝，给人命悬一线的感觉。但是书法中的游丝，是一种书写技巧，可以使作品更加精彩。如苏轼的《黄州寒食帖》中，有一个"泥"字，游丝就非常明显，可以说是笔势纤毫毕现，体现了精妙绝伦的技法和潇洒飘逸的神采，如图8-10所示。

图8-10　苏轼《黄州寒食帖》中的游丝

古代行草书中的游丝，也是一种极端的情况。南宋有一个人叫作吴说(yuè)，他创造了一种书体，就叫游丝书。虽然吴说的技巧高超，非常人可及，但其游丝书线条等粗，几乎是从头到尾地拖着写，像细细的拖布在拖地一样，举止拖沓，殊不可奈。总在纸上拖着，感觉像春蚓秋蛇，似乎不是很美，如图8-11所示。

宋朝有两个大文人，也是大书法家，即苏轼和黄庭坚。苏轼是宋四家之首，黄庭坚是苏门四学士之首，苏轼长黄庭坚8岁。宋朝人喜欢开玩笑，师徒之间亦然。苏轼写字比较扁，黄庭坚说他写字是"石压蛤蟆"。写字像蛤蟆被压扁了，听起来很滑稽。黄庭坚擅长写草书，尤其爱绕圈，苏轼说他写字像"死蛇挂树"。蛇死了，还挂在树上，又是一种什

么样的感觉呢？戏谑之外，也可以看出黄庭坚书法使转多的特点，其用笔除了抽象的点画较多之外，提按变化小，线条粗细变化不大，如图8-12所示。

图8-11 吴说的游丝书

图8-12 黄庭坚的草书

(三)飞白

下面来看行草的第三种笔势，也是一种特殊的情况，叫作飞白。飞白，即有白在飞，也就是笔画中有墨色枯白的变化。飞白给人的感觉就像飞雪一般，在线条中丝丝缕缕地连带。如果笔画都沉实下去，就不能形成飞白，也就缺少笔法的灵活多变。有了飞白，这个字就有了虚实的对比，从而产生更好的书法艺术效果。就像风光摄影一样，有云有水，风景就有灵气，给人的感觉就非常好。飞白是怎么形成的呢？其主要的原因有三：其一，笔

画写得很快，快速就容易形成飞白；其二，用墨比较浓，墨浓了，用笔就容易滞涩，也容易形成飞白；其三，含墨比较枯，蘸一次墨书写时间长了，笔画有点拉不开的感觉，枯笔和飞白是伴生的。简而言之，产生飞白的原因，一个是快，一个是浓，一个是枯。

飞白书在行草中经常见到，明清以后的高堂大轴中就更为常见。古代还有一种专门的飞白书，即完全以飞白效果展示的书法作品。传说东汉的蔡邕创制了一种飞白书，后世多有好事者效仿，如古代的很多帝王都曾有过飞白书问世。现在来看，飞白书近似一种美术字，其艺术感染力还是有限的，有"好事者所为"之讥。米芾《珊瑚帖》中的"中"字就有飞白的形态，如图8-13所示。

图8-13 飞白

综上所述，作为行草笔势的具体形态，常见的有三类：第一类，是最常见的，叫作笔断意连；第二类，叫作游丝书；第三类，叫作飞白。以上三种笔势形态，不但在行草中多见，篆隶或楷书作品中也偶尔可见到。

二、草书的连带与章法

(一)草书的连带

草书的笔势.mp4　　草书的章法.mp4

笔势的变化，在草书中演化到极致。草书中的笔势最复杂，它不仅包括上述三种常见笔势，即笔断意连、游丝、飞白，有时还包括楷书的各种笔势。而且，草书的笔势更加酣畅淋漓、气贯长虹，有鲜明的特色。

草书和行书，合称为行草，在古代都属于草体。具体来看，草书和行书有什么区别呢？如果说行书如行云和流水一般，那么草书就像草上飞，非常地快。如前所述，楷书相当于一个人在站立，行书相当于在行走，而草书相当于在奔跑。古文中的"走"表示跑的意思，篆书的"走"下面是表示脚的"止"，上面是一个人作奔跑状，两臂甩开，动感十足。对初学者而言草书并不好学，如果楷书和行书都没学好，学草书就容易出问题。站都站不好，或者行走没学会，就要去跑，一定会跌跟头。由站立的楷书，到行走的行书，再到飞奔的草书，由静到动，笔势越来越明显。所以，草书的笔势就显得更加重要了。

草书的笔势，最突出的特点是连带。连带，就是用笔上的连贯和映带，是笔势上的衔接与贯通。这种笔势体现的原理，还是"提按"二字，只不过提按的变化和速度都增加了。如果说写行书要重点注意笔断意连，那么写草书就要强调连带，如气贯长虹，一蹴而就，翩若惊鸿，婉若游龙，如崔瑗的《草书势》所称："状似连珠，绝而不离，畜怒怫郁，放逸生奇。"草书的笔势主要是通过连带形成的，它不计笔画的起笔与收笔，甚至不计断与续，这种形态就是笔势。

草书的连带是自然的，要注意气势贯通，笔势通畅。一方面，不能为了连带而连带。辛弃疾有一首词叫《丑奴儿》，上阕称："少年不识愁滋味，爱上层楼。爱上层楼，为赋新词强说愁。"少年本来是很开朗奔放的，不会作词，还要装点愁绪，就不太自然。如果写草书为了连而连，也会十分做作，笔势就容易出问题。另一方面，要注意笔画虚实关系的处理，合理控制笔画的粗细变化，有笔画的地方要按下去，没有笔画的地方才是连带之处，这种原理叫作笔实连虚。

(二)草书的章法

最能体现笔势连带的草书，叫作"一笔书"，许多字一笔完成，通篇几乎一气呵成。有人说一笔书是王献之所创，来看他所写的《中秋帖》，如图 8-14 所示。这幅作品字势飞动，笔势连绵，可视为"一笔书"的代表作。

楷书是字字独立，行书偶有连带，草书连带渐多，一笔书则一笔完成。这个过程就是笔势逐渐加强的过程。笔势的极致情况，古人称之为"气候通其隔行"。古代的字以纵向为"行"，相当于我们现在所说的"列"。"气候通其隔行"，就是不同纵行之间的字，都有笔势的呼应和连带，"气候"就相当于我们所说的笔势。如何才能做到"气候通其隔行"呢？这其实就是章法问题。

图 8-14　王献之的一笔书

一种习惯的说法是，书法的三要素是用笔、结体、章法。从初学书法的角度来看，章法起到的作用并不明显，偏旁反而更加重要，所以，我们说初学书法的三要素是笔画、偏旁、结构。但是，从更高层次的艺术视角来看，要想让一幅书法作品十分完美，章法的作用就愈加突出了。不同书体的章法特点不同，掌握的难易程度也不同。总体来说，篆、隶、楷三种正体的章法，横成行、纵成列，比较容易掌握。一般来说，行距大于字距，但隶书字形很扁，所以其章法常见的是行距小于字距的。行书的章法稍稍解放，有列而无行者居多，注意行距和字距的协调就可以了，也不是很难掌握。章法最复杂的就是草书，之所以复杂，就是因为笔势连带的原因。要处理好草书的章法，不仅要考虑上下字之间的气势贯通，还要考虑相邻两列间的用笔变化、笔画穿插、体势呼应，要全盘协调疏密、大小、疾徐、燥润、使转、方圆、曲直、收放等各种辩证关系，只有把这些问题都把握好了，才叫作"气候通其隔行"。也只有做到了这一点，

才能达到书法艺术的最高境界。

三、提按与节奏

(一)笔势与提按的关系

在上面的内容中，以书体为线索，归纳了笔势的不同种类。无论楷书、行书，还是草书，以及篆、隶书，其笔势都是通过用笔的提按来实现的。可以说，提按是原因，笔势是结果。那么，能否用一种科学的方法，将笔势与提按加以概括呢？笔势与提按，和我们前面讲的笔画、偏旁、结构以及抑左扬右、黄金分割、空灵与饱满等问题有何关系呢？如何掌握笔势与提按的书写技巧呢？这是本部分要回答的问题。

笔势与提按是可以用科学的方法加以概括的。笔势是通过提按形成的，所以将二者作为一个变量，称为提按。这个变量是一个垂直于纸面的变量，它控制用笔上下幅度的变化，影响到笔画的粗细、断续、润涩，是笔势形成的原因。总之，它是一个上下的变量。所有笔画的空中落笔、笔入空中、顿笔，以及笔势的笔断意连、游丝、飞白、连带，都是提按这一变量作用的结果。作为一名书法学习者，完全有必要把提按作为一个专门的练习环节。如何进行练习呢？可以从三个方面入手。其一是笔入空中的训练，如"提"的收笔，这是最好掌握的一种技巧。其二是空中落笔的训练，可将"正点"这个笔画作为切入点，以此训练所有笔画的起笔，并熟练掌握。其三是笔势连绵的训练，可作横向或纵向的连续提按练习，培养手腕控制笔尖的能力，提高精确度，让笔成为手的延伸，以达到指哪打哪、控制自如的境界。前两者是基础训练，主要是理解楷书的用笔和笔势；第三点可称为高级训练，主要是行草书笔势的训练。

字是在平面上书写的，平面在数学中包括长和宽两个变量。前面各章所讲的问题，多为平面因素。结构就是二维空间分配的问题，可分解出左右关系和上下关系，其实就是长和宽两个变量。偏旁是笔画的结构，也是平面问题。抑左扬右、黄金分割以及空灵与饱满，可看作是结构的细节问题。只有笔画部分，既涉及平面的组合变化，又涉及上下的提按变量。如果掌握了提按的技巧，笔画的问题只有二维形态了，例如直和弯、起笔和收笔的方向、折角的使转等均是如此，掌握起来并不难。书法中的平面二维变量，再加上提按这个上下变量，就是三个变量。数学中把这三个变量称为长、宽、高，书法中长和宽就是平面结构中的上下关系和左右关系，而高就是提按问题。可见，书法和写字都是立体的，所谓"用笔千古不易"，就是永远都不要忽视提按这个变量。有人说写字是造型艺术，但不能把它理解为平面造型艺术，而应该理解为立体的造型艺术，就像雕塑一样。

(二)用笔的节奏

书法与雕塑还有所不同，雕塑是静态的，由三个变量组成；而书法是动态的，还有第四个变量。那么第四个变量是什么呢？就是节奏。节奏是怎么来的？就是时间的快慢变化形成的。所以，节奏这个变量的实质，就是时间变量。本章所讲的笔势，其实既包含提按的上下变量，也包含节奏的时间变量。说一个人"匆匆不暇草书"，元代的康里巎巎

"日书三万字"，唐朝的张旭写狂草"下笔惊风雨"，都是强调时间因素。说写字要有轻重缓急，轻重就是提按变量，缓急就是时间变量。时间变量再加上前述的立体三变量，书法共有四个变量，分别是左右关系、上下关系、用笔提按和节奏变化，四者缺一不可，如图8-15所示。

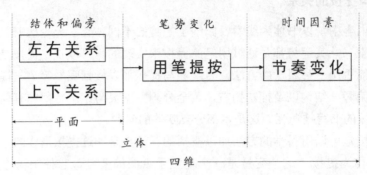

图8-15　书法四变量的关系

当代最伟大的科学家霍金，撰写《时间简史》和《果壳中的宇宙》等书，解释宇宙的秘密，将上下四方的"宇"和古往今来的"宙"融为一体，居功至伟。而其中的精华，就是空间三个变量与时间变量的统一。同样的四个变量，书法与宇宙竟然如此相似。说书法是造型艺术，不如说书法是纸上的舞蹈，这个比方更恰当。因为舞蹈是动感十足的造型艺术，与书法有很多共同点，最重要的是二者具备相同的四个变量。在交际舞中，舞蹈既有平面的旋转，包括逆时针的公转和以顺时针为主的自转，同时还有脚尖的上下起伏，再就是各种节奏变化。墨池和舞池之间，竟然如此相像。节奏本义是指按节拍演奏，本来就和歌舞有关。古代的诗词曲赋，多是配乐讲究节奏的。所以说，书法和音乐、舞蹈、文学、雕塑，都有各种联系，艺术本来是相通的。

节奏与速度有关，但同一速度不产生节奏，只有速度发生变化时才有节奏。快慢的对比就叫节奏。有的笔画要慢一些，有的要快一些，形成一种对比辩证的关系，就形成了节奏。有了节奏，就有了笔势和美感。提按产生笔势，节奏的变化也产生笔势。前面讲的飞白，就与书写速度和用墨的浓枯有关，究其根源就是与运笔节奏有关。节奏的把握是行草书章法的重要一环。颜真卿的天下第二行书《祭侄文稿》(见图8-16)，为断头的侄儿所书，起始"维乾元元年"云云，近于楷书，之后笔速加快，愈发悲愤交加，不能自已，最后变成了草书，连书"呜呼哀哉，呜呼哀哉"，仿佛心中痛楚一泻千里。这就是节奏的变化。只不过，节奏在草书中的地位更加突出，而对于楷行书而言，提按的意义就更重要了。但要想实现书法艺术的登堂入室，必须很好地把握书写的节奏。

在上述四个书法变量中，哪一个更重要呢？笔者觉得，笔势是一个字内在生命力的源泉。尤其是对于行草书而言，提按和节奏形成的笔势，是决定一幅书法作品是否有感染力的关键。从初学者的角度来看，只有掌握了提按，才能够由楷书的学习过渡到行书的学习，否则寸步难行。可以说，提按是行草书的灵魂。

图 8-16　颜真卿的《祭侄文稿》

掌握了笔势的提按，行草书的基本书写原理就掌握了。但是，对于一名行书初学者来说，最重要的问题，除了笔势提按以外，就是笔画、偏旁如何变形和组合，即如何简化连带。这就又回到了平面形态问题。在前面七章，我们学过了楷书问题，能不能由楷书的形态过渡到行草的形态呢？这个问题留给下一章来解决。

(1) 在楷书中，笔势决定笔顺，也有一些楷书笔顺受到了行书笔势的影响。
(2) 笔势的变化是通过提按实现的。
(3) 行草书的笔势，包括笔断意连、游丝、飞白、一笔书等几种典型情况。
(4) 提按、结构的二维、用笔的节奏，构成了书法的四维变量。

笔断意连与笔实连虚

行草书的笔势是怎么体现的呢？最重要的就是笔断意连。所谓笔断意连，就是笔画虽然断了，但是笔意没断，也就是说，笔势依然连带着，只不过在笔画上看不出来。笔画虽然断开了，但是在书写材料的上方，还是在连续地书写，并没有影响速度，只不过有了粗细的变化以及断续的形态而已。

行草书的连带需要自然而然，要注意气势贯通、笔势通畅，不能为了连带而连带。否则会十分做作，笔势就容易出问题。如何做到连贯自然呢？就是要注意笔画虚实关系的处理，合理控制笔画的粗细变化，有笔画的地方要按下去，没有笔画的地方才是连带之处，这种原理叫作笔实连虚。

案例点评：

所谓行书，就是行云流水之书。无论是天上的流云，还是地上的流水，都不能停顿。同时，它们的飘移和流走，都是非常自然的。所谓自然，就是本来的样子。自然是书法用笔中非常重要的概念，用笔做到"行到水穷处，坐看云起时"，就达到了自然的境界。

思考讨论题：

1. 何谓用笔的自然，如何在行草书中体现？
2. 举例说明笔画和笔意是什么样的关系。

笔断意连的训练

基本方法：

首先，练习画横向连续起伏的波浪线，尽量要均匀，之后逐渐加以提按动作，将波谷逐渐断开，然后加快速度。

其次，再变成纵向的练习，其原理与横向波浪的练习一致，通过这一方法练习提按技巧，理解笔断意连。

思考讨论题：

1. 行书的笔势如何控制？
2. 永字八法是如何通过提按体现笔势的？

复习思考题

一、基本概念

笔势　笔顺　提按　笔断意连　笔实连虚　飞白　游丝　连带　节奏　书法四变量

二、判断题（正确的打"√"，错误的打"×"）

1. 笔势决定笔顺。　　　　　　　　　　　　　　　　　　　（　）
2. 提，指的是收笔出锋。　　　　　　　　　　　　　　　　（　）
3. 游丝书和飞白书都是笔势变化的精彩体现。　　　　　　　（　）

三、单项选择题

1. 笔顺规则的基本原理是（　　）。
 A. 用力方便　　B. 书写快捷　　C. 用笔简化　　D. 有关规定

2. 与提按有关的一维是()。
 A. 节奏的变化 B. 结构的左右关系 C. 结构的上下关系 D. 用笔的变化
3. 一笔书指的是什么书体？()
 A. 章草 B. 行书 C. 游丝书 D. 今草

四、简答题

1. 笔势和笔顺有何关系？
2. 笔顺的基本规则是什么？
3. 用笔、结构、章法有何关系？
4. 什么是用笔的节奏？

五、论述题

结合书写体会，说明提按和笔势有何关系。

第九章 行草元素

学习要点及目标

- 行书和楷书的关系。
- 行书的 16 种元素及其四类归纳。
- 行书元素在偏旁中的具体表现及其学习技巧。
- 草书的类别。
- 草书符号的记忆。

核心概念

行书元素　使　转　简　连　章草　今草　狂草　反正点　反反点

如何写好行楷

行楷具备了行书和楷书的双重特点,是二者的结合。行书占多少,楷书占多少呢?这个问题因人而异,因为在楷书、行书、草书之间,行书是过渡,行楷偏向于楷书,就多了一些楷书的成分。这是没有一定之规的。不过,从一般情况来说,楷书占八成左右是最常见的行楷,也就是说,要重点学习楷书占 80% 的行楷。这样,我们前面所学的关于楷书的知识几乎就都能用上了,可以说,现在已经学完了 80% 的行楷问题,而作为行书的特征,只有 20%,也就是两成。所以学行楷,只需要复习学过的 80%,再学新的 20%。这就是我们学习行楷的思路。

(资料来源:入青. 书法好入门[M]. 大连:大连出版社,2016.)

按照上面的思路,来学习行书元素。作为楷书,一笔一画,有笔画之分,但是作为行书,经常把几个笔画连在一起,姑且把它叫作元素。行书有多少和楷书不一样的元素呢?我们归纳为 16 种。16 种有点多,把它合并为四个字:第一个字,叫作使;第二个字,叫作转;第三个字,叫作简,简化的简;第四个字,叫作连,连接的连。每一个字,引申出四种典型的元素,总数为四四一十六。这 16 种元素的组合列表,我们称之为行书元素表。

第一节 行　　书

一、从楷书到行书

(一)元素的概念

衡量书法有两个标准，一个是实用的标准，一个是艺术的标准。最实用的书体是什么？最能体现艺术情感的书体又是什么呢？其答案，前者是行书，后者是草书。行书最实用，日常所说的连笔字，主要就指行书。而草书是艺术中的艺术，书法的本质是"达其性情，形其哀乐"，最能表现一个人情感的书体就是草书。行草的灵魂就是"提按"二字，在掌握了提按以后，如何对行草了然于胸呢？让我们再由动态回到静态，来共同学习本章"行草元素"。

首要的问题是，什么叫元素呢？这里借用的是化学的概念，化学有《元素周期表》，所有的物体都是由这100多种元素构成的。按照中文的解释，元是本来，素是要素，元素就是本来的要素。行草元素，就是行草书独具的基本要素。在考察行草元素之前，需要明确行草和楷书的关系。本章只分析静态的层面，要联系前面所学的内容，一以贯之地学习。

(二)行书的分类

行书并不是一种独立的书体。古人说，书法有四体，即真、草、篆、隶。真书就是正书，也就是楷书。真草篆隶中，并没有行书的名称。唐朝人把楷书叫正体，把行、草二体都叫草体，也就是说在唐人眼里，草体是包括行书和草书的。但是，行书是不是都包括在草书之中呢？先来看到底什么叫行书。所谓行，就是行走的行，也就是行笔的行。前文已经明确，甲骨文中"行"字就是个十字路口，把它变成一个动词，就表示在路上走。所以，行书就是"行云流水之书"。我们看行云，看流水，无须臾片刻之停顿。古希腊的哲学家赫拉克利特说："人不能两次踏入同一条河流。"而中国春秋末年的孔子也在讲："逝者如斯夫，不舍昼夜。"水流不止，但此水已非彼水。为什么呢？因为时间发生了变化，你所踏入的河流已经不是前一条河流了。同样，云朵也不是静滞不动的，我们常说"观潮起潮落，看云卷云舒"。行书就是这样一种书体，它和楷书以及篆隶不同，笔势不能停，前一笔接后一笔，左一个偏旁连右一个偏旁，全都连起来，气势飞动，一以贯之。

那么，行书分几种呢？如上所讲，它本非完全独立的书体。行书中偏向于楷书的，叫作行楷；偏向于草书的，叫作行草。那么问题来了，行楷和行草有区别，要想把平时的字写好，哪一种更实用、更重要呢？答案一定不是行草，因为很多草书让大家不易识别，脱离了实用的原则；而行楷既整洁又快速，兼具二美，所以是最实用的。既然要重点学行楷了，那么行楷到底是行书还是楷书呢？应该说，它既不是行书，也不是楷书，因为它叫行楷。既然叫行楷，就一定具备了行书和楷书的双重特点，是二者的结合。问题是，行书占多少，楷书占多少呢？这个问题因人而异，因为在楷书、行书、草书之间，行书是过渡。

偏于草书的就是行草，可以多一些草书的成分。相反，偏向于楷书的，就多了一些楷书的成分。这是没有一定之规的。不过，从一般情况来说，楷书占八成左右是最常见的行楷书。也就是说，要重点学习楷书占 80%的行楷。这样有一个好处，就是我们前面所学的知识几乎就都能用上了，可以说，现在已经学完了 80%的行楷问题。

(三)行书和楷书的区别

这里，再把行书和楷书进行对比，看看二者有何意象区别。作为楷书，每个字都得是楷则、楷正、楷模，就是一笔一画地写，一笔不苟。如果写楷书时着急忙慌、心遽体留，那是写不好字的。要想写好楷书，就要"凝神静虑，如对至尊"，就像对方是皇帝，你要认真地对待，否则有欺君之罪，承担不起。而作为行书，它的特点就是把笔画和偏旁连起来，笔势连接，因势利导。作为楷书，相当于这个人在站立；作为行书，相当于人在行走；如果是草书，就是人在奔跑。一个人站不稳，如何能走呢？反过来说，一个人既然已经站稳了，就应该"行有余力，则以学文"。楷书写好了，把笔势连起来，就过渡到了行书。

打第二个比方。楷书相当于一个人，长得很帅，比例协调，仙风道骨，这样的人叫作有风骨。一个字，要想写好看，也要先有风骨。什么是风骨呢？如果联系前面所讲，就是主笔与结体问题，就是间架结构问题，就是宁上勿下、宁左勿右、宁紧勿松问题。但是一个人光有骨头行不行呢？不行，还要有肉。古人说得好，一个字"微肉多骨者"叫作筋书，"微骨多肉者"叫作墨猪。我们总不希望写字没有骨架，骨和肉都很重要，不可偏废。写字一定要骨肉停匀、相得益彰，这就是行书的要领。

再打第三个比方。写散文的基本要求是"形散而神不散"，散(sǎn)者，散(sàn)也，古人说"欲书，先散诸怀抱"。在行楷中，楷书成分相当于一个字的"形"，而行书成分相当于一个字的"神"。通过楷书，解决了一个字的间架结构问题，也就是解决了形的问题，这个字已经具有了静态的美。然后，再由行书来解决一个字的神的问题，让这个字的字势彻底飞动起来，通过笔势、提按，让笔画之间形成呼应关系。只有这样，一个字才能形神具备，动静相宜。所以，行楷审美的关键，就是形神关系问题。

既然偏向于楷书的行书叫行楷，常用的行楷书中的楷书成分以 80%为基准值，即楷书占八成左右，而作为行书的特征，只有 20%，也就是两成。所以学行楷，只需要复习学过的 80%，再学新的 20%，那么行楷学习就八成差不多了。这就是我们学习行楷的思路。

二、行书元素的种类

(一)行书元素表

按照上面的思路，来学习行书

行书元素之一：使.mp4

行书元素之二：转.mp4

行书元素之三：简.mp4

行书元素之四：连.mp4

元素。为什么叫元素而不叫笔画呢？因为作为楷书，一笔一画，有笔画之分，但是作为行书，经常把几个笔画连在一起，姑且把它叫作元素。行书有多少和楷书不一样的元素呢？本书归纳为 16 种。16 种有点多，把它合并为四个字：第一个字，叫作使；第二个字，叫作转；第三个字，叫作简，简化的简；第四个字，叫作连，连接的连。每一个字引申出四

种典型的元素，总数为四四一十六。这 16 种元素列表如下，把它叫作行书元素表，如图 9-1 所示。

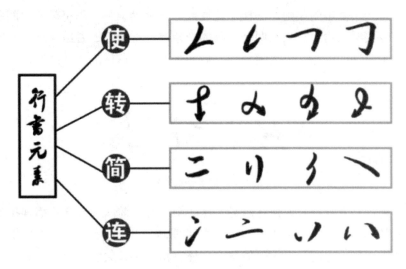

图 9-1　行书元素表

(二)行书元素之一——使

16 种行书元素的第一组，称为"使"。使是什么意思？孙过庭在《书谱》中认为，写字无外乎四个本领，即"执、使、转、用"。用是用笔，执是执笔，使和转形成对应。草书和行书，非常注重"使、转"二字。孙过庭指出楷书和草书的区别是，楷书"以点画为形质，以使转为情性"，而草书正好相反，"以使转为形质，以点画为情性"。使和转相辅相成，虽然连用，但含义不同。转很好理解，就是转圈。而使是和转形成对比的一个概念，就是折，孙过庭对其的定义为"所谓纵横牵掣是也"。也就是说，一个字形成的折角就是使，作为动词的意思就是折过来，折过来就是"纵横牵掣"。现在也有"转折"这个词，是典型的偏义复合词，其意思偏向于折，而往往丢失了转的含义。我们概括的永字八法中，没有弯这个笔画名称，而是将其包含在折里面，这就和"使、转"连用有关。使就是折，只不过现在叫折，古代叫使。这种带折的元素，我们叫作使元素，共选四种，其形状如图 9-2 所示。

使的第一种元素，主要是撇接横的简化，也包括反点和横的简化。把两个笔画合二为一，这样既节省了时间，又连贯了笔势，形成了一种元素。为什么要简化呢？比如，一个人要出去买东西，首先得出去，然后再回来，假如他直接不出去，是不是就节省了时间呢？所以说，行书中有一个特点，很多的撇突然之间消失了。写字一定要先左后右，这是由右手写字的生理习性和笔顺原则所决定的，也是为了连贯快速。而撇违背了笔势，浪费了时间，所以行书中经常把撇收回来，变成了类似反点的形状。然后，顺着原路回去，接上了横。怎么接呢？不能为了接而接，而应该尽量地接近于原来的形态。在国画中，有两种基本的方法，第一种叫作工笔，写楷书一笔一画，非常像古代的工笔画；第二种叫作写意，写意画包括小写意和大写意，写行书相当于小写意，写草书相当于大写意。几笔下

来，栩栩如生，这就是大写意；用笔稍多一些，就是小写意。把撇和横的形态连起来之后，一定要接近于楷书的形状，相当于准确的写意，不能似是而非，或者背道而驰，把形状写散了。这是一个基本的原则。怎样才能连接好两个笔画呢？先将撇的中间向下弯一点点，横的中间也要向上弯一点点，两个笔画的开始有些重合。二者组合起来，就像捕鱼的海鸟已经做好了俯冲的姿态，一个尖角嘴，后面是两翼，仿佛准备从高空进入海里去捉鱼的样子。

图 9-2　行书的使元素

这样的一种行书元素符号如何运用呢？比如金字旁，前两画是撇跟横连接，完全可以写成这种元素的形态，这样写字的速度会变得非常快。再如"生气""牛年"等字，撇和横都可以这样连接。用此元素简化的偏旁，还有角字头、欠字旁、食字旁、鱼字旁、牛字旁、矢字旁、句字框等。此外，反点和横的连接，也可以简化成这一元素符号，但仅限于一个偏旁，即秃宝盖。写秃宝盖的行书，左边"小写意"一下，反点接上横钩，把点和横黏合在一起。上述形态可作为一个单独的训练单元，作为使元素中的一种，如图 9-3 所示。

图 9-3　第一种使元素的运用

下面来看使的第二种元素。它和第一种元素的形态正好相反，二者一个力感向内，一个张力向外。具体来说，它包括几组简化符号。第一组是撇和点的简化。撇和点如何简化呢？举例来说明。首先是木字旁，它左侧的主笔发生了变化，撇收回去了。撇收回去之后，横跃升为主笔，而撇跟点通过写意的方法，一笔就完成了。类似的，还有禾字旁、米字旁等，只要遇到这种情况就可以这样写。最有特点的一个是示卜旁，它完全打乱了笔顺，一个点接一个横，然后，把横接上了竖，而把撇和另外的点写意化地连出，示卜旁的行书就完成了。此外还有竖心旁，也用了这种元素。反点和正点连在一起，非常地写意，抑左扬右的美感没有变，但是连接的符号变了，这就是一个元素的作用，如图 9-4 所示。

使的第三种元素，相当于横折。横折非常好理解，和楷书的原理一样，先停住，再拐个弯就可以了。那么，这个元素又有什么意义呢？它和折不尽相同，含义更广泛。来看口字旁，上面几乎没变，但是下半部分的右侧是弯的，和下面的横形成折角，它将右侧的竖

和下端的横合并在一起。"口"的外形，要尽量接近于"框扁竖斜"，这也是一种写意。再如石字旁，除了"口"的连带之外，横和撇经常连在一起，那这个也相当于这种元素符号，它比楷书中折的意义更宽泛了。又如，行书中"王"字旁的第一横和竖经常相连，之后再写中间的横，打乱了笔顺，为什么呢？就是因为这样节省了时间，加快了书写速度，也就是提高了书写的效率。这个元素，可以理解为折的变化形态，如图9-5所示。

图9-4　第二种使元素的运用

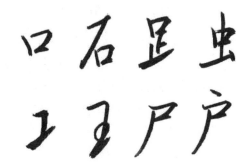

图9-5　第三种使元素的运用

使的第四种元素，就是横折钩。横折钩在楷书中学过，为什么在行书中又出现一次？它跟楷书又有什么区别呢？其实这也涉及楷书中的笔画名称问题。"日"字的第二个笔画，到底是横折还是横折钩呢？按照有关规定，这个笔画的准确叫法应该是横折，而不是横折钩。但为什么很多人把它写成横折钩呢？因为楷书中使用了行书的笔画。行书中的这个笔画，是可以让笔画之间有连带的，连带形成了一个钩。这个钩有两个作用。第一，它把方向转过来了。比如我们开车，进入一个胡同，一会儿还要出来，当我们办事情的时候，完全可以把车头先转过来，这样出来就很方便了。也就是说，这个钩起到了把车头先调过来的作用。第二，更重要的是，钩可以展示一个字的风骨。写字要有风骨，什么叫风骨呢？形而下一点来说，就是通过棱角来实现骨力，有钩就显得有力量。正如西晋书法家索靖写字有力量，被称作"银钩虿尾"，就像金属银钩，就像蝎子摆尾，很有力量。所以，钩既解决了力量的问题，同时又实现了笔势的连贯，在动态和静态两个方面，都让这个字变得更美了，如图9-6所示。

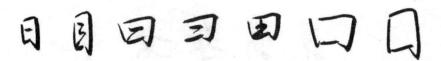

图9-6　第四种使元素的运用

(三)行书元素之二——转

下面来讲行书元素表的第二大类——转。什么叫转呢？转(zhuǎn)就是转(zhuàn)，二者一音之转，它是个多音字。怎么转呢？分四组元素：第一组，逆时针旋转 90°；第二组，顺时针旋转 90°；第三组，顺时针旋转 180°，完全转过来；第四组，顺时针倒着转 90°。这都是指什么呢？其实，这四个元素并没有太多新的东西，只是笔势连接形成的一些形态而已，如图 9-7 所示。

图 9-7　行书的转元素

比如转的第一个元素。提手旁的行书，右上角就是逆时针旋转 90°的元素。这个位置横要翻上去一些，上面的竖去接它，二者就产生了一定的呼应关系，把它作为一个元素。再如写车字旁，连续地形成这样的两组元素符号；牛字旁、弋字框、戈字框等的右上角，都是这样一种最基本的旋转关系。此处最需要注意的，就是上一章所强调的"提按"二字，要做到笔断意连、笔实连虚。也就是说，中间连接的地方不要太实，要放松，要提起笔来，可以写成飞白，可以写成游丝，也可以写成笔断意连，如图 9-8 所示。

图 9-8　第一种转元素的运用

下面来看转的第二种元素。举又字旁，因为抑左扬右，捺要变成点，撇和点的连接，就是顺时针旋转 90°的元素符号。撇的弧度稍大一些，越来越轻，抬起笔来，笔断意连，然后再落下去，空中落笔，这个元素就完成了。再如文字旁、女字旁，也都是这样的组合元素。至于子字旁、牛字旁、提手旁、车字旁的左下角，也属于这种情况，但是收笔的方向不再是右下角，而是右上角，而且收笔不是顿下去而是提起来了，如图 9-9 所示。

图 9-9　第二种转元素的运用

第三种转的元素，是第二种的变形。把第二种再继续转，由旋转 90°变成 180°，就变成了该元素。举两个例子。第一个就是刚才说的王字旁，它的中间部分，先写竖后写横。写竖的时候先把它落下去，然后像钩一样再抬起来，到写横的时候再用力按下去，然后再旋转，并像撇一样抬起来，这个部分就是转的第三种元素。最后再通过先按后提写出提，这个偏旁就完成了。通过这样一组提按关系，这个字就非常流畅简洁了。当然，王字旁要宁紧勿松，中间封闭的空间要把它变紧，而且因为右边靠近字中间，所以右面的空间就更紧了。第二个就是田字旁，中间部分与王字旁一样，也是打乱笔顺，先写竖后写横，这样比较节省路程，提高书写的速度，如图 9-10 所示。

图 9-10　第三种转元素的运用

第四种转的元素，顺时针从右下角倒着旋转 90°。它也是自然地连接，中间要把笔提起来。比如贝字旁和页字旁，横折与撇的连接，就是这种元素，要自然而然地连接。什么叫自然呢？自是本来，然是样子，自然就是本来的样子。比如，"水往低处流"，水本来就应该往低处流，所以说，往低处流就是水的自然形态。明白了"提按"二字和笔断意连，这种元素便无师自通了，如图 9-11 所示。

图 9-11　第四种转元素的运用

(四)行书元素之三——简

下面来看行书的简元素。所谓简，就是简化。行书，得简易之道，能简则简，大道至简。前面所讲的使和转，也属于一种笔画组合的简化，而作为一组元素的简，特指同一种笔画的简化，主要是横、竖、撇、捺四个笔画的简化，也可称为相似性简化。它包括四组元素，即两个以上横的简化、竖向笔画的简化、撇的简化，以及长捺变成反捺的简化，如图 9-12 所示。

图 9-12　行书的简元素

简元素的第一种，是两个以上横的简化。"以上"是"以及其上"的意思，"两个以上"是包括两个的，如果不包括叫"之上"。两个以上的横可以作为一个单元来看待，所以说是一个元素。如日字旁的行书，把横折加上钩，这是一个元素，接下来再连贯，两个

横借势提按，浑然一体，又构成了一个元素。这里要注意，元素只是一种分析方法，虽然"日"字由不同的元素组接而成，但书写时不能把它肢解开，而应把笔画或元素连贯起来，一气呵成，如行云流水。同理，月字旁有两个横组合在一起，目字旁、且字旁有三个横组合，具字旁、直字旁、真字旁有四个横组合，都可视为一个元素，如图9-13所示。

图9-13　第一种简元素的运用

再来看第二种简元素，即两个竖向笔画的连接。之所以称"竖向"，是因为这些笔画不限于竖，还包括撇、竖弯。比如皿字底、血字旁中间的两个竖可以相向连缀，形成一个元素符号。而"介、齐、川"等字则把撇也与竖组合在一起，"四、西"等字把撇和竖弯组合在一起。因为撇容易浪费时间，所以把它变成了短竖，一个右盼，一个左顾。独体的"四"和"西"字也可以这样简化，古代行楷中常见这种写法，如图9-14所示。

图9-14　第二种简元素的运用

简的第三种元素，是两个以上撇的连接。我们讲过，撇是行书中变化最大的笔画，为节省书写时间，提高书写效率，所以，很多偏旁的撇消失了。如果是两个以上的撇的组合，更应该如此。例如，双立人、绞丝旁、三撇，都是把撇简化改造，变成了两个反点状的形态，从而形成自然而然的连接，将其作为一个元素，如图9-15所示。

图9-15　第三种简元素的运用

简元素的第四种，就是捺的变化。捺经常可以写成长点，这个长点就叫作反捺。反捺，就是把捺反过去了，弧度由向上变成了向下。为什么要反过去呢？这里涉及一个问题，即一个字的主笔不能有二虎相争的形态，经常表现在右侧，一定要燕不双飞。燕就是燕尾，相当于燕子的剪刀尾，"蚕头燕尾"是宋高宗在《翰墨志》中形容颜真卿楷书特点时打的一个比方。后来，燕尾在楷书中成了捺的代名词，一个字不能有两个捺，就叫燕不

双飞。这是因为同侧主笔的排他性，所以既然已经有了一个捺，另外一个就得收回来，收回来的，就叫作反捺。这样一收一放，一擒一纵，形成一种对比关系。比如，"达、这、迷、送、食、餐"等字，总得有一个偏旁将捺变成点，否则就不好看。在行书中，捺的变化比较灵活，如果只有一个捺，也经常可以变成点，并不具有书写形态的唯一性。但有一种情况除外，即从章法的角度来考虑，相邻字之间，最好不要太雷同，要有所变化。如"齐天大圣""天人合一""春天来了"等短语，如图9-16所示。

图9-16　第四种简元素的运用

(五)行书元素之四——连

最后一组元素叫作连。什么叫连呢？连就是连接。这里所说的连，是指以连为主要特征的笔画之间常见的组合符号，我们称之为"连元素"。具体来说，连元素分为四种，包括上下的连接和左右的连接两大类，如图9-17所示。

图9-17　行书的连元素

连的第一种元素，就是点和提的连接。如两点水、三点水，就包含了这种元素。这是一种上下的连接，与楷书相比，点的收笔顿住之后，又提笔出锋，以与下端的提相连。而下端提的起笔，与其空中落笔相接。需要注意的是，因为气韵生动的要求，楷书中提的起笔要作钝角，在行书中也有气韵生动的要求，所以稍作停顿，形成内圆外方之势。这样，就实现了点和提的笔断意连。如图9-18所示。

图9-18　第一种连元素的运用

连的第二种元素，是上下的另外一种连接，即点和横的连接。这种元素与上一种比较相似，点的书写没有变。点的尾巴甩过来，横的起笔接过去，形成一种呼应关系。横的起笔要求，与上述提的起笔是一样的，也是内圆外方。具有这种元素的偏旁，如点横头、言字旁、走之旁，都非常典型，其他如宝字盖、学字头、党字头、雨字头等，楷书中属于具有"一堆秃宝盖"特征的点系列偏旁，它们也都属于这种上下的连接，如图9-19所示。

图9-19　第二种连元素的运用

连的第三种元素，是倒八字的连接。楷书中的倒八字，是正点和短撇的组合。因为点在左方，不利于行书的笔势，所以要加以变形。具体的方法就是把点变成右转的形态，这种形态近似于把正点反过来，姑且称之为"反正点"。之后，再向右上方出锋，与右侧的撇形成呼应。为了气韵生动，撇的起笔也要稍顿，形成内方外圆的形态，其原理与提的起笔相同。例如火字旁、党字头、学字头等偏旁，以及"兰、羊、平"等字中，都有倒八字，都可以简化成这样的一组元素，如图9-20所示。

图9-20　第三种连元素的运用

连的第四种元素，是正八字的变形。正八字是短撇和正点的组合，为了快速起见，把左边的撇变成弧度向左的"反反点"，然后出锋。为了和这个出锋形成照应关系，右侧点的收笔有时也可以向左稍出锋。这样的一种组合元素，书写起来就比较快捷流畅。例如穴字头、雨字头等偏旁，以及"六、共、其、具、真、典"等字都具有这种形态的元素。此外，心字底、四点底属于特殊的情况，左面的反点要变成"反反点"，与正八字的撇的变形是一样的。而为了和右边的笔画组合为一体，心字底中间的一个正点，以及四点底中的两个正点，都要变成弧度向右的"反正点"。因为点比较多，所以连带一定要自然，如图9-21所示。

图9-21　第四种连元素的运用

三、行书元素的简化

(一)行书元素六重点

行书元素的简化.mp4

到此为止，已经讲完了行书和楷书最主要的形态差异，共由 16 个元素组成，归纳为使、转、简、连四组元素。这么多的元素，有些不好掌握，是否可以再简化呢？应该可以，但前提是要对行书的提按深入理解，能够做到驾轻就熟。如果除了笔断意连形成的元素形态之外，行书元素表中就只剩几个比较难掌握的了，我们称之为行书元素六重点，如图 9-22 所示。

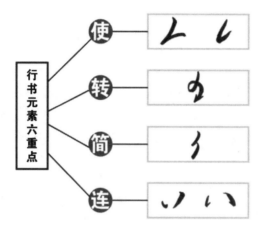

图 9-22　行书元素六重点

下面来对上面所选偏旁加以分析。第一个就是短撇或反点和横的简化，属于使元素，其要领是把短撇变成反点的形态。第二个是撇或反点和正点的组合，也属于使元素，其要领是把撇或反点变成"反反点"。第三个是竖和横的组合连接，属于转元素，其要领是笔断意连，近似于一个反点与一个正点的组合。第四个是两个撇的简化，属于简元素，其要领是把撇写成反点的形态。第五个是倒八字的组合，属于连元素，其要领是把正点变成"反正点"。第六种是正八字的组合，也属于连元素，其要领是把短撇变成"反反点"。

(二)行书元素中的四种点

行书元素六重点是否可以进一步归纳呢？把它们再分解便会发现，如果去掉楷书中熟悉的撇，其余笔画只剩下点及其组合变化了。这些点的组合变化有多少呢？答案是四种，即正点、反正点、反点、反反点。反正点，就是正之反；反反点，就是反点之反。这四个点可以排成一个序列，两两一对，互为关联。如正点和反正点是反相的一对，反点和反反点也是一对反相的组合，而正点和反点是旋转 90°的关系，反正点和反反点也是旋转 90°的关系，如图 9-23 所示。

(三)行书元素的简化方法

这四个点还可以再抽绎，把它再简化为一个笔画问题，哪一个最重要呢？这个笔画就

是正点。正点会了，反点就会了；反点会了，反反点就会了；反反点会了，反正点就会了。它们一环扣一环，书写的道理是一样的。一个正点会了，所有的点就都会了，依然是"心有灵犀一点通"。为什么呢？因为这些点的形态都具有尖而弯的特点，所有的起笔全是空中落笔，所有的行笔都是弯的，只不过注意一下方向和弧度就可以了。

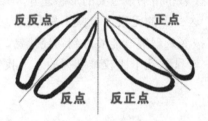

图 9-23　行书元素的简化

到此为止，我们把行书的 16 种元素压缩为六个重点，又进一步归结为四种点的形态问题，最终抽绎出一个正点，真正做到了大道至简，并与楷书在基本笔画和元素方面实现了统一。可以说，正点会了，四种形态的点就都掌握了，进而行书元素六重点就掌握了，进而可以掌握 16 种与楷书不一样的元素，再加上前面所学的提按技巧的训练，以及楷书所占的 80%内容，行楷就尽在掌握之中了。

第二节　草　　书

一、草书的类别

(一)草书的基本特点

常见偏旁的草法.mp4

下面要由行书过渡到草书，看看最快速、最复杂、最能抒情达性的草书如何来鉴赏和学习？一般来说，书法的学习有两条线索：一条是正体的线索，即由楷书到隶书，再上溯到篆书；另一条是由楷书到行书，再由行书到草书。在第二条线索中，行书又包括行楷和行草，有一个由易到难、循序渐进的过程，先学行书占 20%的行楷，然后逐渐增加行书的成分，也就是连笔和简化越来越多，这也就是增加草书的成分，最终过渡到草法的学习，达到自由王国的境界。虽然草书不适合初学，但是如果具备了一定的楷书和行书的基础，就可以学草书了，其原因有二。其一，每个人在成长的过程中，都有一种写连笔字的愿望，它是和青春期相伴而生的。其二，草书是各种书体的最高境界，是书法中的书法、艺术中的艺术、哲学中的哲学、文化中的文化，甚至有人说不学草书就枉学书法。有鉴于此，有必要对草书加以介绍。因为草书不适合初学，所以如何在最短的时间里了解草书呢？应从两个方面入手：一是草书的类别问题，二是草书的识别问题。一般认为草书有三个类别，即章草、今草和狂草。

(二)章草

章草是最古老的一种草书，它是与隶书相伴而生的。篆书太过复杂，与实用渐行渐

远，所以一方面变成简易的隶书，另一方面则日渐草率，产生了草书，这就是带有隶书笔意的章草。何谓"隶书笔意"呢？这就是章草最大的特点，它像隶书一样，每个字都是扁而独立的，并有雁尾(按：不同于楷书的"燕尾")的孑遗。成熟的隶书，是扁方的，最大的特点就是蚕头雁尾。雁尾的收笔是尖的，但行笔和收笔之间的夹角是圆的，仿佛大雁的尾巴。章草的墨迹传世不多，下面列举元末明初宋克的章草作品，其"击石波"最为明显，如图 9-24 所示。

图 9-24　宋克的章草

章草对隶书的这一特点进行了改造，把行笔和收笔之间的夹角变成了折角，这对后来楷书的捺产生了重要的影响，二者异曲同工。具体来说，古人将章草的这一特点称为"击石波"，或者"激石波"，就像石头打在波浪上，打水漂，快速飞出。击石波，给人感觉既轻盈又有力量，是一种阴阳和合的美。

(三)今草

章草之后就是今草，"二王"即王羲之、王献之父子所擅长的就是今草。同章草相比，今草不再字字独立，而是笔势连绵，比行书更具气势。今草相当于"新草"，它是相对于章草的古老而言的。这种书体就是从魏晋时代开始流行的，当时经常说某某工善"草隶"，草隶就应该与草书有关。魏晋时代距今已经两千来年，为何还称这种草体为今草呢？这与这种书体的极受欢迎和成熟有关。极受欢迎，是指从汉末开始的草书热，一直持续到两晋南朝，东晋时代士大夫写信都用草隶，"尺牍书疏，千里面目"，见字如见人，草书写不好便不风雅，为清流阶层所不齿。"东晋士人，互相陶然"，就包括这种今草风尚，全社会形成一种风潮，其成熟与持久便可以想见了。两晋时代，书体演进已经完成，"今草"的名称便超越时空，固定下来。由"二王"到宋代的米芾，再到明清时期的草书

流派书风,大部分都是今草,今草是草书的主流。下面以王羲之的《十七帖》为例,来看今草的特征,如图9-25所示。

图9-25 王羲之的《十七帖》

(四)狂草

把今草速度再加快,进入到驾轻就熟、物我两忘的境界,这种书体就是狂草。狂草就像层峦叠嶂般连绵起伏,气贯长虹,笔惊风雨。草书最能表达一个人的情感,而狂草更是登峰造极。古代狂草的杰出代表书家是唐朝的张旭和怀素,他们俨然成为汉唐气象的代言人。张旭被称为草圣,传说他喜欢喝酒,喝完酒之后写字,在墙上题壁书。有一天没有带笔,怎么办啊?他把头发蘸到墨里,蘸完之后在墙上写,下笔惊风雨,确实不一样,有惊鬼神之势。"自称臣是酒中仙,张旭三杯草圣传",这就是张旭的狂草。怀素是个和尚,与张旭并称为"颠张狂素",可见他写草书也是如醉如痴、如癫如狂。不过,六根清净的和尚写狂草,却遭到了大文豪韩愈的激烈批评。韩愈是中唐人,比盛唐的张旭晚,与他同时代有个写狂草的高闲,韩愈与他道别,作《送高闲上人序》大批之,可谓畏友。韩愈这个人很直率,他批评高闲的同时,盛赞张旭,也表达出草书的本质特征。引文如下。

 往时张旭善草书,不治他伎,喜怒、窘穷、忧悲、愉佚、怨恨、思慕、酣醉、无聊不平,有动于心,必于草书焉发之。观于物,见山

水崖谷、鸟兽虫鱼、草木之花实、日月列星、风雨水火、雷霆霹雳、歌舞战斗，天地事物之变，可喜可愕，一寓于书。

最后四个字，"一寓于书"，就说出了草书"达其性情，形其哀乐"的特征。我们来看传为张旭所作的《古诗四帖》，如图9-26所示。

图9-26　张旭的《古诗四帖》

二、草书的识别

可能有的人急于关心草书怎么学，甚至会问，草书能学会吗？能学好吗？《西游记》给我们的启示就是，没有过不去的火焰山。凡事都有规律，如果做不好，就是没有找到规律。草书是有规律的，一方面涉及形而上的审美规律，这是高妙的，古人感慨书道玄妙难名就与此相关；而另一方面，就是草法的规律。草法，就是草书的写法，具体来说，就是一个字或偏旁如何连起来，可称为草书元素。

就像行书元素一样，草书是否有草书元素表呢？如果想列，一定有的，但这个元素表一定是非常复杂的。因为草书本身具有汪洋恣肆的特点，所以每一个字或偏旁，可能都有多种草法，变化多端，因人而异。那怎么办呢？我想还是推荐两本书吧。一本叫《草字汇》，关于每个字古代书家如何写草书，一览无余；另一本叫《标准草书》，为民国时期的著名书法家于右任所创。后者对于初学者来说尤其值得关注，且不评价该书的选字和风格，仅就其方法而言，对初学来说还是比较科学的。以偏旁为单位来记草法，每一个偏旁先取一个标准，这个标准应该是简便流畅、实用易记的，这就是《标准草书》的方法价值。根据这一方法，我们结合前文总结的"偏旁八系列"，对高频偏旁的草法归纳为如图9-27所示，作为本书的入门引导。至于各种偏旁的草法以及每个字或偏旁的不同草法，本书就不涉及了。

作为一个书法爱好者，如果不学行草，那么不是脱离实用，就是脱离艺术，这就是枉学书法。可以说，行草书得绚烂之极，有一种非常沁人心脾、撼人心灵的动态美。不过，五体书还有两种，就是篆书和隶书。与行草书正好相反，篆书和隶书得静美之极，这也是审美上最复杂的两种书体。如何来鉴赏篆书和隶书呢？这就是本书最后一章的任务。

目—代表目字符，包括：目、日、口、田、隹、西、
爪、卂、厶、罒、與、匆、百、冂、彐

通用符号	字符	单草	旁草	字 例	字符	单草	旁草	字 例
つ	目	目	ろ	具	厶		乞	矣
	日	ろ	糸	景 乙星	罒		逐	还還
	口	ロ	弓	吕	與		ろ	誉譽
	田	田	ろ	異	匆		ろ	刍芻
	隹	乞	ろ	集	百		ろ	夏
	西	ろ	ろ	要	冂		ろ	骨
	爪	ん	ろ	受	彐		ろ	寻尋
	卂		彝	彝				

图 9-27　标准草书偏旁举例

本章小结

(1) 行书包括行楷和行草，行楷为最实用的书体，其中八成可借鉴楷书的特点。
(2) 行书元素，共分为 16 种，包括使、转、简、连四类。
(3) 行书元素可简化为六重点，进而总结为四种点的变化，最后归纳为正点问题。
(4) 草书包括章草、今草、狂草，草法识别有一定的规律。

实训案例

《兰亭序》中的 21 个"之"字

图片资料：

案例点评：

王羲之的《兰亭序》被称为"天下第一行书"，此帖连落款一共出现了 21 个"之"字，形态迥异，各具风采。王羲之把行草书推到一个新的高度，获得"书圣"的美誉。从"之"字的丰富变化便能够看出其独特的美感，这种美感是其他书法家无法比拟的。

思考讨论题：

1. 从点的角度分析《兰亭序》中"之"字的变化。
2. 从捺的角度分析《兰亭序》中"之"字的变化。

行书中反捺的变化

基本方法：

捺经常可以写成长点，这个长点就叫作反捺。反捺，就是把捺反过去了，弧度由向上变成了向下。为什么要反过去呢？这里涉及一个问题，即一个字的主笔，不能有二虎相争的形态，经常表现在右侧，一定要燕不双飞。燕尾在楷书中成了捺的代名词，一个字不能有两个捺，就叫燕不双飞。这是因为同侧主笔的排他性，所以既然已经有了一个捺，另外一个就得收回来，收回来的，就叫作反捺。这样一收一放，一擒一纵，形成一种对比关

系。比如，"达、这、迷、送、食、餐"等字，总得有一个偏旁将捺变成点，否则就不好看。在行书中，捺的变化比较灵活，如果只有一个捺，也经常可以变成点，并不具有书写形态的唯一性。但有一种情况除外，即从章法的角度来考虑，相邻字之间，最好不要太雷同，要有所变化。如"齐天大圣""天人合一""春天来了"等短语。

思考讨论题：

1. 如何理解"燕不双飞"？
2. 通过反捺说明行书和楷书的区别。

复习思考题

一、基本概念

行书元素　使　转　简　连　章草　今草　狂草　反正点　反反点

二、判断题(正确的打"√"，错误的打"×")

1. 使转指的就是折和弯。　　　　　　　　　　　　　　　　　　（　　）
2. 行楷这一书体指行书和楷书各占一半的特点。　　　　　　　　（　　）
3. 王献之的"一笔书"属于狂草。　　　　　　　　　　　　　　（　　）

三、单项选择题

1. 下面各项中不是典型的草书的是(　　)。
 A. 章草　　　　　B. 今草　　　　　C. 隶草　　　　　D. 狂草
2. 下面各项中不是行书元素的类别的是(　　)。
 A. 转　　　　　　B. 简　　　　　　C. 连　　　　　　D. 带
3. 行书中出现比较少的笔画是(　　)。
 A. 横　　　　　　B. 竖　　　　　　C. 撇　　　　　　D. 点

四、简答题

1. 行书和楷书在主笔方面有何变化？
2. 行书和草书有何关系？
3. 草书的主要类别有哪些？
4. 行书中的使转有哪些情况？

五、论述题

结合常用偏旁举例说明行书有哪些区别于楷书的元素。

第十章 篆隶古法

学习要点及目标

- 八分书的基本笔画特征和主笔特征。
- 八分书代表作的审美规律。
- 早期隶书的基本分类和特点。
- 篆书的类别及其识记方法。
- 篆隶书的字外之美。

核心概念

八分书 早期隶书 永字八法 小篆 大篆 六国文字 甲骨文 金石气

作为正体的篆隶

《论语》中曾子说得好："慎终追远，民德归厚矣。"什么是"追远"？就是追溯远祖，中国人喜欢祭祀祖先，喜欢做事情从头做起，学书法也是如此。作为书法，有五种书体，其中最古老的就是篆书，它作为商、周、秦三朝的正体，用了 1300 年。继之而起的隶书，作为汉代的正体，用了 400 多年。篆隶加在一起，通用了 1700 多年，几乎占了中国文字史和书法史的一半。这样重要的两种正体，历代名迹众多，至今古法依然了了可见。

(资料来源：入青. 书法好入门[M]. 大连：大连出版社，2016.)

相比较而言，行草书得绚烂之极，篆隶书得静美之极。有人说："愿生如夏花之绚烂，死如秋叶之静美。"这里就讲到了篆隶书的特点，它非常地静。静在哪里呢？就是"古法"二字。怎么学习篆隶书？前文学习的所有理论、方法，是不是还有用？这些都是本章要解决的问题。

第一节 隶　　书

一、八分书的笔法

(一)八分书及其特征

八分书及其特征.mp4

什么叫作隶书？这里涉及一个典故。传说秦朝末年，有一个官吏叫作程邈，因为犯罪被关在监狱中，"幽系云阳十载"。他在狱中创造了一种方便快捷的书体，把它叫作隶书。虽然这只是一种传说，但对理解隶书的意思有所启发。程邈造隶的故事，说明隶是狱隶的隶，也就是奴隶的隶。那么，"隶"字是具有贬义的，让人联想到隶书是下层人民使用的书体。有人认为，"隶"是佐隶的意思，隶就是佐。所以，隶书也叫佐书。辅佐、隶属，都是从属的地位，隶书从属于谁呢？当然是正体的篆书。不管书写的载体和形态有何差异，先秦和秦代的正体都是篆书，汉代社会通行的虽然是隶书，但西汉很多官方的正式文件还用篆书，如果是贬官，就用隶书，"以示辱之"。可见，隶书还是具有补益正体、非正统的含义，在士大夫贵族作为统治阶级的时代，甚至有些贬义。将狱隶的观点和辅佐的观点糅为一体，发现二者还有些接近，因为狱隶处在社会的从属地位。也许使用隶书的阶层是由下向上发展的，由"隶"到"吏"，再到"官"和"王"，最终因为简便流行，得到了上层社会的承认，这个名称便也通行开来。从书体演进的情况来看，隶书可以解释为大众化之书。

一般认为，隶书最主要的特点就是扁。但是，早期的隶书并不是扁的。隶书可分成两种，即早期隶书和成熟隶书。早期隶书，有人称为古隶，更具文学色彩，但稍有些模糊，不易界定。它的特点是字形高，是由篆书过渡到隶书，还保留很多篆书的痕迹。成熟的隶书也叫八分书，即现在常见的扁方形态者。首先要分析成熟隶书即八分书的特征，以此追溯，才有衡量的标准。那么，为什么叫作八分书呢？古今有很多分歧，有两种说法非常典型。一种说法是像八字分散，往两边分，然后变成扁状，所以叫八分书；而另外一种说法认为这个字正好是八分，也就是说 0.8 寸，因为书法史中有一句"字方八分"。我们更倾向于第一种意见，因为字方八分，意思是字正好八分，方是一个副词，不能说隶书字形是方正的，因为我们学的隶书，绝大部分不是方的，而是扁的。

隶书扁到多少最好看呢？就是 2∶3 的黄金分割。下面来看隶书的基本外形特征。它和楷书不一样，隶书是扁的，扁到多少呢？2 份高、3 份宽。假如画正方形，上下画 2 个，左右画 3 个，这是典型的 2∶3，即隶书的基本外形。理解了这种外形特征，然后把它与楷书作比较，分别来看其笔画、偏旁、结构有什么变化。

(二)隶书笔画的特点

首先来看笔画方面。隶书中，和楷书用笔最为不同的笔画就是横。书写横这个笔画，要点是要掌握左右的平衡，可以说"横者，衡也"。隶书中，横的首尾特别像两种动物。

它的脑袋像蚕的头，所以叫蚕头；收笔像大雁尾巴，所以叫作雁尾。有个成语叫趋之若鹜，鹜就是野鸭子，它和大雁是一类的，尾巴都很肥。需要注意的是，宋高宗说颜真卿的楷书"蚕头燕尾"，是指楷书捺的收笔像小燕尾巴一样分叉，和隶书捺的收尾像大雁尾巴不一样，所以此"雁尾"非彼"燕尾"。行笔和收笔交接处是圆转状，后边提笔形成个尖儿。首尾的特征连在一起，就是隶书最大的特点，即"蚕头雁尾"。它和篆书不一样，篆书是高的，笔画往下伸，而到了成熟的隶书，笔画往两侧展，就叫八分书。八分书的笔画，就像写"八"字一样，往两侧分散。

如果把隶书中的横和楷书的横作比较，会发现二者特征正好相反。隶书的横起笔的蚕头是圆笔，而楷书的横是圆锋收笔，像蚕头倒过来；隶书的横的收笔是尖锋的，笔入空中，而楷书的横的起笔则为空中落笔。稍有不同的是，楷书的横起笔和行笔之间有一个钝角的夹角，多了一些方正峻严的感觉。需要注意的是，隶书中的横并不都具备蚕头雁尾的特点。因为一个字不能有两个主笔，应该突出一个，这一点对隶书来说依然实用。一个字，有一个蚕头雁尾就够了，其他的横把笔锋藏进去了，也叫藏锋，不仅起笔的蚕头不明显了，收笔也变成了圆润的形态。这样，一藏一放，有擒有纵，形成对比关系。

此外，楷书和隶书的横还有一点不同，即楷书中的横具备了左低右高的特点，也叫作抑左扬右。但是，作为隶书，它的横虽然一波三折，有弯曲，但总体的方向是平的。也就是说，隶书的笔法比楷书要原始和古老。这是一个由非自觉向自觉过渡的过程，也就是艺术审美自觉化的过程，如图10-1所示。

图10-1 隶书和楷书的横比较

隶书和楷书相比，还有什么笔画有区别呢？楷书有永字八法，而隶书中有的笔画消失了，最典型的就是钩这个笔画。楷书中钩六变包括横钩、竖钩、弯钩、竖弯钩、斜钩、卧钩。而到了隶书中，六种钩几乎都没了，变成什么了呢？首先，横钩变成了横折。隶书中的竖钩经常往左下角写，稍出锋，感觉像撇一样，但没有很多的尖锋。弯钩和竖钩是一样的，只不过行笔稍弯一点点。竖弯钩特别像横的雁尾，二者写法是相同的，方向有些差异。和竖弯钩接近，斜钩和卧钩也都变成了雁尾。如隶书中的"心"字，经常把卧钩写成雁尾。总之，隶书中的钩发生了巨大的变化，它和横是变化最多的两个笔画，如图10-2所示。

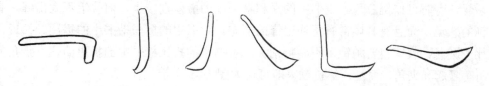

图10-2 钩在隶书中的变化

由横和竖弯钩、斜钩、卧钩出发，可以联想到另外一个笔画，即捺。捺的收笔处也是雁尾。隶书的捺和楷书的捺有什么区别呢？最重要的区别就是，楷书行笔和收笔之间本来有个钝角，但这个钝角在隶书中消失了，变成了圆转的形态。由方折变成圆转之后，力感就不一样了。有夹角，就多了一个笔锋，有笔锋则有力量。而隶书的捺，行笔和收笔之间圆润有加，显得很敦厚，它是另外一种美感，如图 10-3 所示。捺的收笔是隶书中非常典型的雁尾。在正常情况下，隶书捺的收笔全是雁尾，所以，雁尾有时甚至成了捺的代名词。我们说，一个字不能有两个捺，把它叫作避重捺，也叫雁不双飞。所谓雁不双飞，就是雁尾不双飞，也就是捺不双写。这个说法的由来，就与隶书的雁尾紧密相关。当然，一个字不能有两个雁尾，不仅代表不能有两个捺，还包括不能同时有捺、竖弯钩、长横、斜钩、卧钩，因为后几个笔画收笔也都是雁尾状。

图 10-3　隶书和楷体的捺比较

下面来看隶书的竖。关于竖，楷书中有垂露、悬针之分，而在隶书中变了。隶书中没有悬针竖，竖的收笔不出锋，也不像垂露竖有顿笔，而是自然停住，这个笔法是从篆书一脉相承下来的。它不出锋，保留了笔势，叫作力揜(yǎn)气长，把力掩藏起来了，如图 10-4 所示。

图 10-4　隶书和楷体的竖比较

与楷书的点要尖而弯、先轻后重不同，隶书中的点比较轻盈自然、灵活多变，常常是先重后轻，有时可作倒三角。隶书中的撇和楷书中的撇差别较小，但收笔不太出锋，有一种较钝的感觉，而且有时候常有蓄势出锋的形态。隶书中的提与楷书中的提比较接近，但起笔比较圆润，收笔也要稍钝，不能特别尖。隶书中的折比楷书中的折更简化，折角的外侧不再有隆起和夹角，而是自然折过来即可，如图 10-5 所示。

图 10-5 隶书中的点、撇、折

(三) 隶书的主笔

一个字，不能有两个主笔来夺美，无论楷书还是隶书，都是这个道理。下面来看隶书结构中的主笔问题。什么是隶书的主笔呢？它和楷书中的定义是一样的，达到最大外边界的笔画，就叫作主笔。那么，隶书中有多少种主笔呢？其实，和楷书一样，还是三种主笔：第一种叫作横主笔，也就是横达到了两侧，以"一"字为例；第二种叫作两翼主笔，"有了翅膀，腰缩短"，右面的主笔就是捺，也就是雁尾，以"大"字为例；第三种叫作无主笔，视觉的规律并没有变，还是边画内缩，以"口"字为例，如图 10-6 所示。抓住了这三种主笔，隶书的左右关系基本就抓住了。

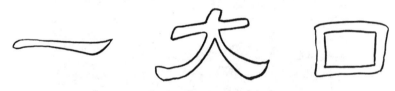

图 10-6 隶书中的三种主笔

如第五章所述，隶书结构的上下关系，总体来说是平的，就不用再抑左扬右了。具体体现为两个方面：一是横总体来说体势是水平的，二是撇和捺的落笔也是水平的。前者见上文，下面来看后者。楷书中，右侧的捺脚和撇的收笔相比，要扬起 5°角左右；而隶书中两个笔画的收笔都落下来，两脚着地，落地为安，这样就显得比较稳重，有些四平八稳的感觉。也就是说，隶书一个最重要的美感是平正。隶书得平正，楷书在此基础上追求变化，抑左扬右，成欹侧之势，可以说是"务追险绝"。

二、隶书的代表作

(一) 曹全碑

隶书风格的审美.mp4

首先来看《曹全碑》。《曹全碑》有什么特点？一般的直觉，认为这个字特别像美女婵娟，感觉非常婉约。为什么它体现得很婉约呢？一个字风格的展现，无外乎两个方面：一个是用笔，一个是结体。"结字因时相移，用笔千古不易。"隶书给人以温柔敦厚的感觉，一定是用笔方面温柔，结构方面敦厚。

先来看《曹全碑》笔画的特点。举"至"字为例，它的圆笔特别多，方笔特别少。圆

笔给人的感觉就是圆润，而方笔给人的感觉就是凌厉，一个无棱角，一个有力量，这是阴阳两种美感。《曹全碑》的捺等笔画，都给人珠圆玉润的感觉，与一些汉碑笔画棱角的顿挫鲜明形成很大反差。所以说，把《曹全碑》的笔画作为一种风格，我们可以称之为圆润一路，如图 10-7 所示。

图 10-7　隶书《曹全碑》

《曹全碑》结构的特点，可以称之为秀逸，内秀外逸。秀就是美、超凡脱俗；逸就是逸出、飘逸。如果从具体的主笔问题来解释，所谓的逸，就是突出主笔。《曹全碑》的主笔非常夸张，反过来想，一个字突出了主笔，一定是它的中宫更加收紧，二者相辅相成。一个字，从中间来看是紧，从外边来看一定是放。所谓放，说得好听一点儿，就叫逸。这个逸字，对书法来说很重要。古代的书论，经常把书法家的字分成若干品级，清朝的包世

臣把书法中最高的境界叫逸品。什么叫逸品呢？包世臣认为就是"楚调自歌，不谬风雅"。所谓楚调自歌，就如屈原在江边读楚辞，风神萧散，自由任之，这是一种忘我的境界，这才是真名士。《世说新语》里讲："所谓名士，无须博学，但须常得无事，痛饮酒，熟读《离骚》。"这种感觉就是"逸"。

综上所述，《曹全碑》的风格特点，一是用笔圆润，二是结体秀逸，合在一起就是"圆润秀逸"。

(二)石门颂

接下来看《石门颂》。《石门颂》的特点，可与《曹全碑》作比较，二者用笔接近，都属于圆笔比较多的类型，而结构明显不同。《曹全碑》的结构，内秀外逸，主笔更突出；而《石门颂》的中间和两边几乎成扁方的形状，也就是说，它的中宫收得不太紧，有内擫的风格。相比之下，《曹全碑》就是外拓的风格。《石门颂》的用笔和《曹全碑》相比，虽然都属圆润一路，但渊源不同。大家要知道，《石门颂》是刻在摩崖上面的，内容是对地方长官的歌功颂德，如图10-8所示。所谓摩崖，就是磨崖，把山体磨平，然后在上面刻字。因风化的作用，山体天天风吹日晒，日侵月蚀，逐渐形成了斑驳的迹象，有一种金石的气息。因为风化，摩崖的笔法发生了变化，很多方笔变没了，变得很圆润，这应该是《石门颂》笔法圆润的一个原因。而《曹全碑》是立在地上的碑，拓本保存相对要好，笔法的保留也就比较明晰。如果说《曹全碑》的风格为圆润秀逸，那么《石门颂》作为一个摩崖，其特点就是粗犷豪放。

图10-8 隶书《石门颂》

(三)张迁碑

再来看《张迁碑》，它是完全不同的另外一种风格。《张迁碑》和《曹全碑》可以比喻成男女，或者比喻成阴阳，刚柔美感完全不同。《张迁碑》有什么特点？举一个"也"

字，管中窥豹，以此来说明这个碑的特征。首先，这个字方折特别多，能方则方。隶书中的折和楷书中的折稍有不同，它内方外也方。而楷书中经常是右上角上面是圆的，右上角右面是方的，是方圆结合。"也"字的第一笔，本来在楷书中是横折弯钩，《张迁碑》把它变成了横折竖钩，行笔的笔势由圆润变成了方直，方笔增加了，如图10-9所示。方笔给人的感觉是什么呢？可以把它叫作刚劲一路。方笔多的字显得有力量，因为"方则刚"，就像戈戟森严、剑拔弩张，刀剑斩钉截铁，当然有很刚强的感觉。

图10-9　隶书《张迁碑》

为什么《张迁碑》的方笔多呢？作为一通著名的汉碑，方笔多的一个重要原因，和它的形成有关系。这个字是刻在石头上的，也叫刻石或石刻。刻石分两大宗，立在地上的叫作碑，立在地下的叫作墓志。《张迁碑》是典型的碑，它是怎么完成的呢？其工序是先用毛笔在宣纸上书写，摹勒上石，通过双勾等方法，把字移到石头上。当然了，也有用红笔直接写在石上的，叫作书丹。之后，由石工来刻写。古代的石工一般不能上学，要子承父业，世守其业。所以，他们的文化水平一般很低，在刻写的时候，经常加入自己的因素，

刻写在某种程度上影响了碑刻的风格。《张迁碑》的方笔很多，大概和石工刻写有关系，不要以为方笔特别多，就一定是书写的原貌，否则可能会对学习隶书造成一些误导。

从结构方面来说，《张迁碑》的主笔也不明显突出，笔画排列整饬，与方笔风格相得益彰。总体来说，兼顾用笔和结体两方面，《张迁碑》的特点可称为刚劲整饬。

(四)鲜于璜碑

方笔的汉隶，再举《鲜于璜碑》。它与《张迁碑》的用笔很像，方头方脑，但在结构方面，主笔更突出，错落有致，风格非常朴拙，如图 10-10 所示。之所以朴拙，恐怕不是有意为之，而是与书写者文化层次不高有关。为何汉碑书写者的文化层次可能不高呢？因为，古代的士大夫有个习惯，他宁可写墨迹，不愿刻石头。

图 10-10　隶书《鲜于璜碑》

北朝有个大学问家叫颜之推，他在《颜氏家训》中告诫子孙，不要为人所驱使，整日书碑。之所以不赞成书碑，是因为魏晋南北朝时期，流行用尺牍写信，所谓"尺牍书疏，千里面目"。魏晋风度是这个时代的镜子，尺牍是一个很重要的载体。那时士大夫清流阶层写信常用草书，被称作草隶。草隶盛行，见字如见人，见字风雅，其人一定不俗。但是，往石头上刻写，这可不是一件光荣的事情，感觉像工匠，士大夫怎么能做工匠的事情呢？

所以说，《鲜于璜碑》的方正朴拙，就有工匠的影子。所谓朴拙，也可能是技法并不是很熟练，只不过经过一两千年的流传，后人把它奉若神明。所以说，我们可以从另外一个角度解析书法的美，这是鉴赏隶书作品需要注意的。

三、早期隶书的特点

(一)早期隶书

我们把隶书分为两种，第一种是上述成熟的八分书，第二种即下面要说的早期隶书。顾名思义，早期隶书的时代比成熟隶书要早。大体可以认为，成熟的八分书出现在东汉中后期，而早期隶书出现在西汉和东汉早期。早期隶书，是隶书的萌芽状态和初始时期，还存有篆书的一些特点，波磔还不太鲜明，体式有些纵方。当然，这个过程也是动态的，有一个由不成熟到成熟的发展过程。20世纪相继出土了一大批关于早期隶书的书迹，且以墨迹为主，让今人大饱眼福，视野超越古人，一览两千年前的书写原貌。其中，有两种非常典型，一种是帛书，一种是简牍书，名称都与书写材料有关，合称为简帛书。下面分别加以介绍。

(二)帛书

第一种早期隶书为帛书，时代相对较早，集中在西汉早期。帛是一种质地精细的布，是当时比较珍贵的书写材料。最具代表性的帛书，出土于湖北马王堆汉墓，故称马王堆帛书。马王堆帛书的字，非常有特点，形状有的扁，有的方，还有许多字带有一条长长的大尾巴。这条大尾巴，可将其视为篆书向隶书过渡的标志。它的线条逐渐加粗，最后提笔出锋，与八分书的雁尾十分相似，只不过受篆书的影响，方向向下。马王堆帛书的笔法相对比较简单，字不是很大，笔画藏头护尾，粗细匀一，布局停匀，左侧的撇收起来，而右侧的捺往下甩，已经有了抑左扬右的趋势，启蒙了书法的美感，如图10-11所示。

图10-11 马王堆帛书《周易》

(三)简牍书

第二种早期隶书，是简牍书。简包括竹简和木简，就是将竹或木破成扁片，烘干并打

磨光滑，用来在上面写字。牍是 1 尺左右的木方，把它变成八角形等形状，处理之后可以在上面写字。相对来说，简的应用远大于牍。出土的简书比较多，除了汉简之外，既有楚简，也有秦简。汉代简牍书的种类比较多，因时代不同风格变化很大，但总体来说是向成熟的八分书过渡。较早的汉代简牍，比较有名的有马王堆竹简、凤凰山汉简、云梦汉遣册等，隶书的特点初现端倪，但未脱离篆书的束缚。此后简牍多集中于西汉中后期，典型者如居延汉简(见图 10-12)、敦煌汉简、河北定县汉简、甘谷汉简等，字形渐扁，雁尾更加成熟，但与八分书相比，体式还比较自由。东汉早期也有简牍书出土，如敦煌汉简和居延汉简。需要注意的是，时代较晚的汉简的书写日渐草率，勾连较多，虽然还有很多隶书的特点，但已初具章草雏形，是一种混合的书体。简牍隶书的特点可以八分书为标准来加以比较，这样便可以在笔画和结体两大方面，看出一条大致清晰的发展线索。

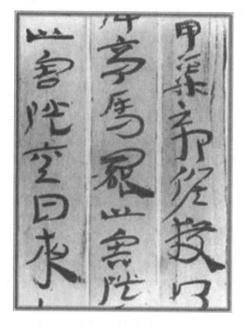

图 10-12　居延汉简

第二节　篆　　书

一、篆书的种类和特征

(一)篆书及其种类

篆书的种类与特征.mp4

上文中，由八分书上溯到早期隶书，如果再往前追溯，就是篆书。为何叫作篆书？篆书的篆，竹字头，下面是它的声旁彖(tuán)。"篆"字按《说文解字》讲，"篆，引书也。"段玉裁注："引书者，引笔而着于竹帛也。…如彫刻圭壁曰瑑。""瑑"字的王字旁是玉的意思，瑑就是有花纹的美玉。篆书宛如有花纹的玉，纹理密致有序，它的名字里已经包含了原始的美感，可称为图案化特征。要想了解篆书的美感，首先要知道篆书的

种类。

篆书的种类是随着时代而演变的，一般认为，商代以甲骨文为代表，周朝以大篆为代表，秦朝以小篆为代表。这样的观点并不十分准确，因为周朝的情况比较复杂，不限于一种书体，要做特别的说明。周朝八百载，先是西周，后是东周。大篆一般特指以金文为代表的书体，其主要载体是青铜器，故称金文，旧称钟鼎文。从传世记载和出土文物两方面来看，西周的主要书体就是金文。东周又分两段，先是春秋，后是战国。春秋时代继承西周文字传统，仍以金文为主，但书风渐趋多样化。战国七雄争霸，秦居西土，齐、楚、燕、韩、赵、魏居东土，政权割据，王纲解纽，诸侯力征，导致各国文字异形。按王国维的观点，七国文字分两大派：西土秦国延续大篆传统，亦称籀(zhòu)文、金文、钟鼎文；而六国文字多为头粗尾细的科斗文，亦称古文科斗、科斗文、古文。总体来说，两周的书体主要有两大宗派，一派为金文大篆，另一派为六国文字。因此，商周秦三代的篆书主要有四种，分别是甲骨文、金文(大篆)、六国文字、小篆。

(二)小篆

与早期隶书相衔接的书体，是秦朝的小篆。小篆就是秦始皇统一六国、书同文字的过程中产生的一种字体。史书中记载，秦相李斯作《仓颉篇》，中车府令赵高作《爰历篇》，太史令胡毋敬作《博学篇》，以此三篇作为小篆的字样。小篆与大篆的最大区别，体现在结体方面，其高度和宽度的比例是 3∶2，我们称之为黄金分割。同此前的各种篆书体不同，小篆书写规范，体式整饬，可视为最成熟的篆书。《峄山碑》是小篆的代表作，原为秦始皇刻石之一，现存为翻刻本，因其线条珠圆玉润，像玉筷子一般粗细，所以又称玉箸篆，如图 10-13 所示。

(三)大篆

大篆在小篆之前，大为崇古之义，小为承续之说。如果说小篆是小家碧玉，那大篆就是大象无形。与其后标准的小篆对比，大篆的结体更加自由，根据笔画的多少来变化，犹如大珠小珠落玉盘，有乱石铺街之美。大篆是以西周金文为典型书体，以青铜铸刻为主。《墙盘》可称为代表作。其字的结体已呈现纵长形态，此即篆引的滥觞，已开小篆体式的先河。《散氏盘》《大盂鼎》(见图 10-14)等也都是金文名迹，书风各具特色。东周时期秦国的《石鼓文》，虽然刻写在石质材料上，但其书体也是大篆，可作为春秋战国时期秦系书法的代表，如图 10-15 所示。

(四)六国文字

战国时期，山东六国文字逐渐脱离了大篆的典范美，出现了一种与金文大篆并行的书体，即科斗古文。科斗即蝌蚪，头粗尾细。科斗古文的笔画也具备这样的特征。与金文的铸刻不同，古文主要是日常书写体。因为当时的笔头小，蘸墨很少，而且墨的含胶量也不大，所以书写的笔画经常出现一种像蝌蚪一样的形态。从出土遗迹的情况来看，最能体现科斗特点的古文，就是南方的楚系文字。比如《信阳楚简》《郭店楚简》等，都出土在楚地，写得头粗尾细，为典型的六国古文，如图 10-16、图 10-17 所示。

图 10-13　小篆《峄山碑》

图 10-14　大篆《大盂鼎》

图 10-15　大篆《石鼓文》

图 10-16　《信阳楚简》

图 10-17　《郭店楚简》

(五)甲骨文

从西周大篆再往前追溯，就是甲骨文。顾名思义，甲骨文就是刻在龟甲和兽骨上的文字，如图 10-18 所示。最早的甲骨文，距今大约有 3500 年。商朝中期盘庚迁都到殷之后，从武丁时期开始就已经有了甲骨文，一般认为它是中国最早的文字体系。甲骨文正反无别，结体自由，偏旁的位置经常不固定，体现出一种原始的朴素美。因为是刻在坚硬的甲骨之上，为便于操作，其线条多是直的。

图 10-18　甲骨文

象形、会意、指事、形声是甲骨文的主要造字方法。其字以象形字为主，兼有会意字、指事字、形声字。象形字很像简笔画，"画成其物，随体诘诎"。如表示大树的"木"字，下面是树根，上面是树梢，中间是树干，以象其形。会意字是广义上的象形字，如"林"就是两"木"并列，表示较多的树，以会其意。指事字也是在象形的基础上加入抽象元素，以指其事。如"木"的下面加一横为"本"，表示树根；上面加一横是"末"，表示树梢；中间加一横是"朱"，表示树干，或以为即"株"的本字。形声字是由两个偏旁合成一字，一个象形偏旁表示类别，另一个偏旁表示声音，这是汉字大量繁衍的主要手段。

(六)篆书的用笔和结体特点

上述四种篆书,从甲骨文到大篆,从大篆到古文,从古文到小篆,作为正体沿用了1300多年。作为篆书,其共同美感是什么呢?下面结合前面所学的基础理论,从用笔和结体两方面来分析。首先,用笔方面,篆书最大的特点是没有笔锋,线条匀一。它的线条全是一样粗的,像屋漏痕一般,既没有蚕头,也没有雁尾;既没有波磔,也没有悬针。这样的线条有什么美感特征呢?可用四个字来概括,叫作力掩气长。所谓力掩,就是把力量掩起来;所谓气长,就是气韵悠长。因为篆书的线条内敛,不露筋骨,所以把整个字的气息包裹在里面,张力向外,这个字看起来就有力量。其次,结体方面,篆书最大的特点是没有主笔,均匀布局,横平竖直,左右对称,没有抑左扬右的形态。这种等距、等长、等粗、等曲的特点,即是"瑑",也就是篆的本义。而其笔画多向下垂,称之为引。合在一起,叫作篆引,体现了篆书多为体式纵长的特点。

综合用笔和结体两个方面的特点,篆书的美感可用"朴素"二字概括。最古老的书体,一定体现最朴素的美感。正如《道德经》里所讲,"见素抱朴""道法自然"。篆书没有太多的修饰,笔画匀一属于"天然去雕饰",左右停匀属于"初求平正",这都是对朴素美的追求。当然,具体来说,不同篆体是有美感差异的。用笔方面,甲骨文因镌刻而线条细劲,挺拔遒健;金文因铸刻而偶有肥笔,工稳厚重;古文因抄写而头粗尾细,灵动多变;小篆因规范而珠圆玉润,雍容典雅。结体方面,甲骨文笔画和偏旁常见增减易位,自由朴素;金文根据笔画多少安排结构,自然天成;古文结构细密紧凑,浑然一体;小篆左右上下匀称分布,娴静和谐。掌握了各种书体的异同和特征,便可以临习掌握了。

二、篆隶书的字外之美

与行楷书的审美不同的是,篆隶书因为是最古老的两种书体,有一些原始的美感在起作用,并有很多具有文化含义的字外之美。欣赏篆隶书,最重要的是两个字,一个是高,一个是古,合称"高古"二字。所谓高和古,都是久远的含义。如何理解篆隶书的高古呢?把它具体解析成三个"气"字:一要看它的庙堂气;二要看它的金石气;三要看它的书卷气。下面分别加以解释。

(一)庙堂气

什么叫作庙堂气呢?古人说:"居庙堂之上,则忧其君;处江湖之远,则忧其民。"所谓庙堂,就是朝廷。篆隶书的庙堂气,是宗教或政治因素给书法审美带来的外在影响。许多篆隶书作品,都是朝廷的高堂大制,有很多字外的文化因素。如甲骨文是为了占卜所用,具有浓重的宗教和政治色彩。"国之大事,在祀与戎",祀是祭祀,戎是战争,很多甲骨文辞都与二者有关。面对着神灵,非常虔诚地占卜,通过卜兆实现人和鬼神的沟通。甲骨上的刻辞,一定是怀着非常崇敬的心情来完成,这就在一定程度上影响了文字的刻写和作品的美感。这种工作多是由朝廷的神职人员来执行。所以,欣赏甲骨文的美,要考虑到宗教和政治的因素,这就是庙堂气。再如西周

篆隶书的字外之美.mp4

时期刻在青铜器上的金文。金指青铜，是用铜和锡按 3∶1 的配比高温烧制而成。金文多是通过字模铸上去的，也有用刻款和错金完成的。金文的载体多是朝廷的重器，铸的岂止是青铜器，而是权力的象征。比如"楚王问鼎""一言九鼎"。楚王问的岂止是鼎，而是在问周王，我能不能当天下的皇帝。可见，金文中隐含着政权、地位、荣誉，多为朝廷或地方执政者精心制作，集众美于一器。所以，拜读金文之美，不能忽略其政治因素，或者说，庙堂气是衡量金文美感的重要参素。后代的隶书以及楷书作品，常见奉敕书写者，奉敕即奉朝廷之命，其书写的郑重其事可想而知。下图 10-19 所示为大篆《墙盘》。

图 10-19　大篆《墙盘》

(二)金石气

篆隶书审美的第二种视角，叫作金石气。金为青铜器，石为石刻，因金石的坚固性，古人有"镂于金石，传之后世"的传统，所以篆隶作品多以金石面貌传世。由于年代久远，青铜器因潮湿而锈蚀，石刻因风化而斑驳，从而形成一种特殊的效果。这种效果就是金石气，它对书法的审美和鉴赏影响很大。

例如，前文所述的《石门颂》，因摩崖风化，字口不再清晰，有很多斑驳的痕迹，给人以粗犷高古的视觉感受，此即金石气。

又如《散氏盘》，文字刻于青铜盘器之中，因锈蚀而出现一些斑点，并对笔画和风格形成一定的影响，这也是金石气的体现，如图 10-20 所示。金石气是客观原因造成的，它所形成的美感也是非常自然的。

图 10-20　大篆《散氏盘》

(三) 书卷气

解读篆隶书的第三个视角，也是书法审美与字外功中最重要的一个环节，就是书卷气。书卷气就是学问文章之气。黄庭坚评价苏轼的书法："学问文章之气，郁郁芊芊，发于笔墨之间。"我们常说"腹有诗书气自华"，诗书之气也就是书卷气。书卷气不仅适合于篆隶书，对其他书体也同样适用。有书卷气的书法作品，一定温文尔雅、隽永秀致，"无意于佳乃佳""端庄杂流丽，刚健含婀娜"。书卷气给人带来的美感是字外的，它是

书写者修养与境界在作品中的具体展示。之所以说书卷气是书法审美与字外功中最重要的一个环节，是因为它将书法作品与书写者联系在了一起，引出了"字如其人""知人论书"等重要的命题。书法本为君子修身之物，看字如看人，美不在字内，而在字外，这也是书法审美的最高境界。

三、篆书的识记

掌握了篆隶书的历史和美感，便可以择优而学了。相对来说，篆书比隶书更难学，因为篆书的识记就是一个大问题。篆书的识别和书写，对当代大部分中国人来说，基本上是陌生的，这是非常遗憾的事情。篆书可以帮我们认识和理解大量的字，起到"他山之石，可以攻玉"的奇效，同时，书写篆书可以让我们返璞归真，凝神静虑。不过，篆书是最复杂和繁缛的书体，不同时期和地域的篆书都不尽相同。那么，如何才能识篆并书写呢？其实，只要方法得当，识记常见的篆书并不是一件难事。我们的主要思路是"抓两头，带中间"，先由《说文解字》记住常用偏旁的标准小篆写法，再分组记住最初甲骨文的相应写法，以此为基础了解金文大篆和古文科斗的写法。

(一)篆书七十部

第一步，记小篆常用偏旁。《说文解字》是已知最早的字典，所收小篆极具规范性和规律性。为了便于同类字书的检索，有必要先把《说文解字》的部首按 14 卷顺序背下来。当然，不用记全部的 540 个部首，先记住 14 个，每卷取其典型。这 14 个代表是"草口言肉竹木日，人山火水手土金"，相当于两句七言古体诗，而且内容全是常见的，除了五行的"水火木金土"，就是人体的"人口手言肉"，还有自然界的"山日草竹"。由 14 个部首扩展到 70 个部首，对于小篆来说，初级的识篆就够了。这 70 个部首，我们还是按类别编成口诀："水火木金土，日月山石田。天气玉冰雨，丝竹草米禾。犬豕马牛羊，隹鸟鱼虫豸。大人女欠页，耳目鼻口言。心肉毛手爪，立止足走之。衣食广穴疒，阜邑门户行。刀戈弓矢示，舟车贝皿巾。"将 70 个部首再归类，规律为："五行天地生草禾，动物人体好生活。"其篆体如图 10-21 所示。

(二)甲骨文常用字和次常用字

第二步，记甲骨文常用字。记住《说文解字》的常用部首后，再追溯甲骨文，因为越原始越象形，越象形越好记。甲骨文有几十万片，共有不同的字 3000 多个，其字概貌原录于《甲骨文编》中，后来被《甲骨文新编》所囊括。其中可识别者不到一半，约 1500 字。如果再去除其中非现今常用者，又余其一半，约 700 字。700 字甲骨文的学习，分三个层次。第一个层次，掌握 70 个《说文》部首对应的偏旁的甲骨文写法。第二个层次，重点熟悉和学习 300 个较简单、常用的甲骨文，按其所属分成 20 个类别，一以贯之，有方可循。第三个层次，了解其余 400 个相对复杂一些的甲骨文。除已见于上的第一个层次之外，分列我们整理的第二、三个层次的字表，如图 10-22、图 10-23 所示。

(三)金文和六国文字的识记

第三步,了解金文和六国文字的写法。因为时空元素,金文大篆和古文科斗的变化最为复杂。金文基本收在《金文编》中,古文主要收在《楚文字编》和《战国文字编》。这些字书都是按照《说文解字》的部首顺序编排的,其中有一些字是有争议的,但绝大部分常用字是达成共识的。有了前面的基础,就基本可以读懂这些字书了。从初学篆书的角度来看,如果掌握了小篆的常用部首和甲骨文的常用字,并且会使用《甲骨文新编》《金文编》《战国文字编》《楚文字编》《说文解字》等这些字书,也就基本够用了。如果想在篆书方面有所造诣,就要大力加强古文字学方面的修养了。

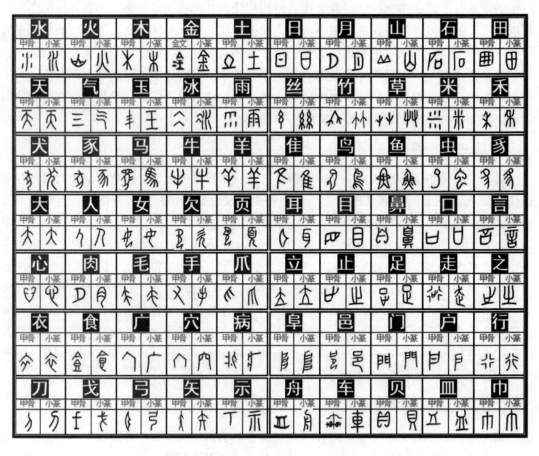

图 10-21　篆书的 70 个部首

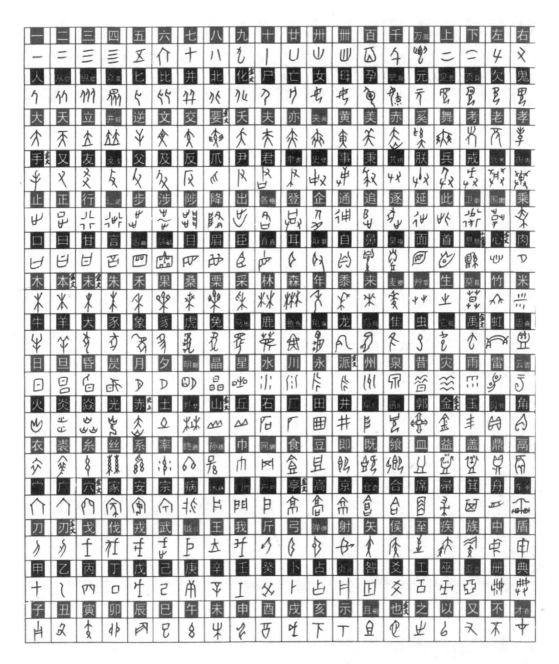

图 10-22　300 个甲骨文常用字

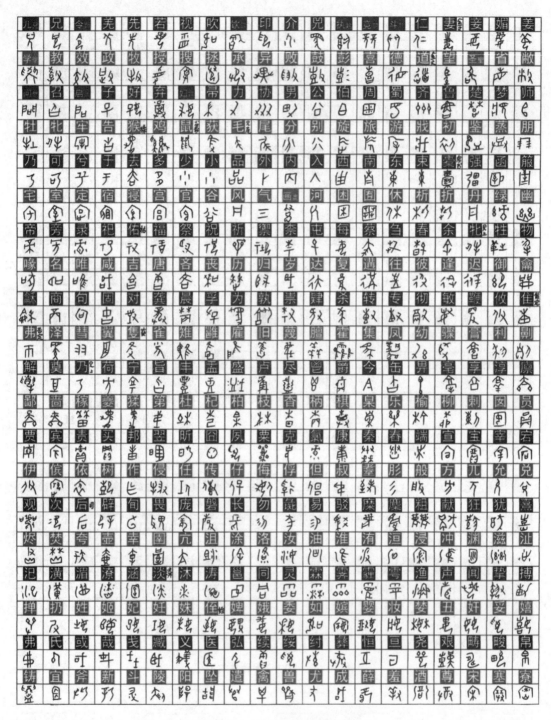

图 10-23　400 个甲骨文次常用字

本章小结

(1) 成熟的隶书也叫八分书，其基本笔画和楷书有很大不同，主笔则有共同之处。

(2) 隶书的代表作有《曹全碑》《石门颂》《张迁碑》《鲜于璜碑》等，早期隶书包括帛书、简牍书两类。

(3) 篆书包括小篆、大篆、六国文字、甲骨文四类，可先识记小篆和甲骨文。

(4) 篆隶书的审美要注意字外之美，比如庙堂气、金石气、书卷气等。

五体书的核心要领

基本技巧：

篆、隶、楷、行、草五种书体，各有不同的美感。如何窥见它们的庐山真面目呢？无外乎四句话：楷书，用笔的灵魂是"笔锋"二字，结构的灵魂是"主笔"二字；行草书的灵魂就是"提按"二字；篆隶书的灵魂就是"高古"二字。抓住了这八个字、四个词，书法的审美就会迎刃而解。只要有了道的指导，意在笔先，再通过勤学苦练，就一定能够把书法技法提高上去。最后，记住孟子那句话，"非不能也，实不为也"，信心比黄金更宝贵！

案例点评：

汉字在使用过程中，有过几次"形体"上的变化，我们称之为书体演进。在书体演进过程中，最早成体系的文字是甲骨文，其次是金文大篆和六国古文，再次是秦朝的"小篆"，此后相继又出现了隶书、章草、行书、今草、楷书等一系列的书体。五体书"篆隶楷行草"可合并为四体书，即"真草篆隶"。真书就是楷书，其要素有二："用笔千古不易，结字因时相移。"行草书的核心问题是使和转，使是折，转是弯，而实现行草书笔势的关键就是提和按。篆隶书最为古老，需要注意字外之功，比如庙堂气、金石气、书卷气等。

思考讨论题：

1. 不同书体之间，在用笔、结体方面有何主要异同呢？
2. 以抑左扬右为例，总结不同书体的内在联系。

实训课堂

隶变的主要特点

基本观点：

首先，隶变体现在隶书对篆书在笔法上的改变。简单地说，就是"改曲为直"。篆书的笔法，以转曲为主，而隶书则是以方折为主。篆书的转曲，不仅仅体现美学的角度，同时更能表现汉字的原始意味，它更具有象形性。而到了隶书，汉字的象形性就减弱了很多。但是这样一种改变，却对书写、识读有了很大的帮助。

其次，隶变体现在对于偏旁的改变。在篆书中，偏旁与单独的字，在形体上一般是一样的。比如"人"字。篆书的"人"与作为偏旁的单立人的写法是一样的，而隶书中，则把它们相互区分开。作为单独字的"人"，是由撇和捺构成的，而作为偏旁，则是由撇与竖构成。而且，隶书对偏旁还有"约化"的改变。之所以称为"约化"，是因为隶书为了寻求方便，将一些生僻或者笔画较多的偏旁，改成形状相近、笔画较少又比较常见的偏旁。

再次，隶变体现在结构的调整上。隶书将篆书比较繁杂的笔画进行了合并。比如"木"字，篆书的"木"上面是由一个"U"形的笔画写成，下面是一个倒着的"U"形；而到了隶书中，则将上面部分变成了一个"横"，将下面部分变成了撇和捺。这里面，不仅对结构作了简单的变化，而且对线条的曲与直也作了改变，这也就是我们要说的隶变的第四点，对于线条的改变。

如果我们将篆书与隶书放在一起进行对比，就可以清楚地看到二者的不同。篆书在用笔上，是以曲笔为主，但是却略显得单一，而且，由于曲笔较多，不利于书写。而到了隶书，笔画变得丰富多样，点、横、竖、撇、捺、折等，都基本成型了。

隶变的最后一个特点，就是在字形上的变化。篆书的字形是以竖着的"长方形"为主；而到了隶书，则开始将字形压扁，多是以横式的"长方形"的体式出现。

思考讨论题：

1. 以"人"字为例，说明隶变的基本特点。
2. 了解隶变规律对识记篆书有何启发？

复习思考题

一、基本概念

八分书　早期隶书　永字八法　小篆　大篆　六国文字　甲骨文　金石气

二、判断题(正确的打"√",错误的打"×")

1. 隶书的字形都是扁的。　　　　　　　　　　　　　　　　　(　　)
2. 《曹全碑》和《张迁碑》风格的差异有刻工的影响。　　　　(　　)
3. 战国文字都是蝌蚪文。　　　　　　　　　　　　　　　　　(　　)

三、单项选择题

1. 西汉马王堆出土的《帛书周易》的书体是(　　)。
 A. 早期隶书　　　　B. 八分书　　　　C. 小篆　　　　D. 古文
2. 隶书中很少出现的笔画是(　　)。
 A. 点　　　　　　　B. 横　　　　　　C. 捺　　　　　D. 钩
3. 下面作品中不是篆书的是(　　)。
 A. 墙盘　　　　　　B. 石鼓文　　　　C. 郭店楚简　　D. 居延汉简

四、简答题

1. 八分书的笔画有何特点?
2. 隶书和楷书的主笔有何共通之处?
3. 篆书的用笔和结体有何特点?
4. 篆隶书如何进行分类?

五、论述题

举例说明如何理解篆隶书审美的高古之气。

参 考 文 献

[1] 入青. 书法好入门[M]. 大连：大连出版社，2016.

[2] 邱振中. 中国书法167个练习[M]. 北京：中国人民大学出版社，2005.

[3] 邱振中. 笔法与章法[M]. 南昌：江西美术出版社，2012.

[4] 孙晓云. 书中有法[M]. 南京：江苏美术出版社，2010.

[5] 王力春. 永字八法与三种笔锋[J]. 少儿美术(书法版)，2017(1).

[6] 王力春. 主笔与结体规律[J]. 少儿美术(书法版)，2017(2).

[7] 王力春. 偏旁八系列(上)[J]. 少儿美术(书法版)，2017(3).

[8] 王力春. 偏旁八系列(中)[J]. 少儿美术(书法版)，2017(4).

[9] 王力春. 偏旁八系列(下)[J]. 少儿美术(书法版)，2017(5).

[10] 王力春. 偏旁学习法[J]. 少儿美术(书法版)，2017(6).

[11] 王力春. 书法中的抑左扬右[J]. 少儿美术(书法版)，2017(7).

[12] 王力春. 书法中的黄金分割[J]. 少儿美术(书法版)，2017(8).

[13] 王力春. 空灵与饱满[J]. 少儿美术(书法版)，2017(9).

[14] 王力春. 笔势与提按[J]. 少儿美术(书法版)，2017(10).

[15] 王力春. 行书元素[J]. 少儿美术(书法版)，2017(11).

[16] 王力春. 篆隶古法[J]. 少儿美术(书法版)，2017(12).